责任编辑：邓秀丽
执行编辑：金晓昕
特约编辑：王皓翔
图书策划：杭州书豪文化创意有限公司
责任校对：纪玉强
责任印制：张荣胜

图书在版编目（CIP）数据

宋人人物 / 杨建飞主编 . -- 杭州 : 中国美术学院出版社 , 2021.5
 ISBN 978-7-5503-2306-3

Ⅰ . ①宋… Ⅱ . ①杨… Ⅲ . ①中国画—人物画—作品集—中国—宋代 Ⅳ . ① J222.44

中国版本图书馆 CIP 数据核字 (2020) 第 114413 号

宋人人物
杨建飞　主编

出 品 人：祝平凡
出版发行：中国美术学院出版社
地　　址：中国·杭州市南山路 218 号 / 邮政编码：310002
网　　址：http://www.caapress.com
经　　销：全国新华书店
印　　刷：杭州华艺印刷有限公司
版　　次：2021 年 5 月第 1 版
印　　次：2021 年 5 月第 1 次印刷
印　　张：14
开　　本：889mm×1194mm　1/12
字　　数：175 千
印　　数：0001—5000
书　　号：ISBN 978-7-5503-2306-3
定　　价：128.00 元

宋人人物 [珍藏版]

传世佳作 还原真迹
临摹教学 品读研究

○ 杨建飞 主编

中国美术学院出版社
CHINA ACADEMY OF ART PRESS

目 录

内容提要 Summary of Contents

关于宋画 ··· 001
关于宋代人物画 ·· 002

作品目录 Catalogue of Works

005 周文矩　宫女图	025 李公麟　货郎图	044 刘松年　罗汉图
006 周文矩　西子浣纱图	026 李公麟　明皇击球图（局部）	045 刘松年　罗汉图（局部）
007 周文矩　浴婴仕女图	027 李公麟　明皇击球图（局部）	046 刘松年　耕织图
009 石恪　二祖调心图之慧可	028 李公麟　十六应真图（局部）	048 刘松年　天女献花图
010 石恪　二祖调心图之丰干	030 李公麟　十六应真图（局部）	051 李嵩　龙骨车图
011 晁补之　老子骑牛图	031 李公麟　十六应真图（局部）	052 李嵩　货郎图
013 苏汉臣　妆靓仕女图	032 李公麟　十六应真图（局部）	053 李嵩　骷髅幻戏图
014 苏汉臣　侲童傀儡图	033 李公麟　十六应真图（局部）	055 马远　孔子像
015 苏汉臣　灌佛戏婴图	034 李公麟　五马图	056 马远　寒山子像
016 苏汉臣　秋庭戏婴图	035 李公麟　五马图（局部）	057 马远　舟人形图
018 苏汉臣　货郎图	036 李公麟　五马图（局部）	058 马远　高士携鹤图
021 李公麟　吴中三贤图之陆龟蒙	038 李公麟　五马图（局部）	059 马远　月下把杯图
022 李公麟　吴中三贤图之张翰	041 刘松年　松荫鸣琴图	060 马远　寒江独钓图
023 李公麟　吴中三贤图之范蠡	042 刘松年　宫女图	062 马和之　唐风图之无衣
024 李公麟　维摩居士像	043 刘松年　宫女图	064 马和之　唐风图之羔裘

066	马和之	唐风图之蟋蟀	084	周季常	应身观音图	104	胡直天	朝阳图
068	马和之	唐风图之山有枢	085	周季常	应身观音图（局部）	105	佚名	释迦出山图（局部）
070	马和之	唐风图之杕杜	086	周季常	应身观音图（局部）	106	佚名	摹顾恺之洛神赋图（局部）
071	马和之	唐风图之采苓	087	张敦礼	九歌图之礼魂（局部）	108	佚名	狩猎图
073	梁楷	布袋和尚图页	088	张敦礼	九歌图之山鬼（局部）	109	佚名	文姬图
074	梁楷	李白行吟图	089	张敦礼	九歌图之少司命（局部）	110	佚名	春游晚归图
075	梁楷	泼墨仙人图	090	王利用	写神老君别号事实图（局部）	111	佚名	初平牧羊图
076	梁楷	六祖斫竹图	092	王利用	写神老君别号事实图（局部）	112	佚名	仙女乘鸾图
077	梁楷	蟾蜍图	094	张激	白莲社图之捉手笑谈	113	佚名	天寒翠袖图
078	赵佶	听琴图	096	张激	白莲社图之校经	114	佚名	骑驴图轴
079	赵佶	听琴图（局部）	097	张激	白莲社图之策杖山行	115	佚名	柳荫醉归图
080	赵佶	童戏图	098	张激	白莲社图之经筵会讲	116	佚名	槐荫消夏图
081	李迪	苏武牧羊图	100	张激	白莲社图之濯足观瀑	117	佚名	小庭戏婴图
082	马麟	林和靖图	102	佚名	达摩像	118	李椿	放牧图
083	刘宗古	瑶台步月图	103	佚名	释迦出山图（局部）	119	陈宗训	秋庭戏婴图

120	佚名	蕉石婴戏图	138	佚名	宋神宗后坐像
121	佚名	蕉荫击球图	139	佚名	睢阳五老图之冯平像
122	佚名	仿周昉戏婴图卷	140	佚名	八相图之周公旦
124	佚名	歌乐图卷（局部）	140	佚名	八相图之张良
126	佚名	歌乐图卷（局部）	141	佚名	八相图之魏徵
128	佚名	杂剧卖眼药	141	佚名	八相图之狄仁杰
129	佚名	杂剧打花鼓	142	佚名	八相图之郭子仪
130	佚名	太祖半身像	142	佚名	八相图之韩琦
131	佚名	宋太祖坐像	143	佚名	八相图之司马光
132	佚名	宋太宗立像	143	佚名	八相图之周必大（或秦桧）
133	佚名	宋徽宗坐像	144	佚名	孔子弟子像
134	佚名	宋真宗后坐像	154	佚名	摹梁令瓒星宿图
135	佚名	宋徽宗后坐像			
136	佚名	宋仁宗后坐像			
137	佚名	宋宁宗后坐像			

关于宋画

在中国绘画史上，大体存在三个高峰时期。一个是以唐代为代表的绘画复兴高峰，一个是以宋代为代表的写实画高峰，还有一个是以文人画为代表的元代文人画高峰。在这三大高峰中，宋画处于一个承前启后的阶段，但又发展出其独具特色的时代风格。

倘若读者对于宋画稍有了解，只要一听到李成、范宽、马远这些人的名字，大概都会放慢匆忙的脚步，在脑海中不由浮现出一张张精妙绝伦的画作……早期有黄筌、徐熙花鸟画派争锋，然后是北方山水画蔚为大观，人物画也发展出有别于唐代的众多题材；苏轼、文同一应画家开始追求"墨戏"，为抒性情纵逸笔墨，他们的笔法自在，精神复古；至于南宋，宫廷画风陡变，马远、夏圭在边角寸景上做足了文章，皴法变幻莫测；"写意"画经脉不断，历经两宋，在高门苑墙之外，催生出一支生龙活虎的新兴画派，与皇家传统分庭抗礼……

宋画何以拥有如此之魅力？我们先举两个直接的例子来说明。其一，在不少人看来，印象派带来了一场捕捉光影的绘画革命，而从印象派诞生之时上溯七个世纪，我们已经可以在宋画中领略到画家对大气与光影的成功运用。北宋画家郭熙曾经写了一本书，名为《林泉高致》，里面记载的是他提出的绘画理论，其中以"三远"构图法（即在山水取景构图上，创"高远、深远、平远"三种构图方法）最为精彩。按照郭熙的理解，画家去画山水，要画出山的"远近浅深""四时朝暮""风雨明晦"。也就是说，画家要去大山里观察、写生，画出远、近、早、晚、风、雨等不同情景中各种景物的情态。这样的做法与西方印象派如出一辙。但不同的是，西方的印象派画的是人直接的视觉感受，是为了科学地描画光色的变化；而郭熙则认为应该用拟人的方式去画，用情感去追求画的气质和韵味，这正是宋画的可贵之处。其二，气象学家竺可桢曾提出"两宋普遍寒冷"的论断，他认为那时常常出现奇寒的恶劣气候，而在宋画中恰好就有大量雪景图的存在。通过这些绘画，我们更可以看出当时人们的生活环境以及画家的心境。在这些表象的背后，隐含着的是当时画家对于生活本身的热爱和认真的态度。

但并不是说我们的祖先在作画时，就是一任主观感受行笔，毫无章法。恰恰相反，宋代画家有一个共同的追求——格物，这是宋画非常明显的特征。比如在画一只鸟之前，画家会首先观察鸟身上羽毛的软硬和粗细，并且思考如何用毛笔去表现不同的质感。但同时，宋徽宗又要求宫廷画家绘画时放弃那种一味模仿的死板态度，他改革画院考试制度，所出题目不再是描画具体的物件，而是诸如"野渡无人舟自横""山中藏古寺"之类的考题，就为了锻炼画师们的想象力，从更高的层次去理解绘画。于是，后人总结出了欣赏宋画的八字诀——远望其势，近观其质，一边从远处观看画面整体的气势，一边从近处考究画中的细节。

宋人在创作绘画时，并不重视描绘山水和场景的宏大特性，而是密切关注事物内在的生命和气蕴。以《清明上河图》为例，乍看之下其描绘的是繁荣的城市街景和市井百态，但背后反映的是汴京城内外的诸多社会问题，画家唯独将骆驼队和胡人画在没有任何防卫的城门口，其中是有警示用意的；又如，李嵩画过许多表现下层社会生活的风俗画，他把劳动人民的生活作为审美对象来描绘。

可以说，在宋代，写实与写意两种画法均得到了不同程度的发展；再者，就是完成了绘画的"诗化"过程，确立了"以诗入画"的重要审美原则。随着时间的推移，宋画艺术如源头活水般流淌，从许多明清乃至近现代画家的作品中都可以窥见宋画的影子。宋人为我们留下的是一座艺术的宝库，同时也为我们留下了美的典范。

在本书的编排过程中，需要特别说明的有三点。一是由于宋画历史久远，作品归属和人物生卒时间多难考证，故学界没有定论的作品均归入"佚名"，生卒时间有争议或难考的做"生卒年不详"处理；第二，由于时代、流派与画风的承应关系相对独立于朝代的更替，参照浙江大学出版社2010年出版的《宋画全集》，除两宋之外，将五代时期的作品也列入编选范围；第三，入编作品均为纸本和绢本，壁画、版画和石刻画等其他材质的绘画作品暂不收录。

关于宋代人物画

　　宋代是中国绘画发展的一个罕见的高峰时期，佳作众多，人才辈出。相比唐朝涌现的肖像画、仕女画和佛道画，宋代画家们创立了主题鲜明的历史画和风俗画等人物画新品种，并在技法上创造了白描、减笔等新的画法。在绘画题材上，除了传统的仕女图、论道图、罗汉图、菩萨图之外，农民、渔猎、村牧、商旅、戏婴及历史故事、市井生活、风俗人物等均进入了描写范围。自此，宋代人物画确立了一套新的审美规范，各种开宗立派的画风，被后世传承发展。

　　从历史发展过程来看，五代和北宋初期大抵延续了隋唐人物画风格。相比于同时期的花鸟画和山水画，那时的人物画数量较少，风格变化较小，发展缓慢，这是因为人物画题材和技法尚处于转型期；随着北宋绘画走向全面发展的高潮，李公麟等一批敢于突破吴（道子）派画风的画家，创立了以"白描画"为代表的人物画新技法，加上描绘题材的多样及山水画发展的影响，从而使人物画迅速发达起来；到北宋后期和南宋，人物画已形成与山水画、花鸟画的鼎立之势，共同把宋代绘画推向了全面繁荣。

　　从题材来看，两宋人物画的主题集中于史事逸闻和佛道神话，同时社会风俗画题材也大量涌现。北宋初期的宗教人物画继承了唐以来的传统，创作仍较活跃，不少名家参与了寺观壁画的绘制工作。有作品流传的代表性画家首推武宗元，其《朝元仙仗图》布局宏大，人物众多，身姿顾盼，精妙入微，高低疏密穿插得当。衣纹使用"莼菜条"描法，衣袂飘舞，显示出"吴带当风"的特色。

　　至北宋中期，山水花鸟画迅猛发展，一时跃居于人物画之上。也正是从此时起，人物画开始朝着新的方面演进，在画法上由侧重绚烂的着色转向水墨设色和线描技法。以李公麟为代表，其道释画不重复前人，独创不着色彩、全以墨笔线描的"白描"画法。此种画法既注重技巧，又包含着文人的审美意趣。其画风表现为单纯洗炼、朴素优美，这种画法影响深远，历南宋而至元明。

　　北宋后期，反映城市风貌和市民生活的作品大量出现。善画京师车马屋宇、角觚夜市的风俗画家层出不穷，他们开始关注以往不被重视的"市井细民"的日常生活并进行了深入的描绘，画家们的绘画题材也在不断扩充。其中，最广为人知的作品大概就是张择端的长卷《清明上河图》，其内容之丰富，写实度之高，艺术表现力之生动，后世罕见。

　　南宋禅宗兴盛，梁楷擅绘洗炼放逸的人物减笔画，多以佛教禅宗人物为题材，水痕墨戏点染，寥寥数笔神采奕奕，开启了元明清写意人物画的先河。南宋末元

初的禅僧画家法常（牧溪）也创作了大量的禅宗题材画。他作画时往往随笔点墨而成，意思简当，且有意境。这些禅宗绘画在气格上狂逸粗野，完全不合于以往文人所推崇的雅洁的审美观念。这些作品在主流画坛中的评价不高，但却受到盛行禅宗思想的日本人士的青睐，不少宋元禅宗画被日本僧人带回本土，并对日本禅画和水墨画产生了重要的影响。

南宋时期反映广阔社会生活的风俗画和节令画进一步活跃。描绘农作蚕织、车船运载、货郎担夫的题材较为广泛，如阎次平之牧牛，朱锐之盘车，苏汉臣之戏婴，李嵩之农事货郎，皆是个中翘楚。这些风俗画一方面极富生活气息，另一方面又生动形象地描绘出宋代社会底层的日常生活，赋予本身曲高和寡的绘画艺术更多市民趣味。

宋代历史故事画除承袭前代存乎鉴戒的作用外，还借古喻今，以表现褒忠贬奸及民族矛盾的题材最为流行。如南宋人所绘的《文姬归汉图》、李唐表现忠贞气节的《采薇图》等。

宋代画院还有一系列描绘宋代帝王事迹以及帝王像的绘画作品，如《中兴瑞应图》《太祖像》等，大都为歌功颂德之作。

值得一提的是，宋代人物画与前人的人物绘画有诸多不同的特征，不仅在形象、结构上有明显进步，而且在人物的个性、形象、内心刻画、细节描写、表现手法等方面，都有重大突破，形成了某些共同特征。

一是注重人物形象的个性和心理刻画。宋代郭若虚曾在《图画见闻志》中做出这样的评价，即唐和宋初人物画只停留于外貌的表现，人物面相大多丰腴而高贵，这种单调、趋同的绘画思路已逐渐不能适应宋画题材求新求变的新需求，集中笔力对人物鲜明的性格进行描绘，成了许多画家不约而同的选择。因此我们可能会在宋代人物画中发现这样的现象：哪怕是在一张传统的侍女题材绘画中，不同侍女的神情、动态都会表现得各不相同。而且，画家除了对人物形象直接刻画外，还会利用画面其他人物、动物或者环境的烘托，使艺术形象的个性深化。如李公麟的《维摩演教图》里的维摩诘居士的性格特征，在文殊菩萨及其随从忧郁神情的衬托下，维摩诘居士的形象比原先更为丰富和充实。维摩诘弟子们或沉思、或欣喜的神态，又从另一个侧面强化了维摩诘获胜的气氛，增强了画面的表现力。

二是重视细节描写。北宋画院试题之一"野水无人渡，孤舟尽日横"的夺魁者，画一人在船上躺着，横置一根笛子以衬托出"无人渡河"而非无船夫的主题。画家巧妙地处理掉落笛子这一细节，正好强化了船夫无聊和困倦的情态；而在表现"野渡无人舟自横"的立意时，画家则画一只水鸟悠闲立于空船之上，表明此处已许久没有人迹了。

三是笔墨表现手法更具多样性。在隋唐以前，线条是中国画最基本的造型手段，仅衣纹的描法就总结出了至少十八种。吴道子的线描备受推崇，武宗元学他，李公麟又有所提高。宋人运用毛笔笔锋的转折、运笔的徐疾和顿挫等方法，对描画人物的形体、喜怒哀乐等表情及衣着质感都进行了更为细致的描绘。

四是简单空灵的文人化倾向更加明显。南宋后期，社会动荡，画师职业逐渐消失。此时，士大夫们开始学画，但他们的写实功底又不如传统的画院职业画师，便转而修习写意风格，文人画风逐渐形成。

总之，两宋以来重彩人物画和水墨写意人物画技法的并存和发展，为日后水墨画的发展打下了基础。相比前代，宋代人物画受外来影响更小，民族绘画的本色逐渐显露。而绘画题材和技巧的不断成熟，使得宋代人物画在美术史上留下了浓墨重彩的一笔。

周文矩

五代 建康人 生卒年不详 宫廷人物画大师

 周文矩,建康句容(今江苏省句容市)人,南唐后主李煜在位时,他担任翰林待诏。他的人物、车马、屋木、山川画得颇有特点,尤其精于画仕女,题材多数以宫廷或文人生活为主。周文矩用笔瘦劲,多带颤动和曲折,因此其线描技法被称作"战笔描"。这样的画法有助于表现服饰轻柔的褶皱,与唐代周昉相近却又更加纤丽。周文矩所画仕女之所以出众,不在于配饰和粉黛的刻画,而在于出色地表现了仕女的"闺阁之神态"。

 周文矩的传世作品有《重屏会棋图》《琉璃堂人物图》《宫中图》等,大多为后人摹本。虽不是真迹,从摹本中也能揣度周文矩的画风。周文矩是南唐、五代到宋的人物画创作中承前启后的人物。

宫女图

五代 周文矩
232mm×251mm
绢本设色

 周文矩长期担任宫廷画师,对宫廷妇女有较多的观察了解,深得其闺阁之态,但他不停留在施朱傅粉、饰金佩玉的表面描写上,而是"用意深远""颇有精思"。此页原是《历代名笔集胜》十八开册页中的一页,图中右侧侍女双手所捧之物与江苏无锡钱祐墓出土的器物很是相似。

 细看画中女子,均只在嘴唇上施以点点朱砂,面庞其余部位不施妆容,饰品也被简化了。人物的面部表情带有一丝沉浸感,给人安详的感觉。这样的氛围在唐画中很少见。

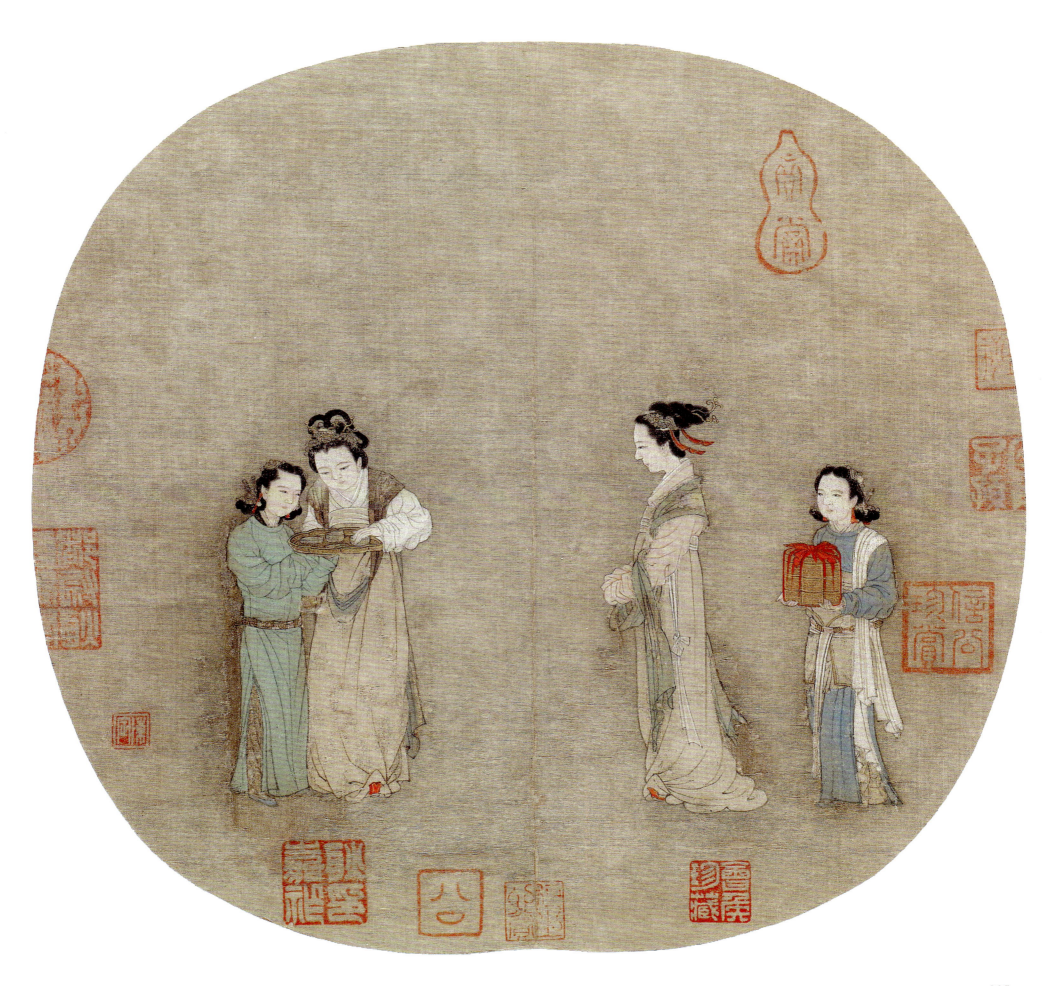

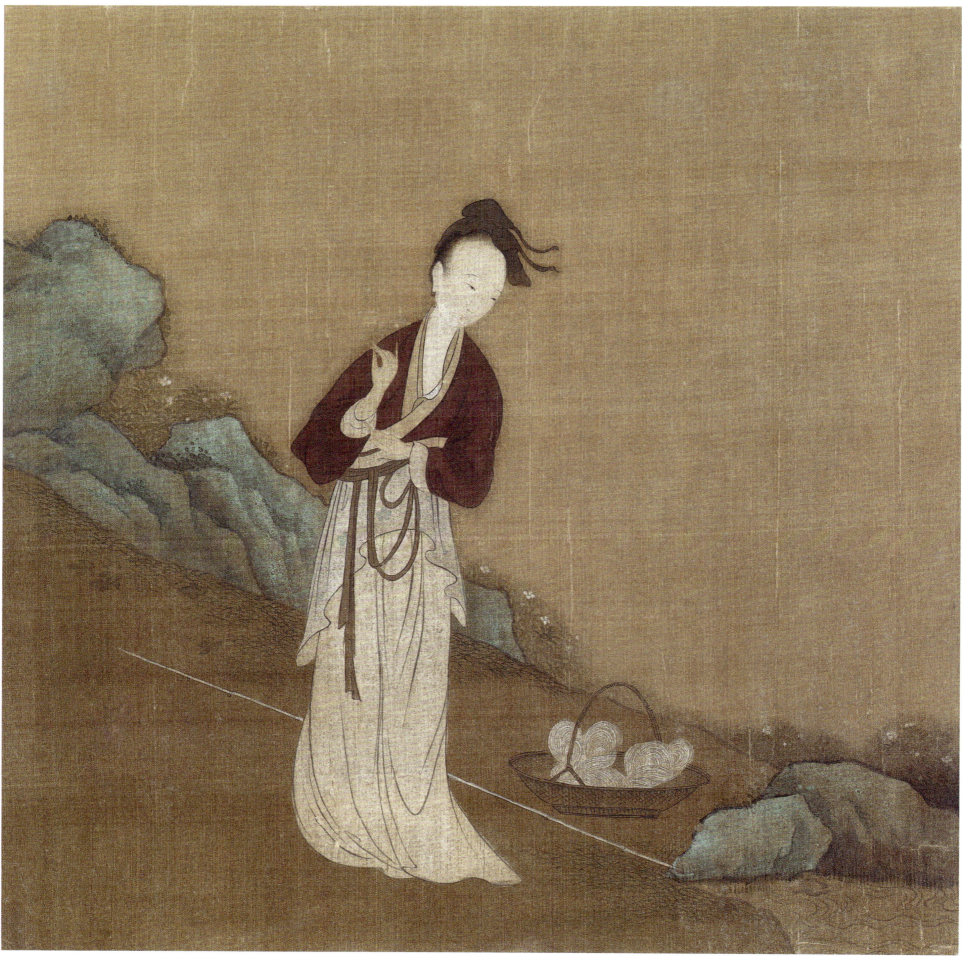

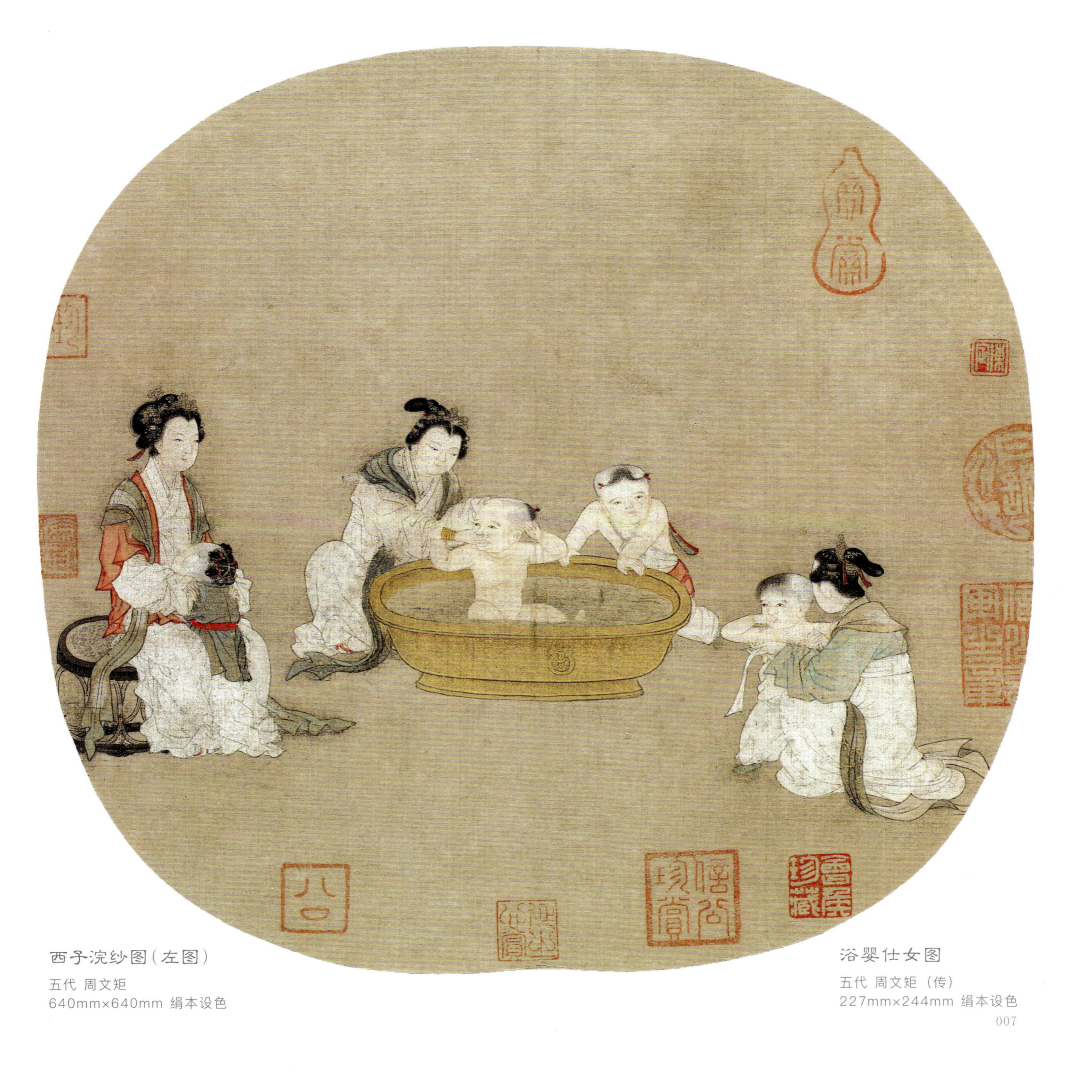

西子浣纱图（左图）

五代 周文矩
640mm×640mm 绢本设色

浴婴仕女图

五代 周文矩（传）
227mm×244mm 绢本设色

石恪

五代末宋初 成都人 生卒年不详 画坛狂禅

宋代的佛教信仰已没有唐代那样狂热，但仍有相当大的影响。汴京大相国寺自唐以来便是名刹，有吴道子壁画、杨惠之雕塑等名迹。宋代重修扩建，高益、高文进、石恪等都陆续在此做壁画。石恪是道释人物画的高手，因而曾被招至京师参与宗教壁画绘制。但他性格怪僻、富有个性，不为画院之职动心，在京绘制完壁画后，便归返四川老家，以卖画为生。他笔下的人物，追求形象的幽默怪异，"多为古僻人物，诡形殊状"，有意造成一种奇特的形态。与这种趣味相应，他在手法上多求新奇，笔墨纵异、清刚而老辣，具有一定开创性，已有减笔画之风貌。传为石恪所作的有《二祖调心图》等。

二祖调心图

五代末宋初 石恪
355mm×1290mm
纸本水墨

图中所画是慧可、丰干二位禅宗祖师调心师禅时的景象。慧可为禅宗二祖。画卷中，双足交叉而坐，以胳膊支肘托腮的便是慧可；另一幅画中丰干倚靠在温驯如猫的虎背上。据传，丰干禅师居住在天台山国清寺，头发剪到齐眉的高度，经常穿着一件不起眼的布衣。如果有人向他询问佛理，他都只回答"随时"两个字。他曾经口唱道歌，身骑老虎进入国清寺前的松门。

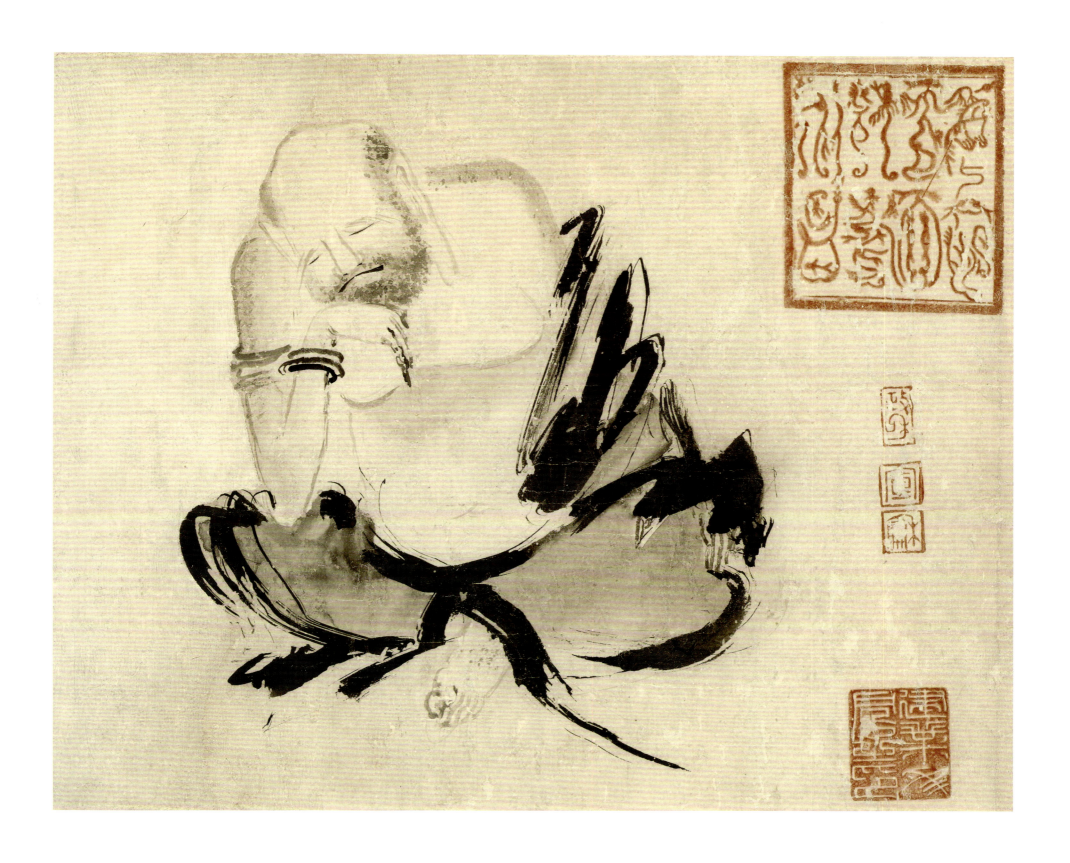

二祖调心图之慧可

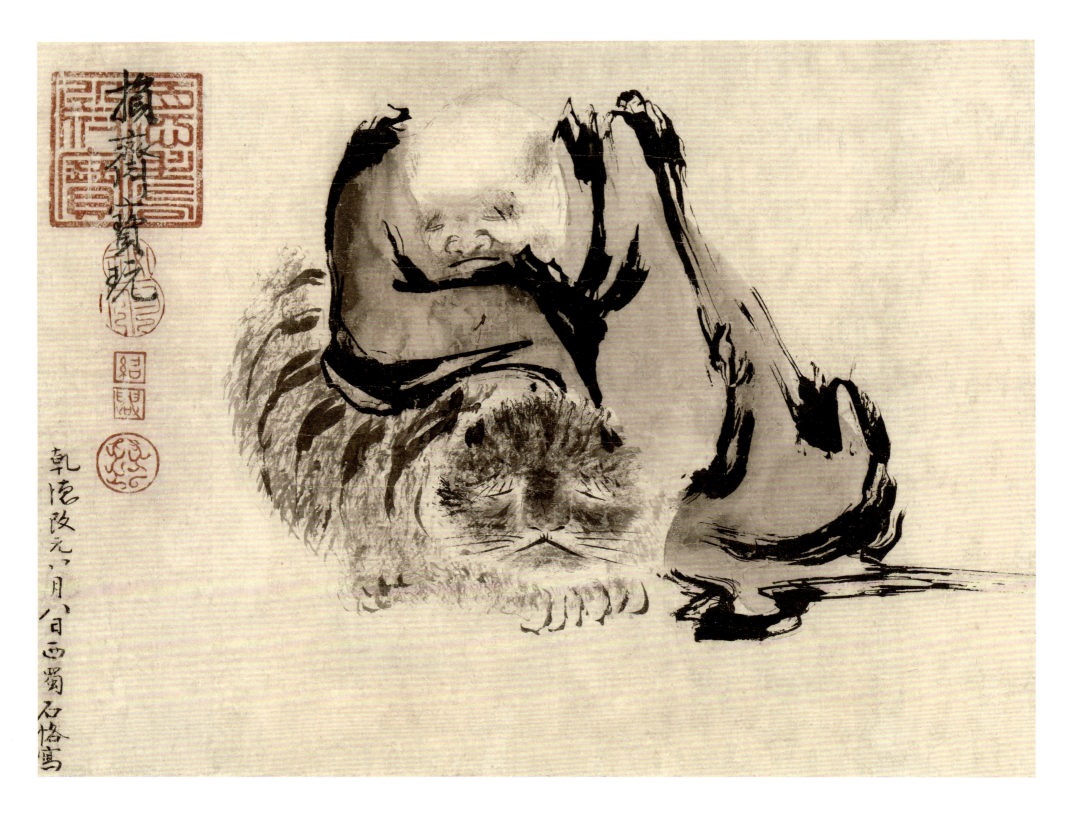

二祖调心图之丰干

老子骑牛图

宋 晁补之
506mm×204mm
纸本水墨

　　为了更好地理解石恪作画的含义和动机，我们可以借用晁补之的这幅相似题材的作品进行对比。画中，晁补之用线条绘老子骑于牛背上，徐徐前行。老子蓄着浓密的胡须，身穿粗布衣，侧头回顾，脸上带着微笑。青牛趴蹄回首，睁眼顾盼。画的左上角绘着一枝枯杈，藤蔓缠绕。与石恪那种随意、概括的风格不同，北宋晁补之采用的是如赵令穰、王诜一路的院体手法。虽然二人用笔和墨法殊异，但道士骑牛、罗汉伏虎，二者皆是自如心性的体现。

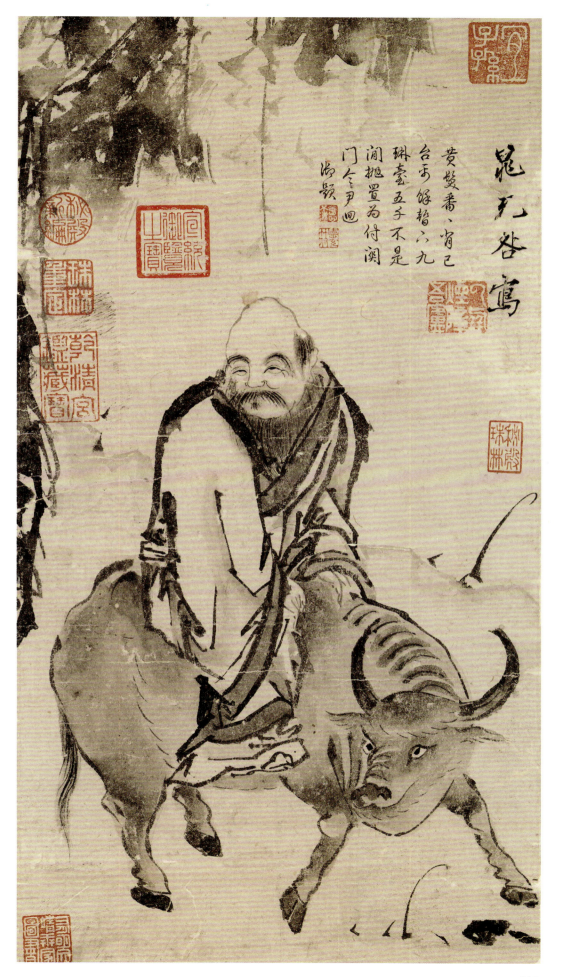

苏汉臣

北宋 汴京人 1094—1172 儿童画大师

纵观两宋画坛，儿童画是一个比较大的门类，但以画儿童画闻名的画家却很少，苏汉臣是其中最具代表性的一位。苏汉臣曾是北宋宫廷画院的待诏，南渡后依旧在画院中任职。苏汉臣擅画佛道、仕女题材，亦善作民间风俗画，尤以儿童画见长。在他的儿童画中，用笔往往纤细而又准确，善于把握特定情景下儿童的心理状态，并通过儿童的活动来反映风土民情。

此外，苏汉臣笔下的货郎图也十分精彩，他用笔简劲，设色名雅，并且总能抓住人物的显著特点。在商品流通便利的宋代，乡村货郎就成了孩子们极为喜爱的流动小贩。他们走南闯北、能说会道，用那些针头线脑、花纸糖人丰富了人们的日常生活，给孩子们带来了欢乐。画家正是抓住了这些富有生活情趣的瞬间，并用一幅幅作品呈现出来。苏汉臣的传世作品有《秋庭戏婴图》《货郎图》《击乐图》《戏婴图》等。

妆靓仕女图

北宋 苏汉臣
252mm×267mm
绢本设色

此画藏于美国波士顿美术馆，图中梅花树下的仕女正对镜梳妆，仕女的面部倒映在圆镜中。镜子下连着雕花的底座，镜后有一个支架使镜子得以倾斜着立在桌面上。一旁摆放着一个三层的妆奁，一个朱红托盘里放着荷叶形盖的小瓶，旁边还有小薰香炉。由于画家细致的描绘，我们还能观察到宋代器物上颇具特色的各式纹样，如女子身前屏风上的水波图案，围栏上的"卍"字雕纹，以及桌椅边缘的卷云纹。这样精细的刻画使得我们可以一窥宋代仕女的日常生活。

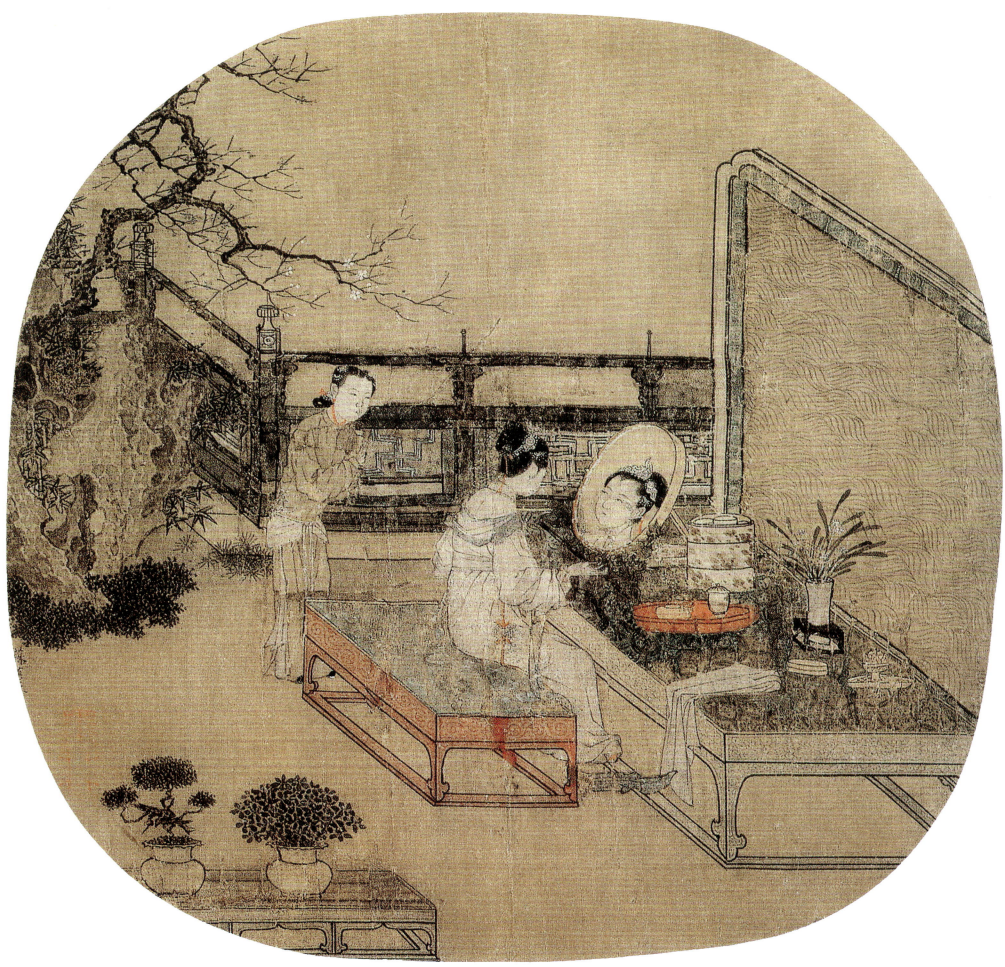

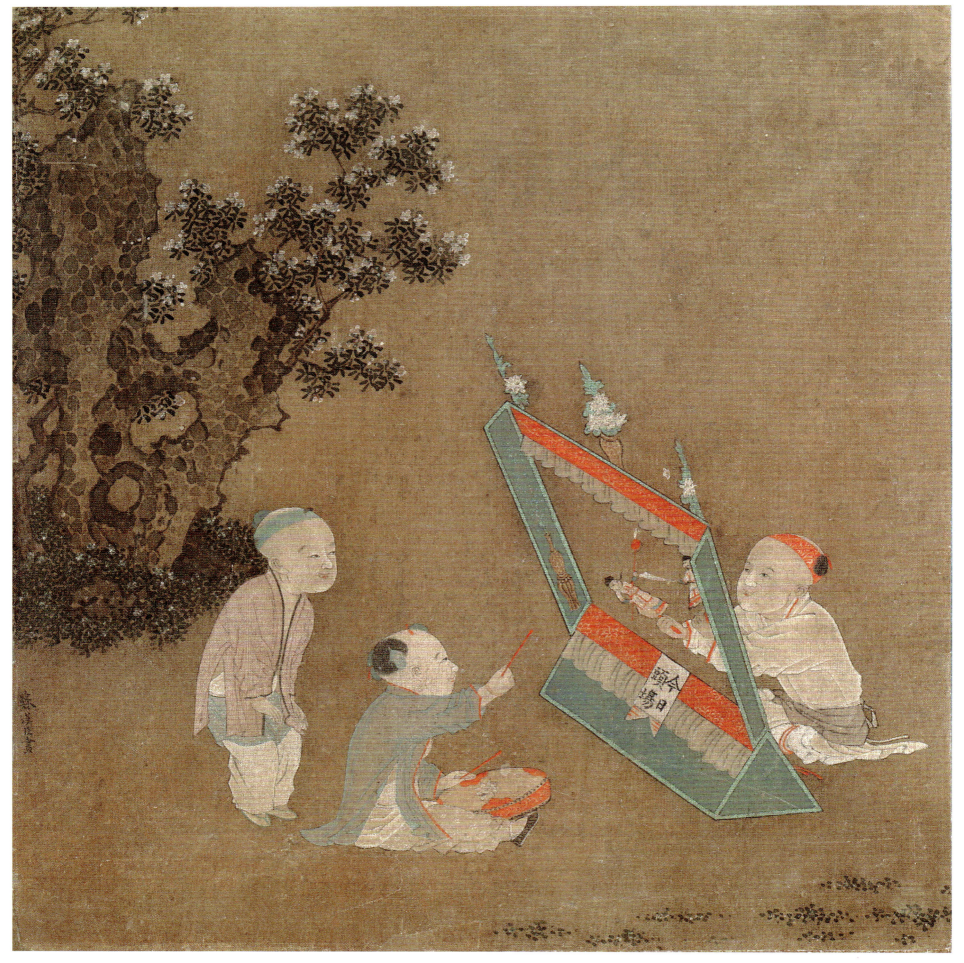

侲童傀儡图（左图）

北宋 苏汉臣
236mm×232mm
绢本设色

灌佛戏婴图（局部）

北宋 苏汉臣
1598mm×706mm
绢本设色

　　灌佛，又称"浴佛"，是佛教的一种仪式，就是用各种名贵香料所浸之水灌洗佛像。在画里，我们看到有的婴孩扮成僧侣，有的则手抬佛像，有的还煞有介事地模仿大人礼佛，将成人严肃的宗教仪式变为了一场有趣的游戏。

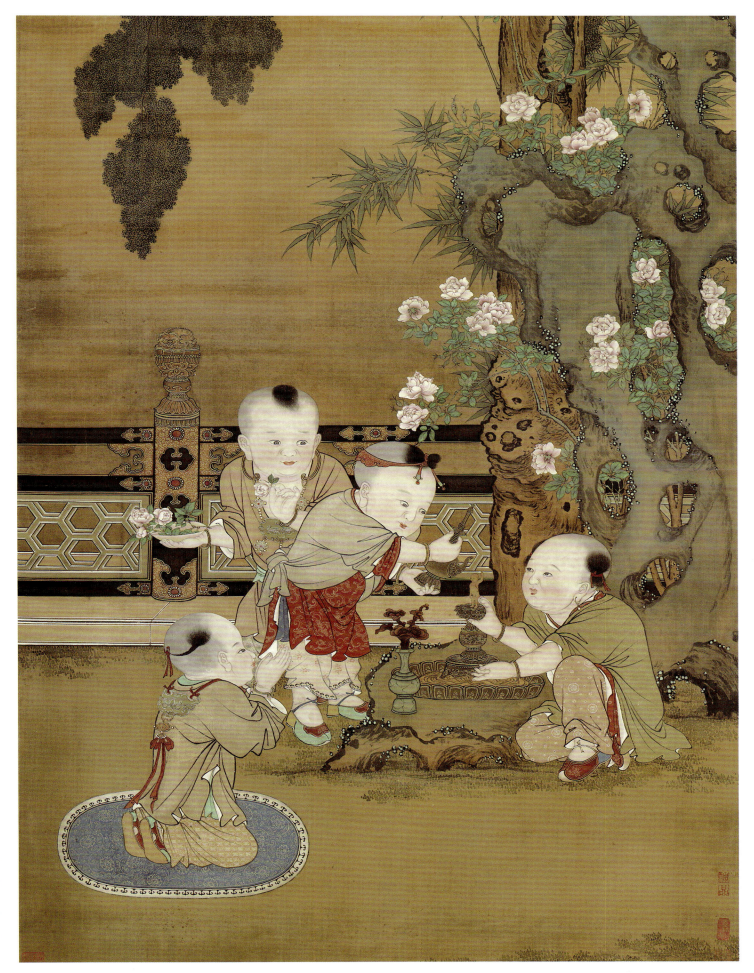

秋庭戏婴图

北宋 苏汉臣
1975mm×1087mm
绢本设色

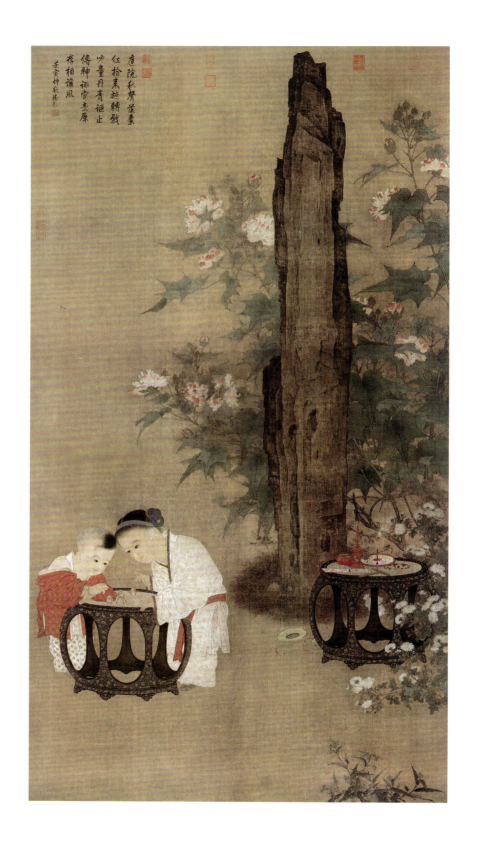

秋天时节，两姐弟于庭院中游戏玩乐。主角是两个小孩，一穿白衣，一着红衫，正聚精会神地拨弄着圆凳上的枣磨，似乎早已忘记自己身处静美的秋庭。他们正在玩一种名为"推枣磨"的游戏，是一种让枣子在旋转中保持平衡的游戏。红衣男孩似乎占据了上风，褪去了肩上衣领的束缚，紧张而又得意地准备下手；白衣女孩小嘴微张，有些犹豫。他俩全神贯注地投入在桌面这一方小小世界中，忘记了周遭的一切。

儿童题材的绘画在中国向来十分流行，这与中国人对人生的理解有很大关系。老子说："专气致柔，能婴儿乎？"他将儿童天真烂漫、天然自如的状态，视为要通过修行达到的理想的精神境界，以融化为"五欲"所迷惑的心性。另外，多子多福也向来是中国人的普遍认识。所以自唐代以来，中国绘画中的婴儿题材就未曾中断；宋代以后，此类画作更是大量涌现。而苏汉臣的《秋庭戏婴图》无疑是这类题材中的佼佼者。

从《秋庭戏婴图》展现的内容来看，太湖石耸立，芙蓉花盛开，其一说明画中人物家境殷实，天下太平而少动荡；其二，锦簇的花团寓意富贵健康。而且，一子一女，正是"好"字，显露出画家讨喜的用心。而从绘画色彩来看，画家选用的是诸如朱砂、赭石一类醒目的色彩，使第一次观赏此画的人很难拒绝这样的吸引力。更为巧妙的是，图中暗含韵律，使得观赏者的心态能随着节奏的变化而收放自如。例如：太湖石与芙蓉花，一黑一白，一重一轻。而两个孩子的衣服也是如此，男女服饰皆为红白搭配，年龄上一长一幼，游戏状态一动一静，画面显得趣味十足。

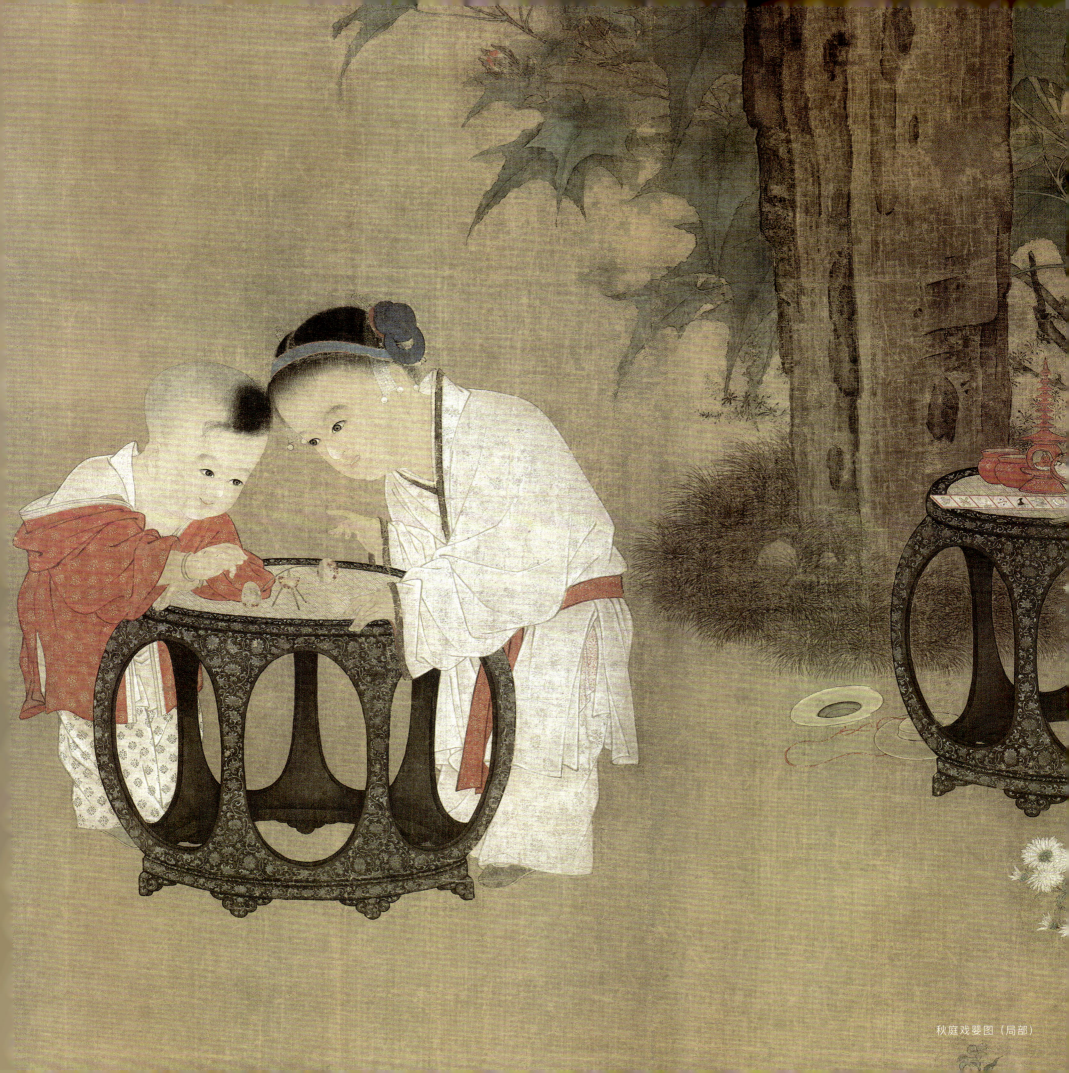

秋庭戏婴图（局部）

货郎图

北宋 苏汉臣
1815mm×2673mm
绢本设色

这是一幅以描绘南宋儿童生活为题材的风俗画。画面中央是一位推着小货车、走街串巷卖日用品的老货郎,他的身形似乎有些摇晃,似乎是为了平衡货车所致。因为他的到来,周围的孩子们攀爬打闹,快乐极了。画家抓住了货郎售完货,要走还未走的这个瞬间,生动有趣地表现了孩子们各种各样的神情动态。

画的主体是货郎和他的推车,这是一架挂满货物的推车,车旁是用力推车的货郎。围绕小货车和货郎,便是那些凑热闹的孩子们,他们三三两两,活跃在货车的周围。这便是北宋市井生活的一个日常景象,货郎虽四处奔走,但在这样热闹的氛围里,在孩子们面前,他疲惫的脸上还是露出一丝宽慰的笑容。

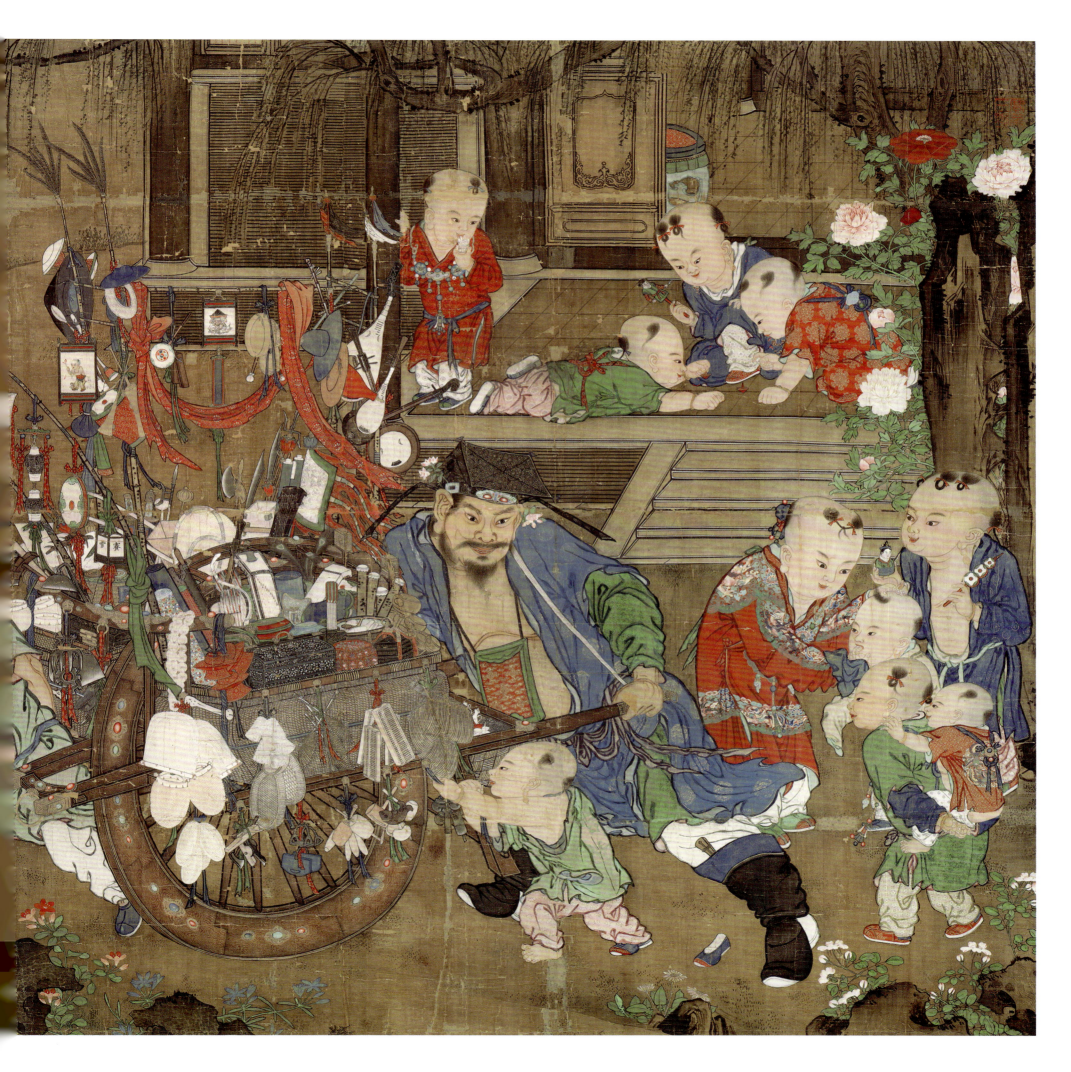

李公麟

北宋 舒城人 1049—1106 白描宗师

　　李公麟出身于书香门第,父亲李虚一喜欢收藏书画古物,李公麟自幼受到熏陶,善于识认钟鼎古物,时人则评价他的书画文章有建安风骨。李公麟与苏轼、黄庭坚、米芾等人"以艺投合",几人皆是驸马王诜的座上客。他还与佛印和尚常有来往,甚至赠送一座宅院给他。哲宗元符三年(1100年)因病告老,归隐于家乡龙眠山,自号龙眠居士。

　　李公麟擅长人物、鞍马及历史故事画等,他注重写生,在学习了顾恺之、吴道子等人的线描技法后仍不忘汇入自己的笔意。他的白描画法单纯、优美且富有新意,在南宋以后颇为流行,不少白描画家都以李公麟为榜样。

　　李公麟的人物画长于形象塑造,能画出不同地域、民族、阶层的特点,他笔下的达官显贵、文人墨客、渔民樵夫、马倌随从各色人等,举止神态和职业特征一望便知,惟妙惟肖。更进一步,他在人物故事画中注入了文人的意趣,对作品主题的挖掘和内容的表现有深刻的见解。在其传世真迹纸本《五马图》中,李公麟描绘了边地进献给皇帝的五匹骏马,堪称鞍马人物图的典范,颇有典雅沉静的宋画风格,自成一家。传为李公麟所作的白描作品还有《维摩居士像》等。此外,李公麟还有两件具有影响力的作品,一为描绘苏轼、黄庭坚、秦观、米芾、李公麟等人在王诜园中吟诗作画聚会的《西园雅集图》,原卷早已失传;另一卷是描绘他在龙眠山庄归隐生活的《龙眠山庄图》,有不同的摹本传世。

吴中三贤图

北宋 李公麟
443mm×1490mm
绢本设色

　　画上绘张翰、范蠡、陆龟蒙三位贤人,宋徽宗第三子赵楷为他们各题诗一首,现录于此。陆龟蒙:杞菊萧条绕屋春,不教鹅鸭恼比邻。满身花影犹沈醉,真是江湖一散人。张翰:西风淅淅动高梧,目送浮云悟卷舒。自是归心感秋色,不应高兴为鲈鱼。范蠡:已将勋业等浮鸥,鸟尽弓藏见远谋。越国江山留不住,五湖风月一扁舟。

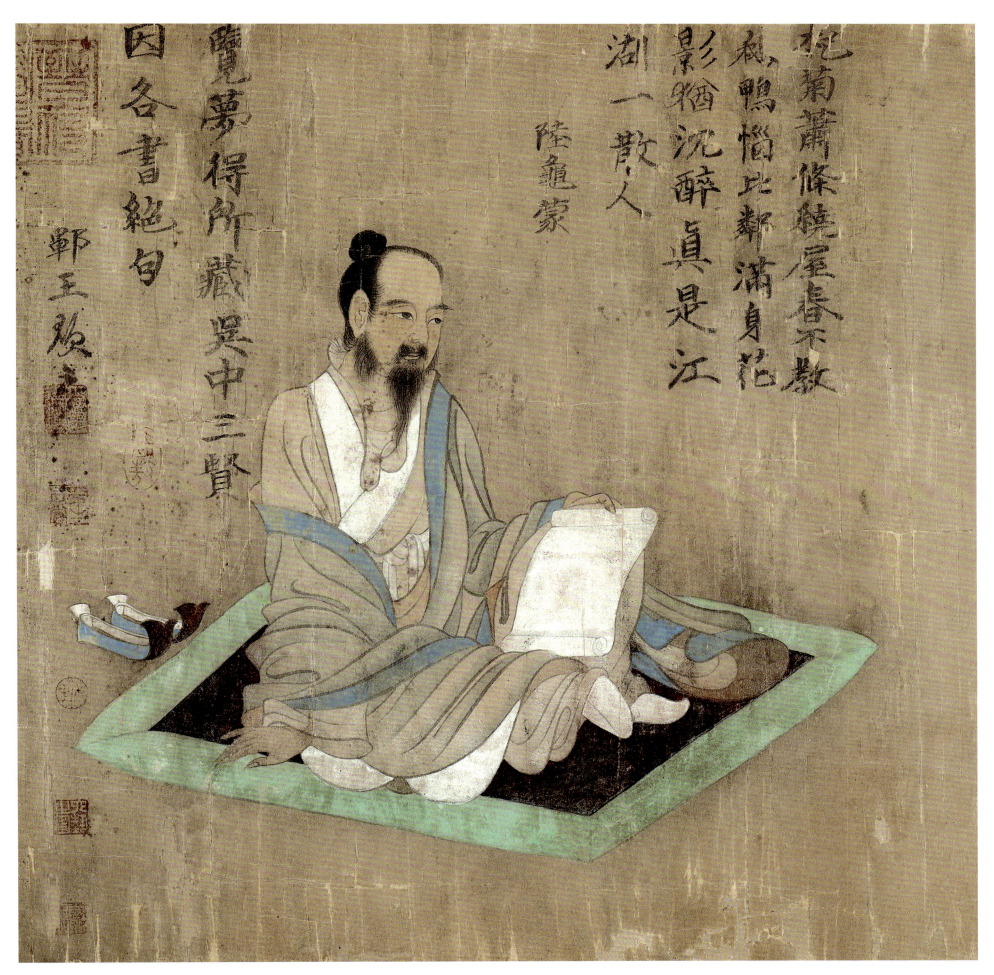

吴中三贤图之陆龟蒙

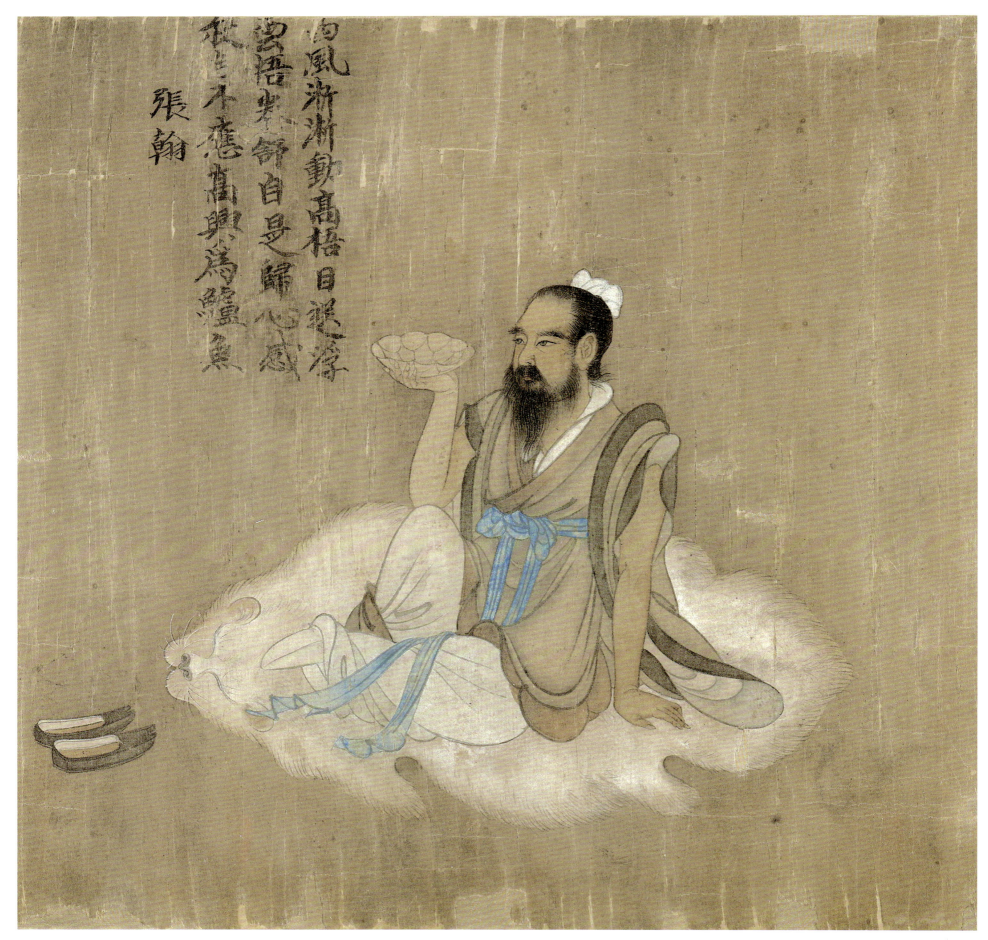

吴中三贤图之张翰

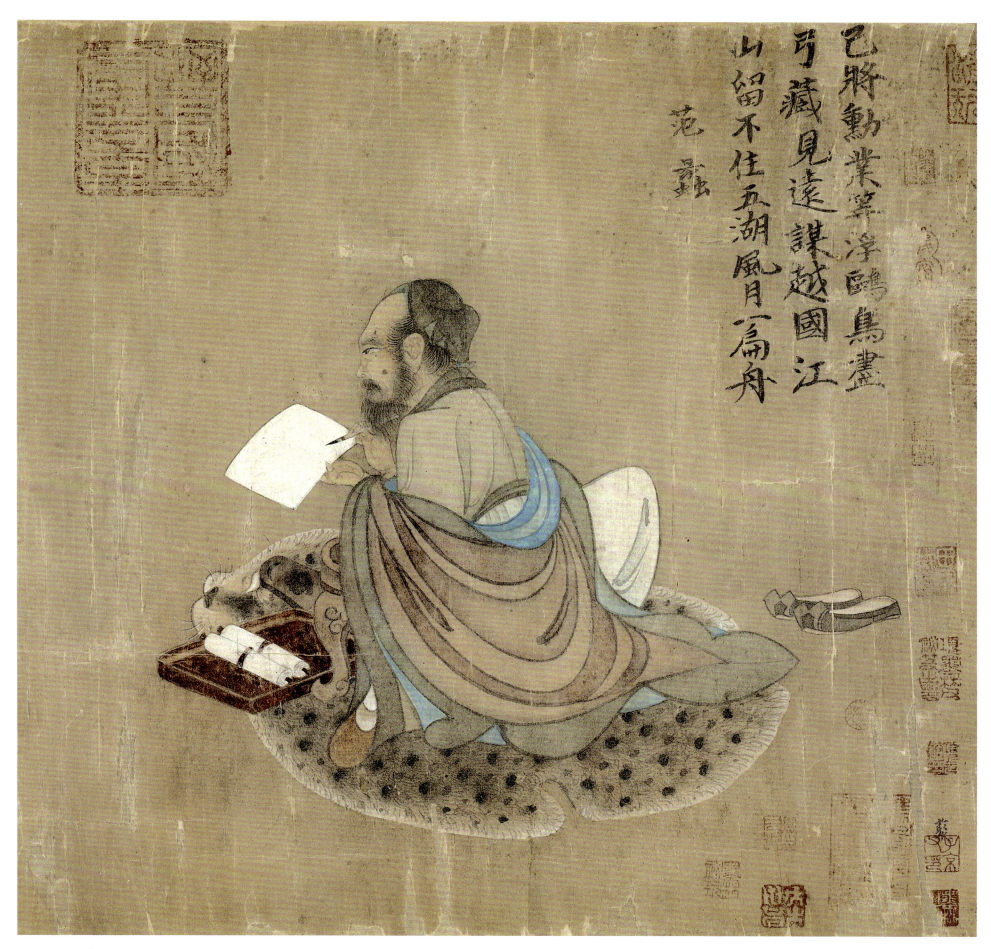

吴中三贤图之范蠡

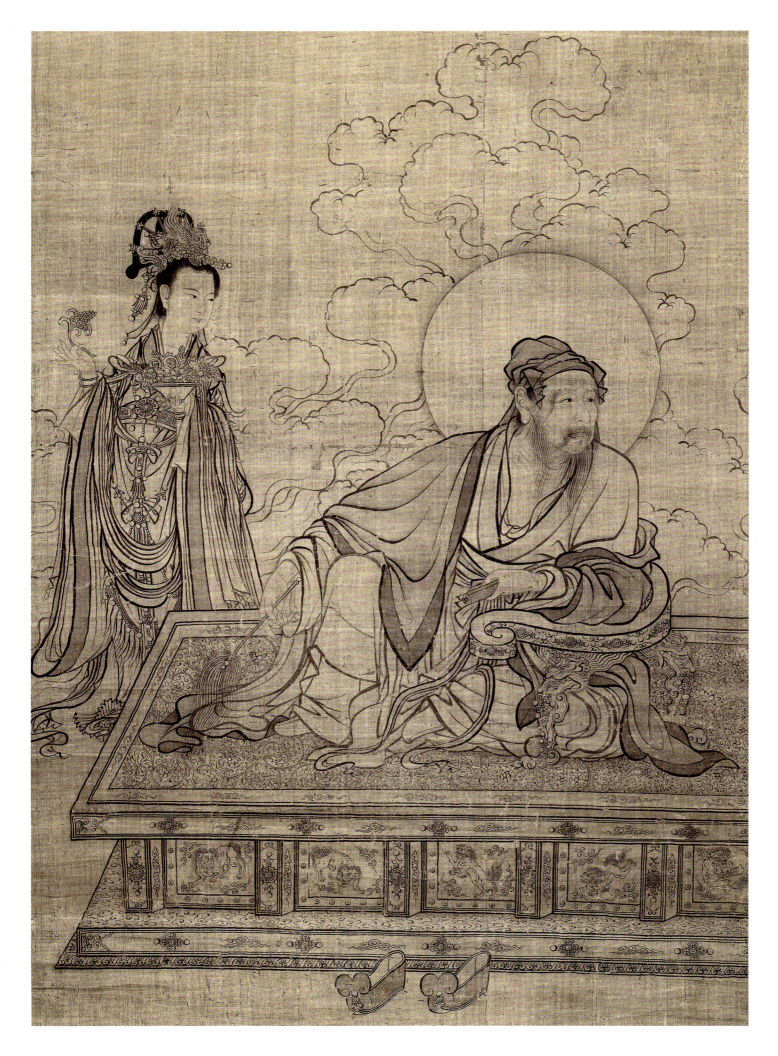

维摩居士像

北宋 李公麟（传）
915mm×513mm
绢本水墨

维摩诘是一名智者，以辩才闻名，虽是凡俗之身，但有慧根，对佛理理解颇深。本场景描绘的题材背景是文殊菩萨率众探访病中的维摩诘，两人就大乘佛教妙理展开问答。画中以老年居士形象出现的维摩诘，坐在床上，半侧着身子，仿佛张开口发出微弱的声音。床的后侧站立着天女，似乎正要散花。维摩诘沉稳的表情，以及床座上细腻而洗练的纹样，保留了宋画的特质。

货郎图（右图）

北宋 李公麟（传）
470mm×390mm
绢本设色

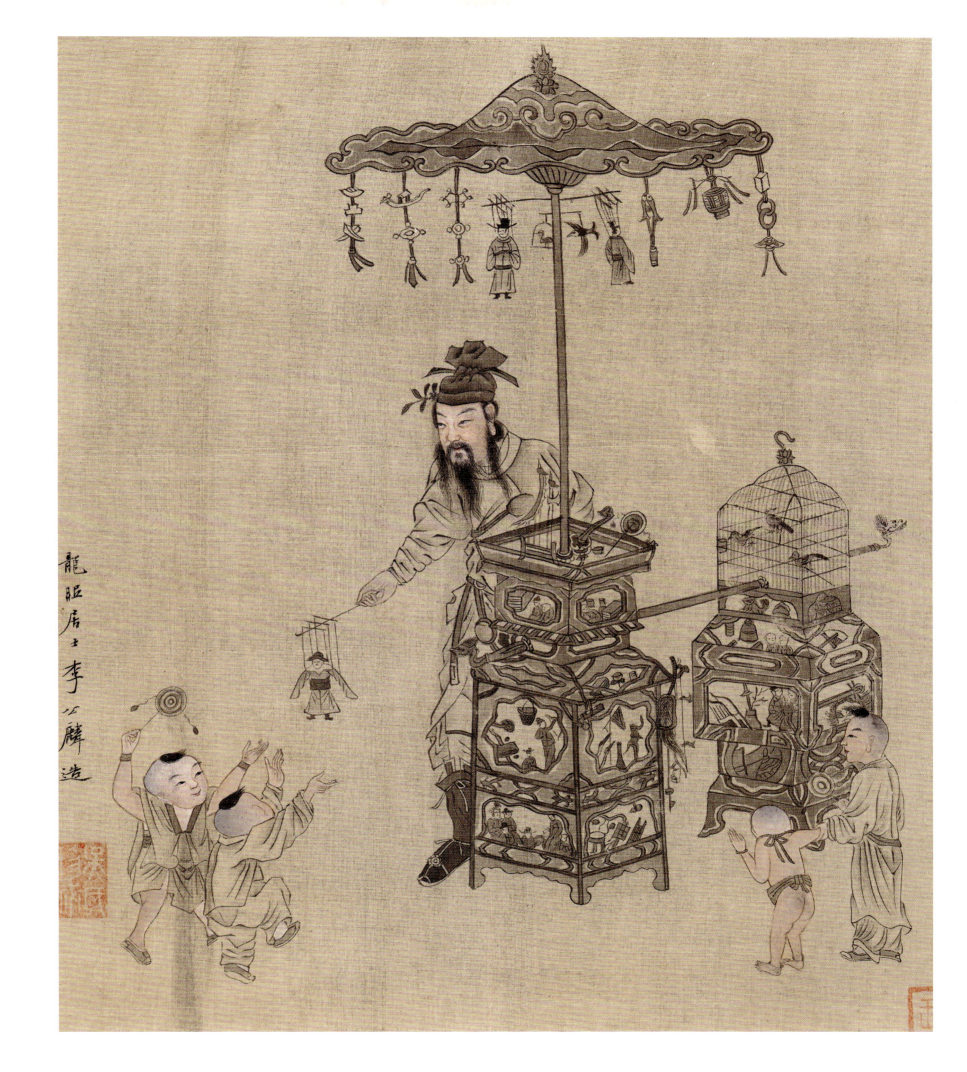

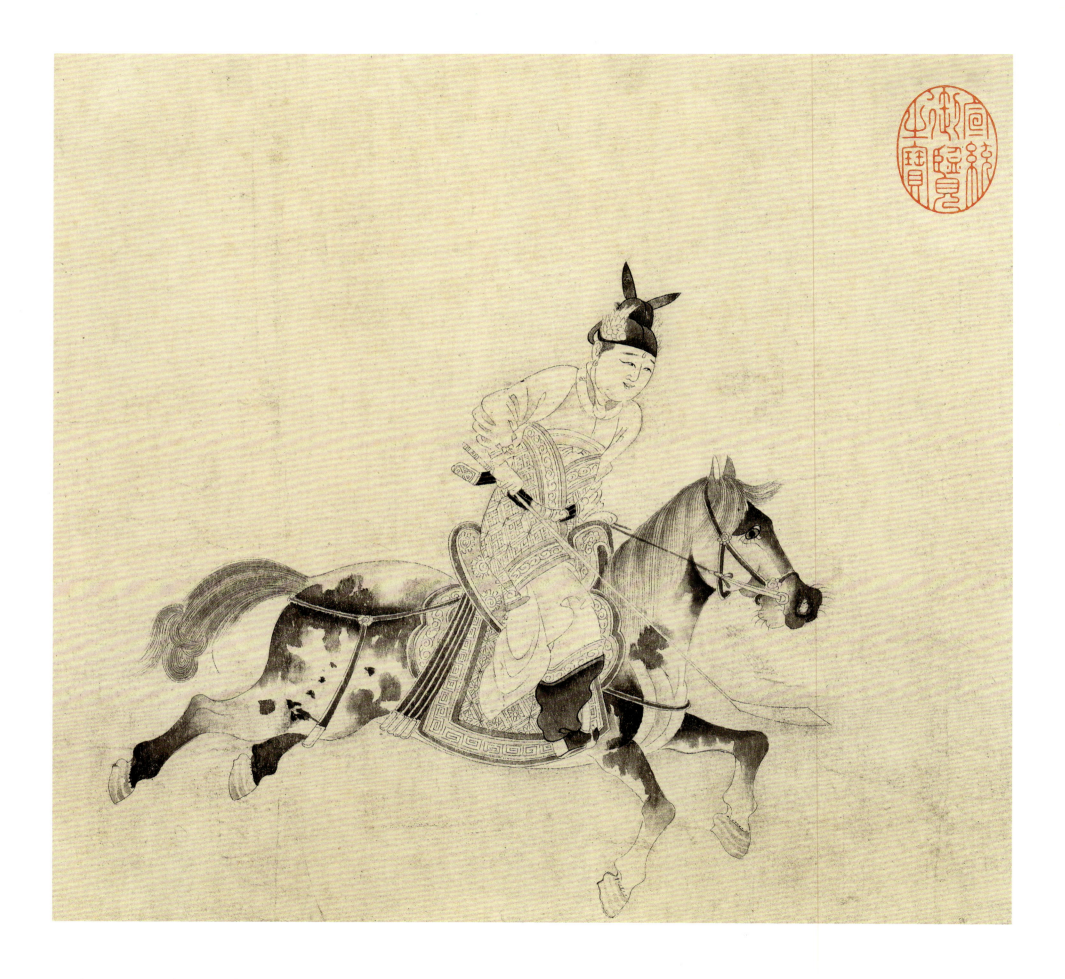

明皇击球图（局部） 北宋 李公麟（传） 321mm×2260mm 纸本水墨

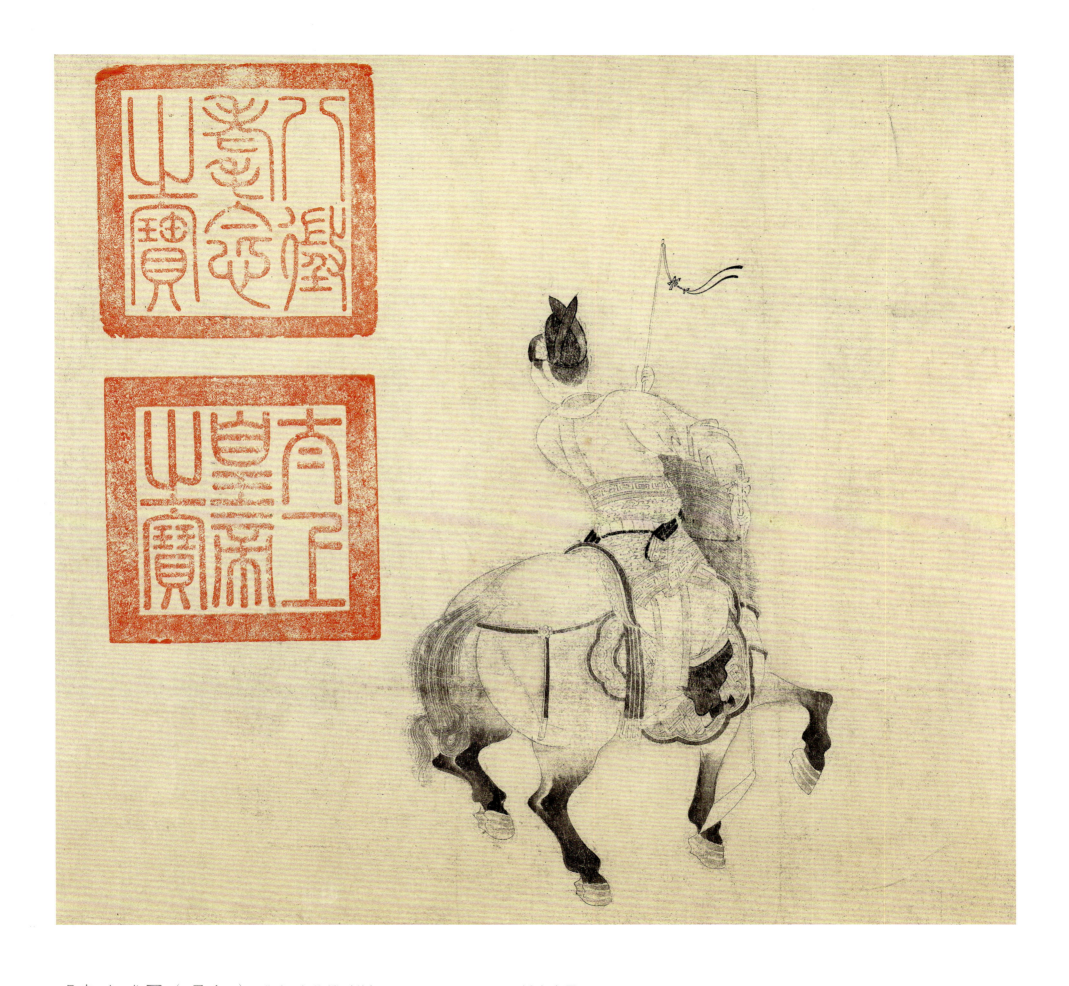

明皇击球图（局部） 北宋 李公麟（传） 321mm×2260mm 纸本水墨

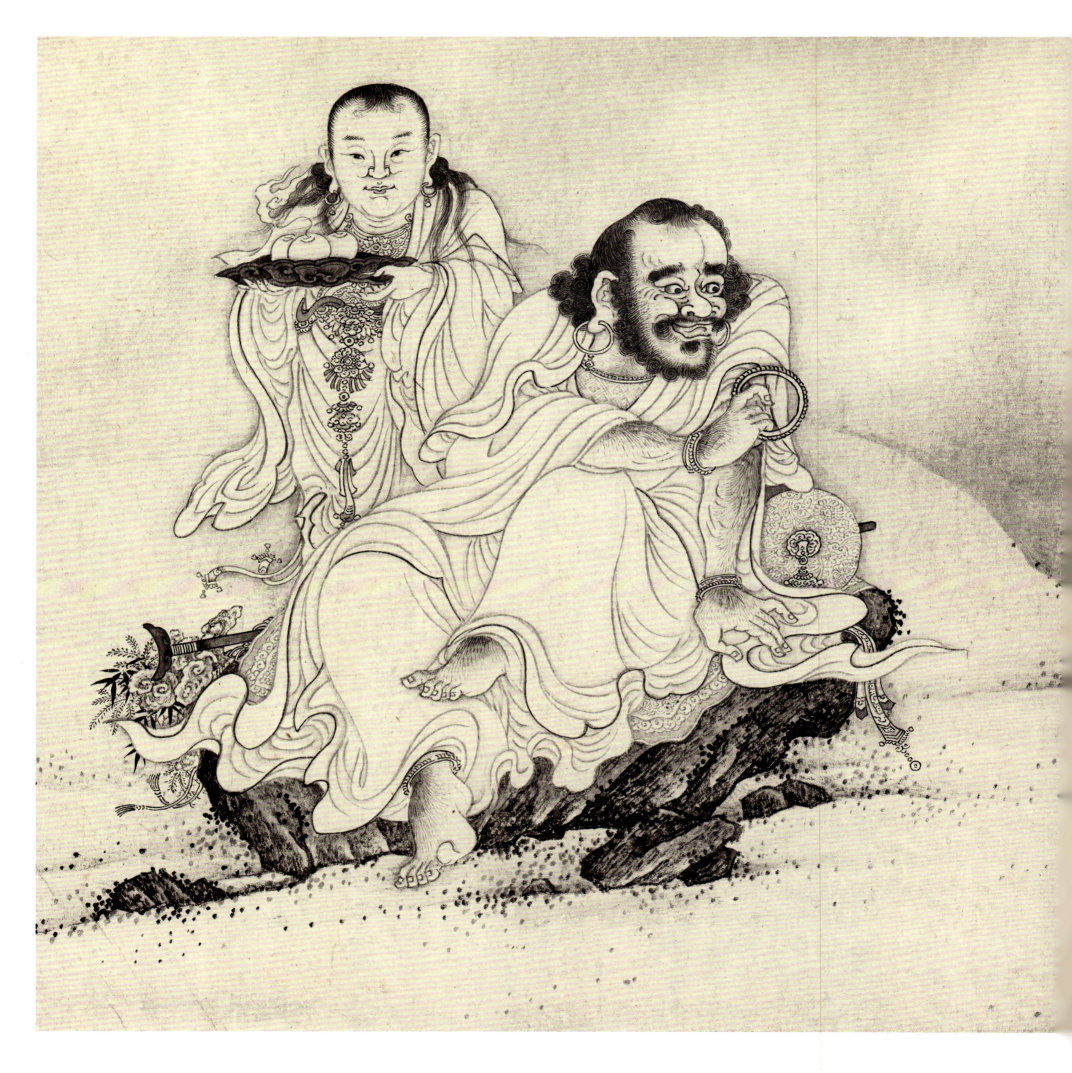

十六应真图（局部）

北宋 李公麟
315mm×8940mm
纸本水墨

十六应真图是李公麟笔下的高水准白描作品，描绘的是十六个罗汉的传法和生活情境。十六应真都是释迦牟尼的弟子，他们受命在世间修行，广造福田，永不入涅槃。每个罗汉的神态和动作都不一样，极其生动逼真。

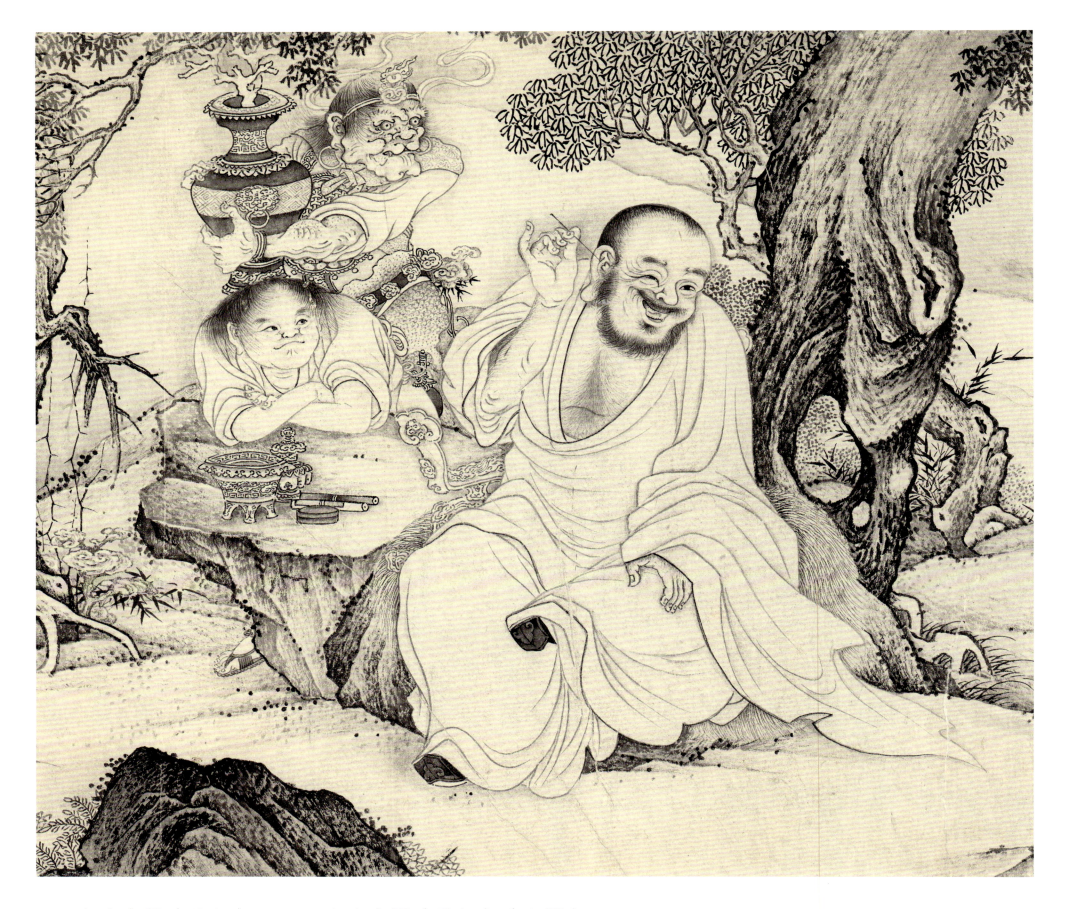

十六应真图(局部)

北宋 李公麟
315mm×8940mm
纸本水墨

十六应真图(局部)(右图)

北宋 李公麟
315mm×8940mm
纸本水墨

十六应真图（局部）

北宋 李公麟
315mm×8940mm
纸本水墨

十六应真图（局部）
北宋 李公麟
315mm×8940mm
纸本水墨

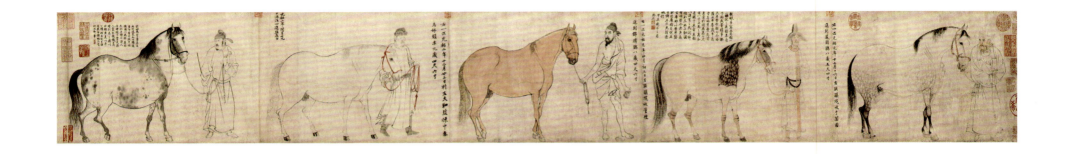

五马图

北宋 李公麟
293mm×2250mm
纸本浅设色

《五马图》描绘的是西域向北宋进贡的宝马。李公麟采用职贡图题材常用的分段式横向构图，画出五匹形态各异的骏马，每匹马前面各有一名奚官负责牵引。黄山谷在画的侧面用小楷题字，标识了马的名字、年岁、尺寸等。几匹马分别叫作凤头骢、锦膊骢、好头赤、照夜白和满川花。其中，满川花就是相传被李公麟画死的那匹马（因为画得太传神而摄了真马的魂）。

在几匹马中，除了好头赤通体设淡红色，其他几匹马都用单线白描，仅在局部略做渲染。牵着马的几名高级马倌也各有特色，从服饰和蓄须可以判断，三位明显是胡人扮相，其余两人为汉人。人物的面部设色技法高超，与《五星二十八宿神形图》《睢阳五老图》等一流人物画相比肩。李公麟在塑造人物时，将白描双勾和凹凸晕染技法融合在一起。而这种线描手法通常是刻画近景写实人物的技法，吴道子之后鲜有闻。人们评价吴道子的画作"吴带当风"，意思是说他笔下的人物服饰灵动飘逸，像是被风吹拂起来一般自然，如此看来，龙眠居士的这幅巨作丝毫不逊色。

李公麟画马和人物已如此出色，但是一名叫作法秀的僧人劝诫他不要沉溺于画马，"恐堕入马趣"，消减了敬畏之心。李公麟听取他的建议，不再过分纠结于物象，转而专攻佛像画，画得比鞍马图更好。

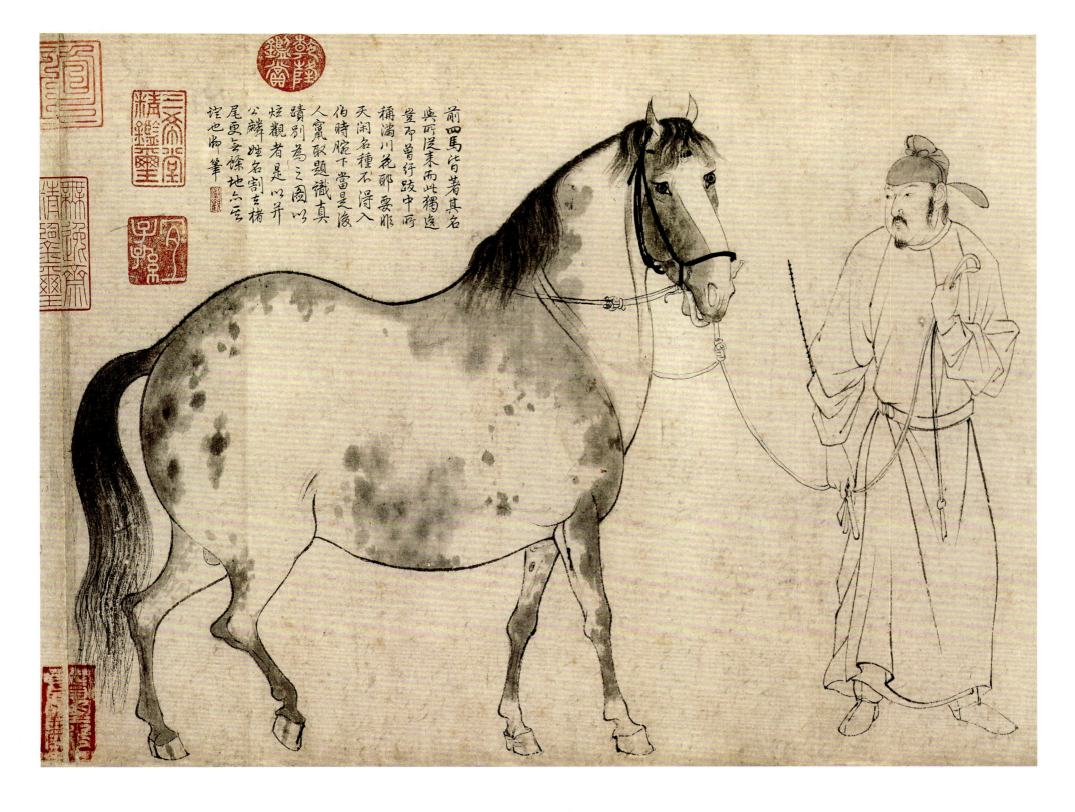

五马图（局部）

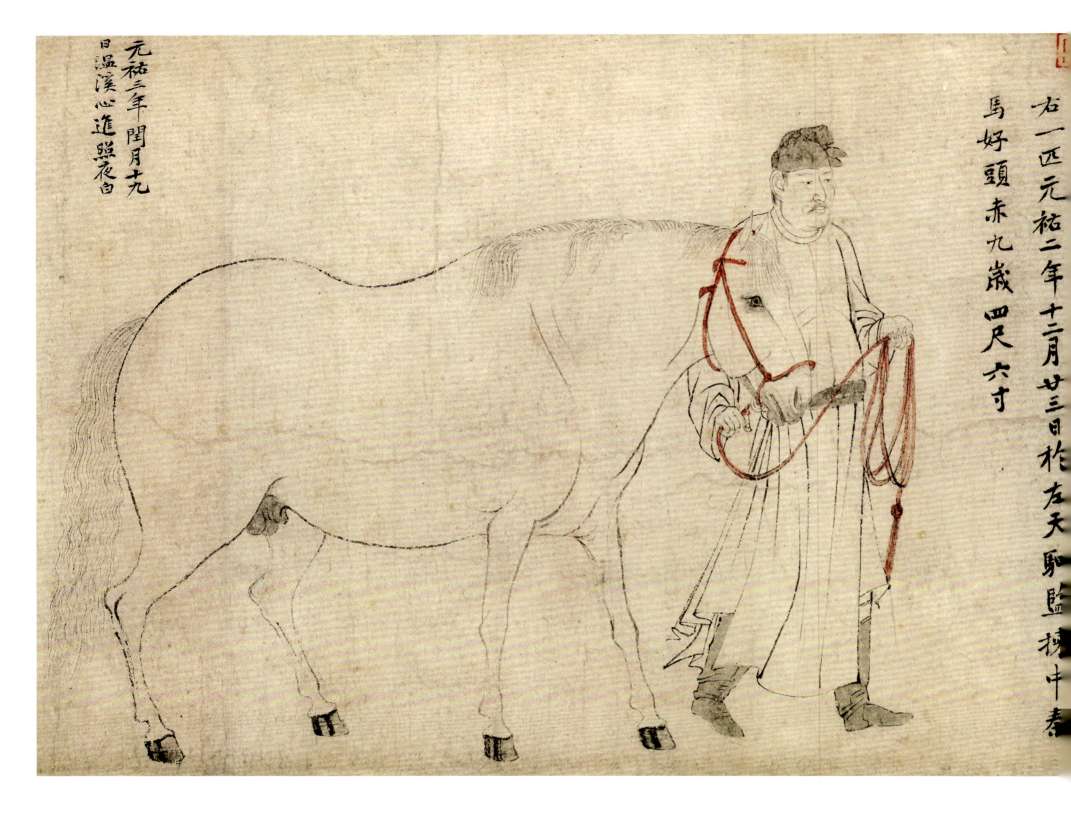

五马图（局部）

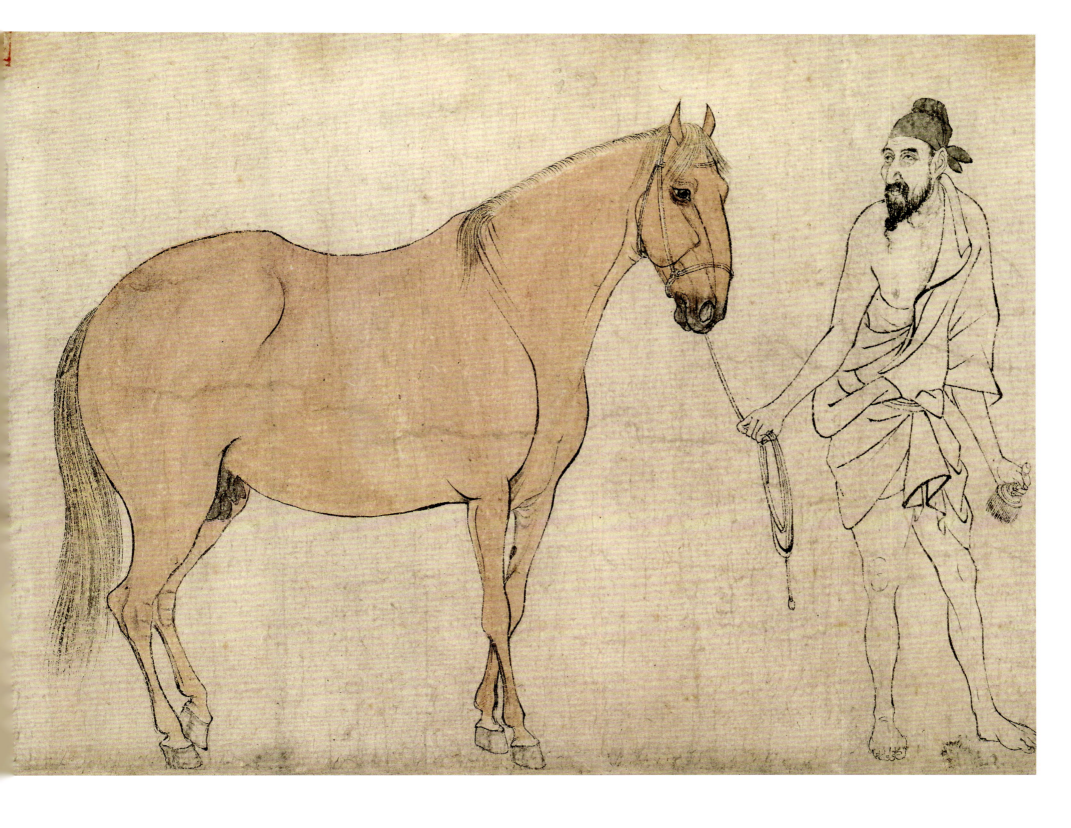

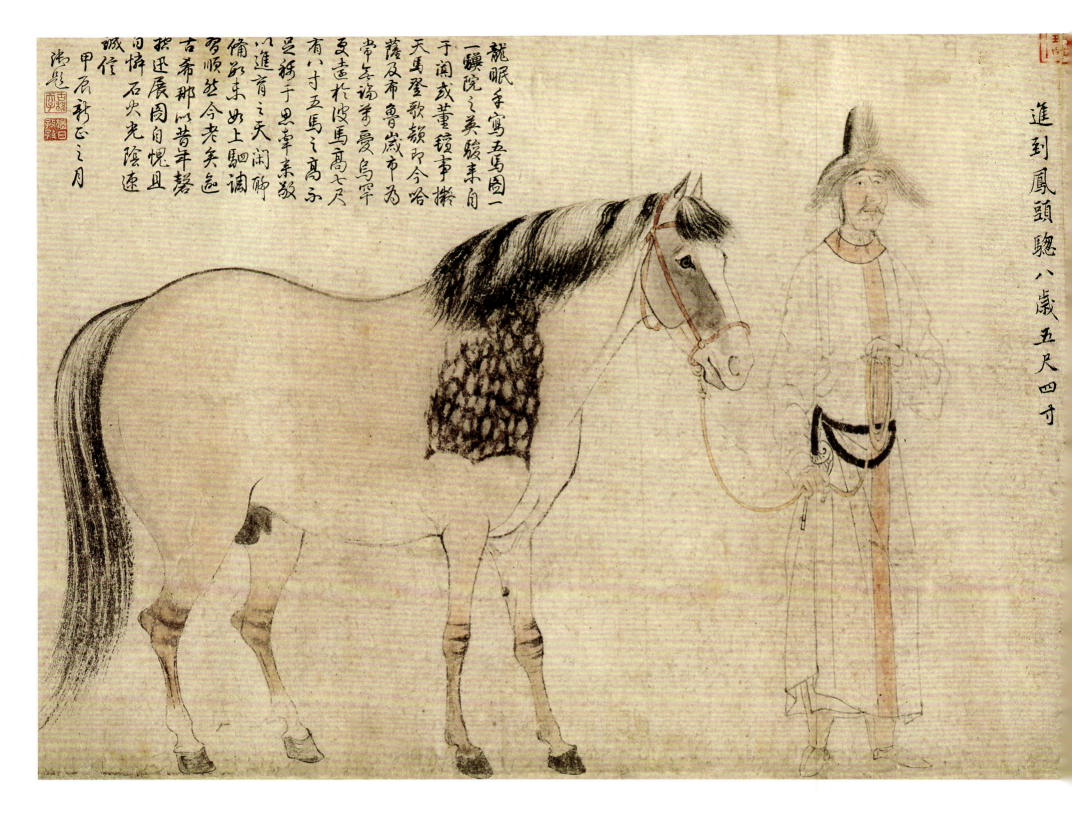

五马图（局部）

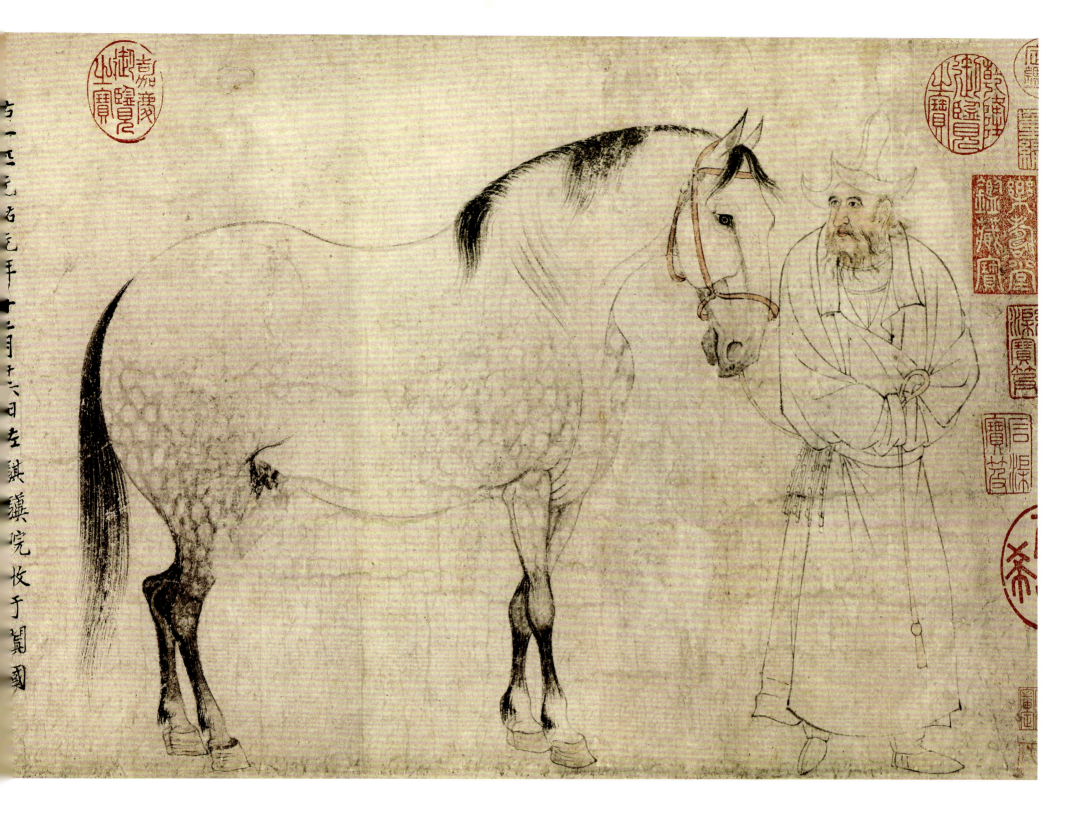

刘松年

南宋 钱塘人 ？—1218 南宋院体画代表人物

刘松年是御前画院学生出身，因画艺出色，被列入画院待诏。刘松年擅长骨法用笔，画作中的线条墨色重，运笔以轻快为主，因此画作中线条显得硬朗而略带滞涩，但在刻画人物时却能刚中带柔，用笔丰富。宁宗在位期间，他曾进献一幅描绘耕桑农事的《耕织图》，被赐金带。

刘松年早期的作品主要表现江南一带的景致，主要是西湖的风光，这是他在进宫后常接触官宦士绅、文人墨客享乐生活的真实写照。但与此同时，他也亲身感受到朝廷的奢侈和百姓的贫困生活存在巨大差距。刘松年倍感心痛，画作内容也从着重刻画贵族雅致生活转向描绘宫廷之外百姓的现实生活。除此之外，刘松年还绘制了一些抗金背景的画作，如《中兴四将》《便桥会盟》等。

松荫鸣琴图

南宋 刘松年（传）
238mm×246mm
绢本设色

此图表现的是一对艺友在松下抚琴、听琴之景。图像最下端以坚硬的线条勾勒出石头的轮廓，而后罩染颜色，最后点苔。石块上长有密集的小竹丛，竹叶以双钩白描画成。

左边的文人双手抚琴，目光注视着那拨动的琴弦，专注认真，屏息凝神。听琴者双手垂拱，眼神微眯，似乎是为抚琴人的天籁之音而动容。两人中间陈设了一件香几，上面摆放了一件香炉，炉上袅袅的青烟很好地配合了抚琴、听琴的场景。听琴者身边还侍立着一位小书童。

两位文人所坐的藤墩，是做工考究的高坐坐具，它不仅造型优美、材料质朴，搬运移动也格外方便，可见在当时的南宋，这样的高坐生活起居已经比较普遍。古琴的琴几和香炉的香几则营造了非常优雅的氛围。

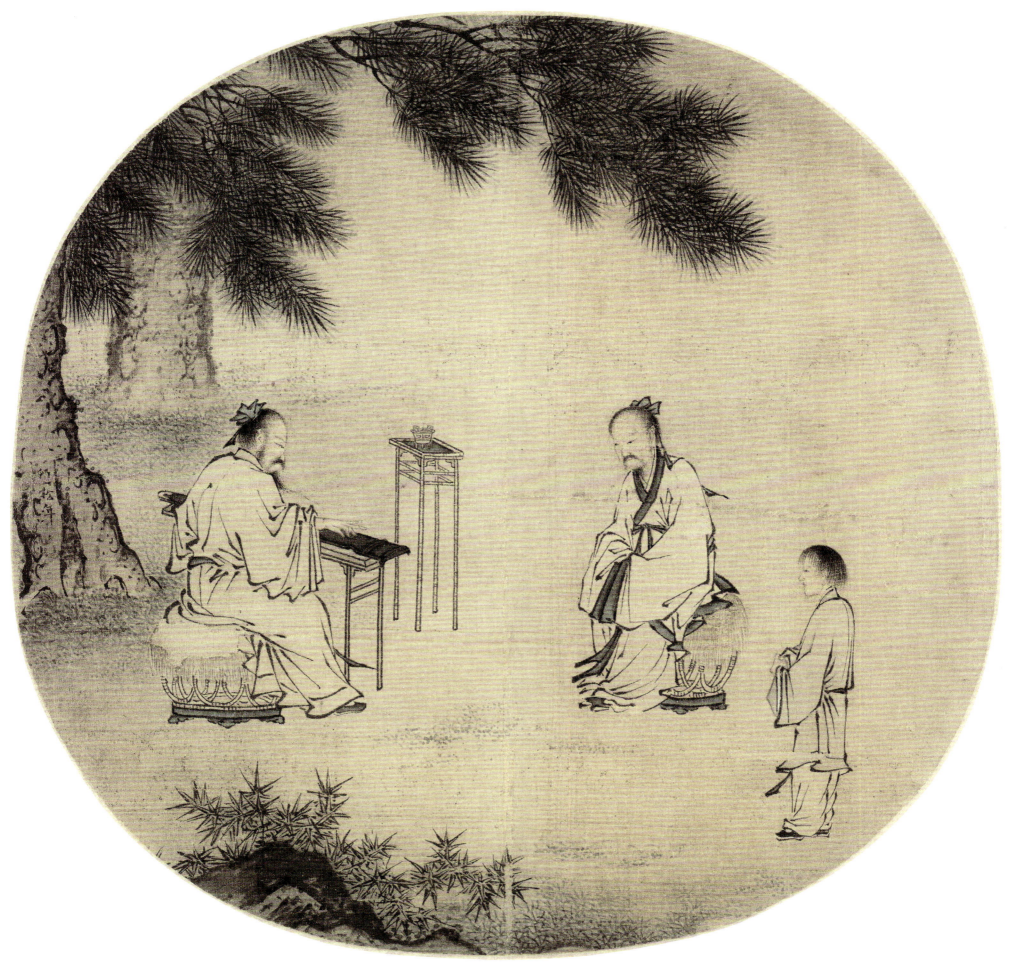

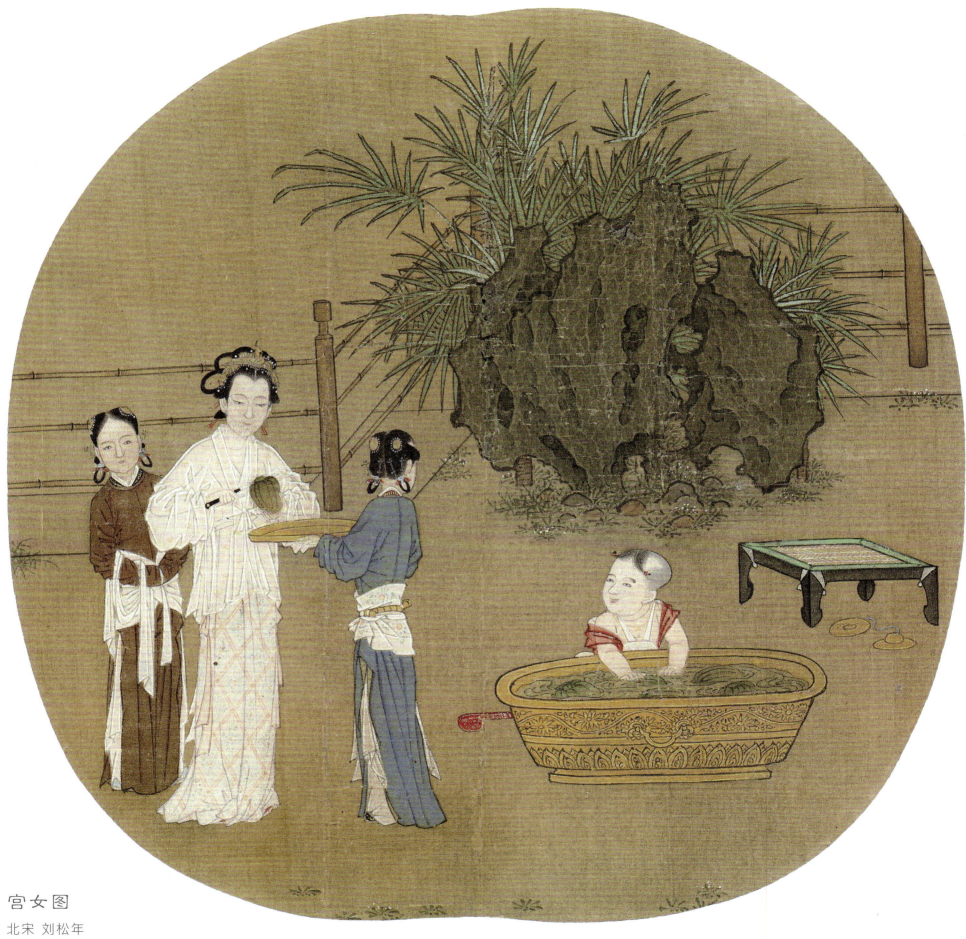

宫女图

北宋 刘松年

245mm×258mm 绢本设色　　宫廷别苑，妃子切瓜，小儿乐开怀。

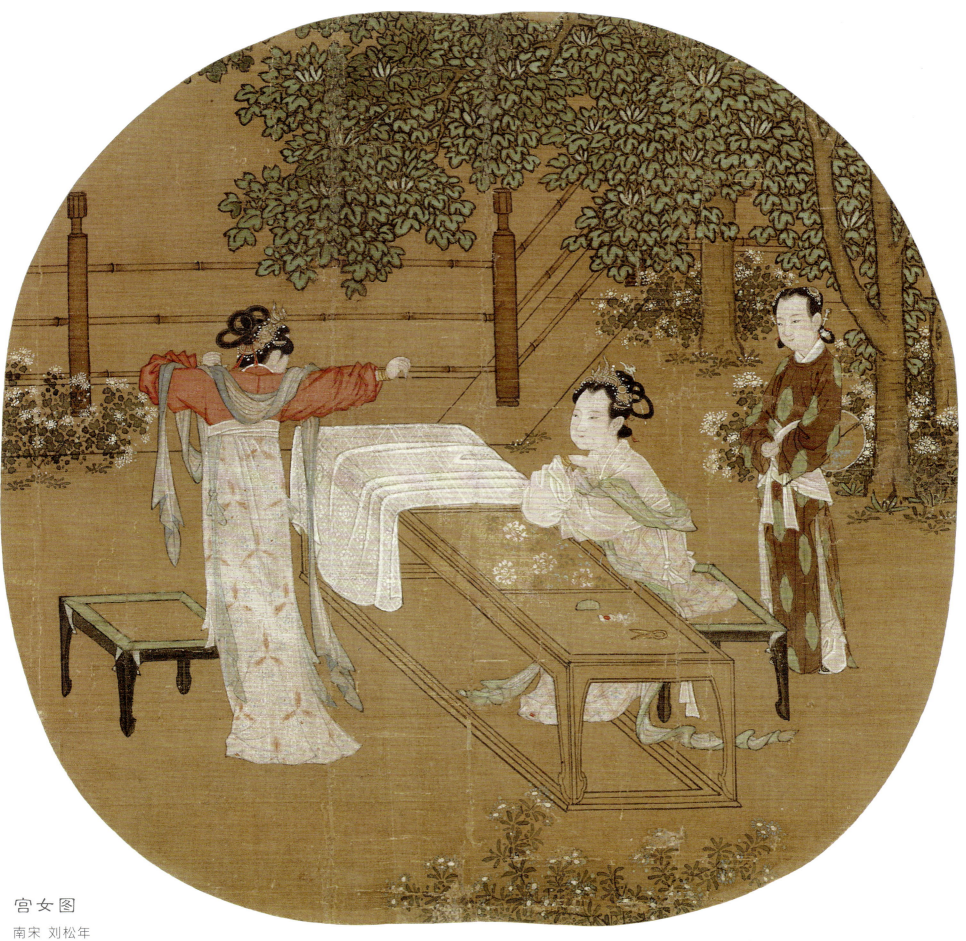

宫女图

南宋 刘松年

244mm×258mm 绢本设色　　院中花开满地,高树繁茂苍翠,树下女红忙。

罗汉图

南宋 刘松年
1170mm×558mm
绢本设色

　　此图别名"猿猴献果图"。罗汉图像在中晚唐兴起，盛行于五代宋元，传承至明清时期，至今仍深受人们喜爱。罗汉图像在宋代盛极一时，不但受文人、贵族喜爱和欣赏，而且商人们勤于供养，画家们也乐意创作，因此从十六罗汉，到十八罗汉，甚至五百罗汉，均有诸多描绘。其鼎盛期以两宋最为突出，至今在日本还藏有许多宋代罗汉图像。

　　刘松年画罗汉画受人推崇的原因恰恰在于他不流时俗，他在画中注入了一种庄严的敬重之心——不仅体现在对罗汉的精微刻画上（如纳衣的花纹），也体现在对画中每一个细节的一丝不苟上（比如野果树的枝叶以及罗汉前面的草叶）。

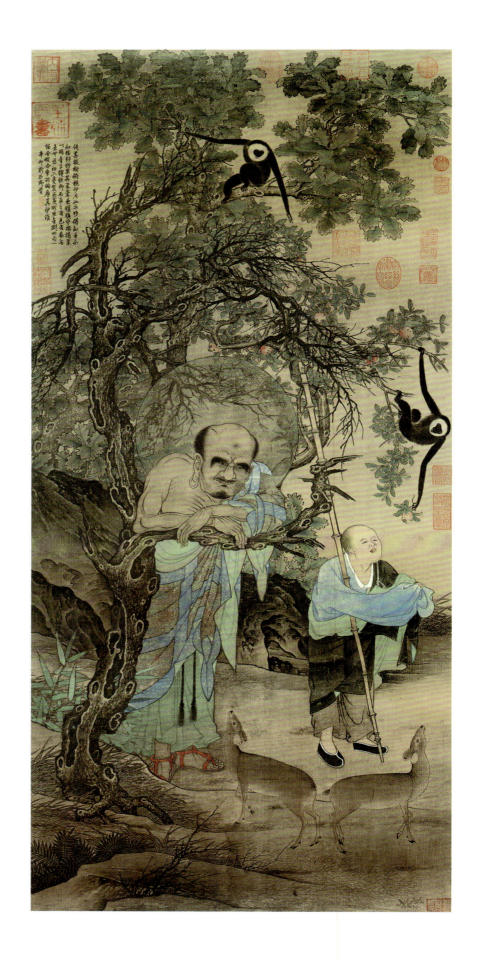

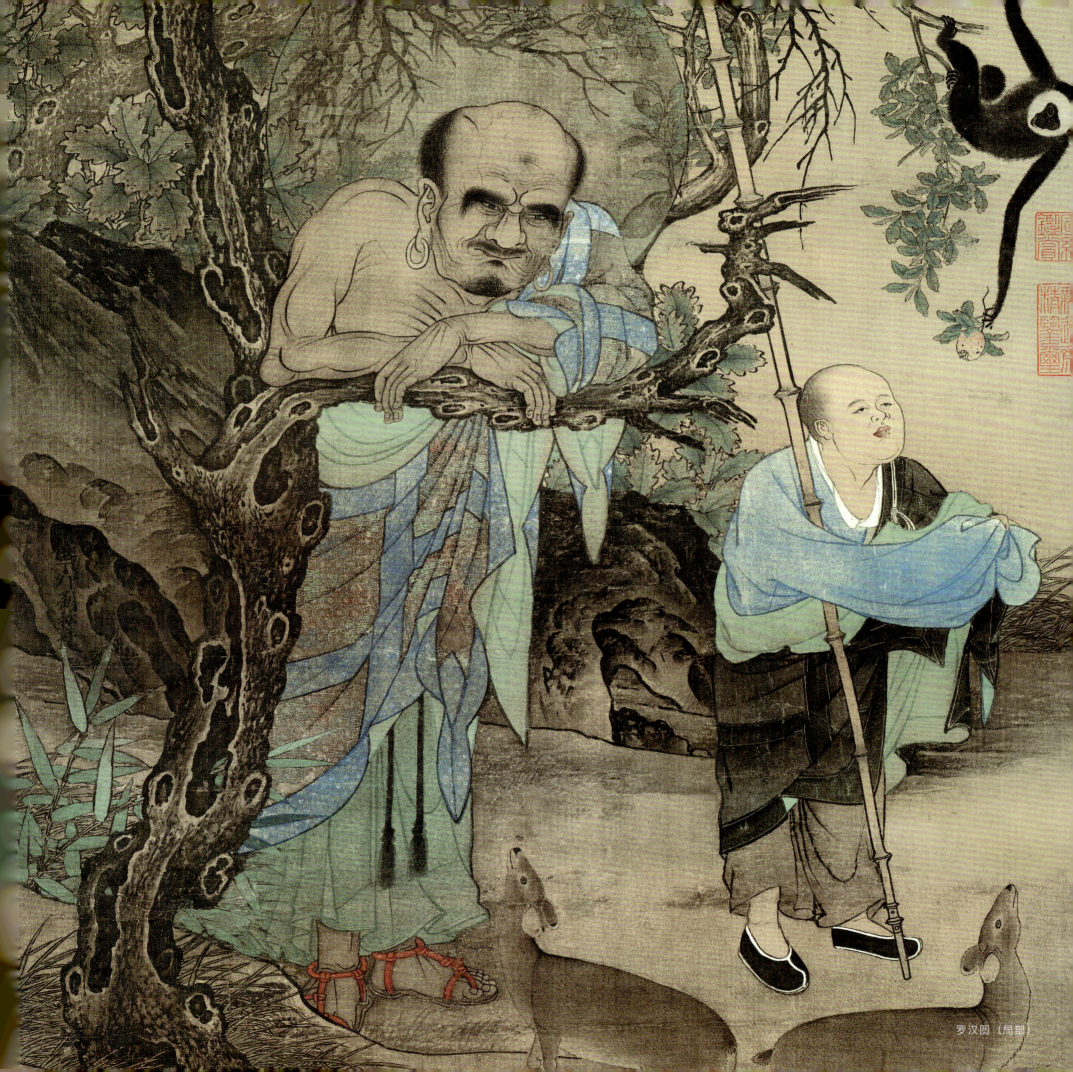
罗汉图（局部）

耕织图
南宋 刘松年（款）
253mm×256mm 纸本设色

織竹為圓筐
踈密殊用
篩簸用簸
以前細用舂
已過簸三井
獻精登倉
近堪賀力
作鄰偷閒
誰肯茅簷
卧

天寒牛在牢
餘樂炙背
田父有餘樂
擔負汗旁午
却愁催租吏
束曳來叫怒
輸官王事了
宴飯見兒孫

天女献花图

南宋 刘松年
400mm×580mm
绢本设色

　　坐者为佛，仙女献莲花，旁立比丘四人。画面左端的天女，左手捧篮，右手散花，她是画面中唯一的女性，也是焦点。天女身穿长衫，并以红色渲染，在素雅的画面上更显出挑。把天女作为独立的形象加以描绘，可以理解为是对女性之美的欣赏与赞叹。

　　该图出自《维摩诘经》中天女散花的故事。一日，维摩诘在丈室内为声闻弟子讲经说法，天女为试探听众的道行，将花瓣撒落，花瓣落到菩萨身上时纷纷落下，可散在弟子身上的花瓣却都紧紧地粘在他们身上。天女解释说，花瓣之所以不落下，是因为弟子有"分别想"，结习未尽。

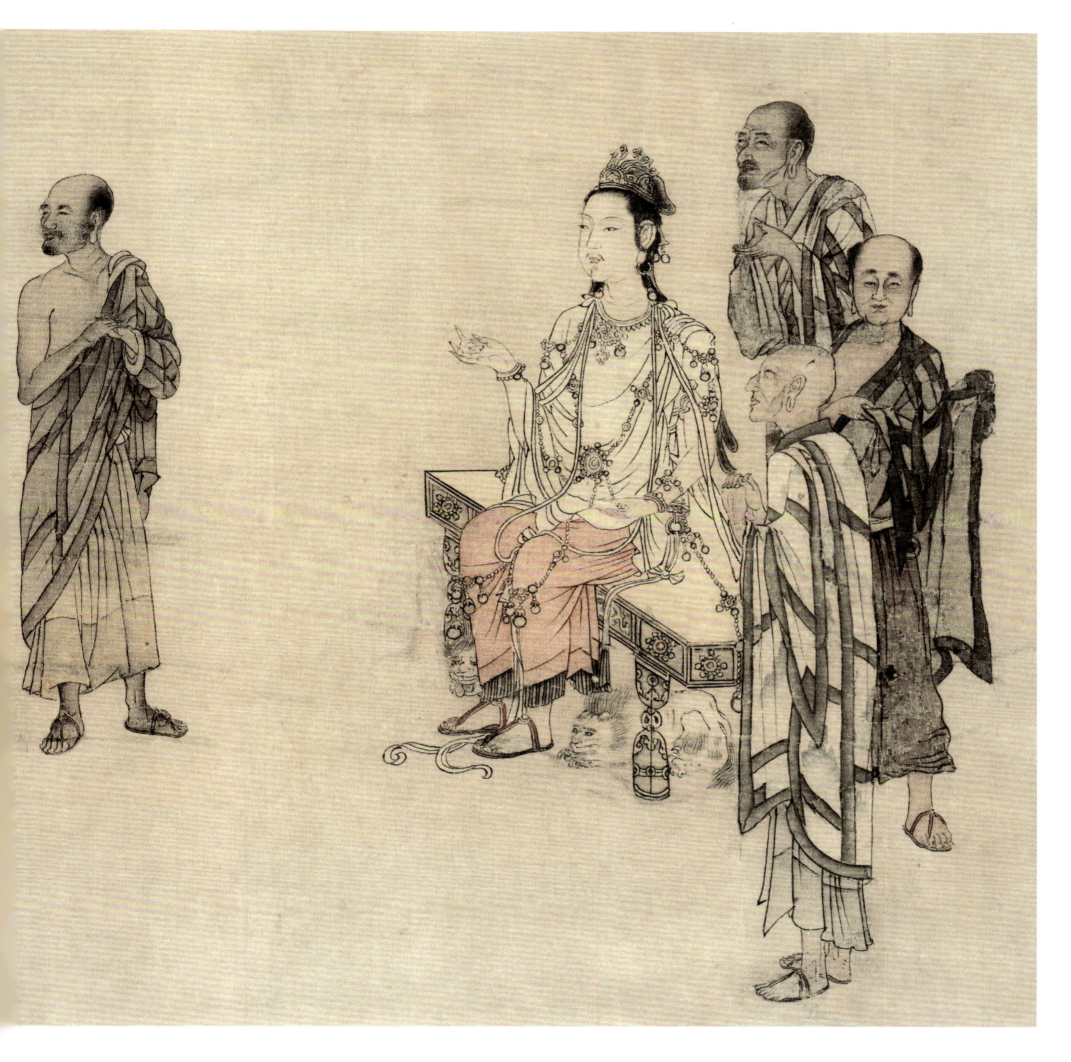

李嵩

南宋 钱塘人 1166—1243 界画大师

　　李嵩小时候做过木工,"颇达绳墨",后为画院待诏李从训养子。同刘松年一样,李嵩也在画院中任职达60余年,历经三朝兴替。他擅长画山水、人物、花鸟,尤精界画,是一个不折不扣的全才画家。其绘画题材丰富多彩,从宫廷到民间,从城市到乡村,从生产到生活,从吃喝到娱乐,从仙山到龙宫,从历史到现实,均在他的画中有所反映。李嵩所作既有工谨秀丽的院体画,也有白描淡色的风俗画,更有水墨渲染之山水画。其代表作有《明皇斗鸡图》《花篮图》《货郎图》《西湖图》等。

龙骨车图

南宋 李嵩
256mm×264mm
绢本设色

　　龙骨车为旧时从低处取水到高处的工具,多数木制。图绘一牧童赶着一头壮牛带着圆盘绕圈,使得连接的水车转动起来,一头小牛在一边悠闲地吃着草。李嵩曾做过木工,对这一类劳动工具和劳动场景自是十分熟悉。

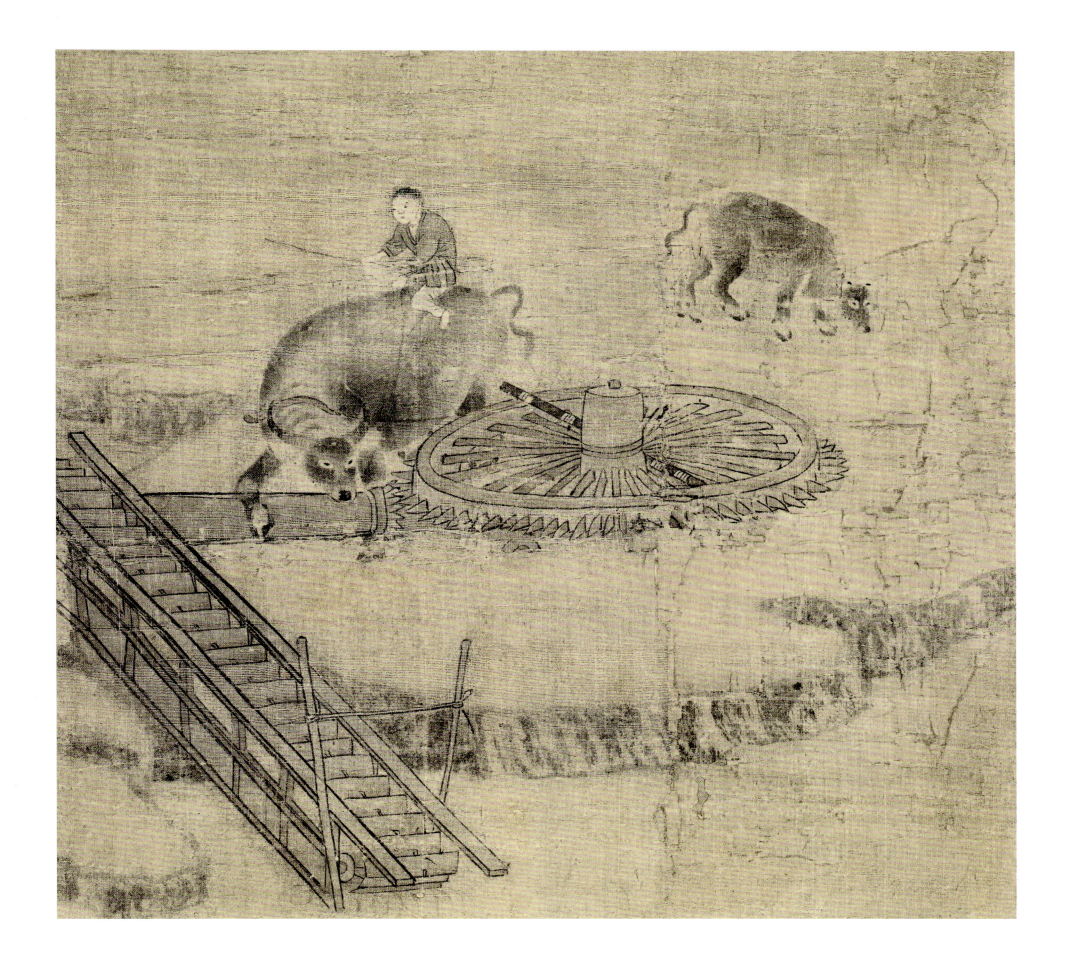

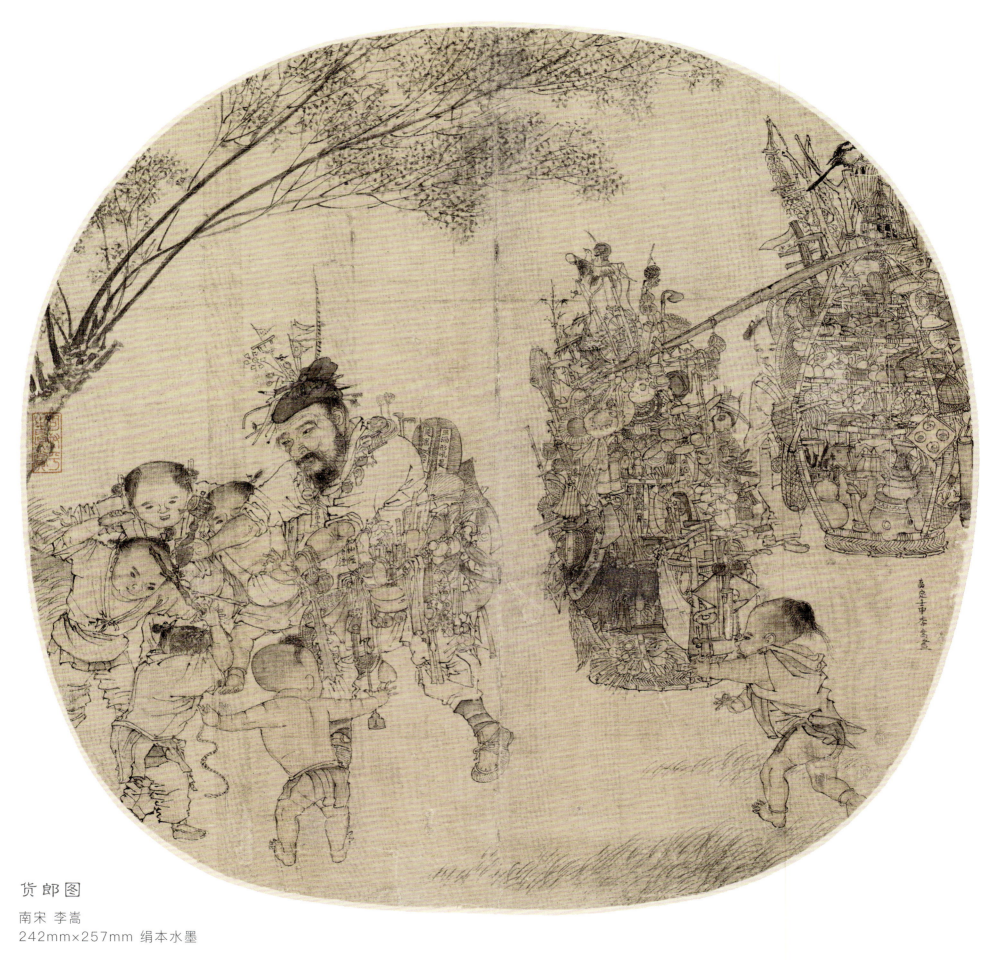

货郎图

南宋 李嵩
242mm×257mm 绢本水墨

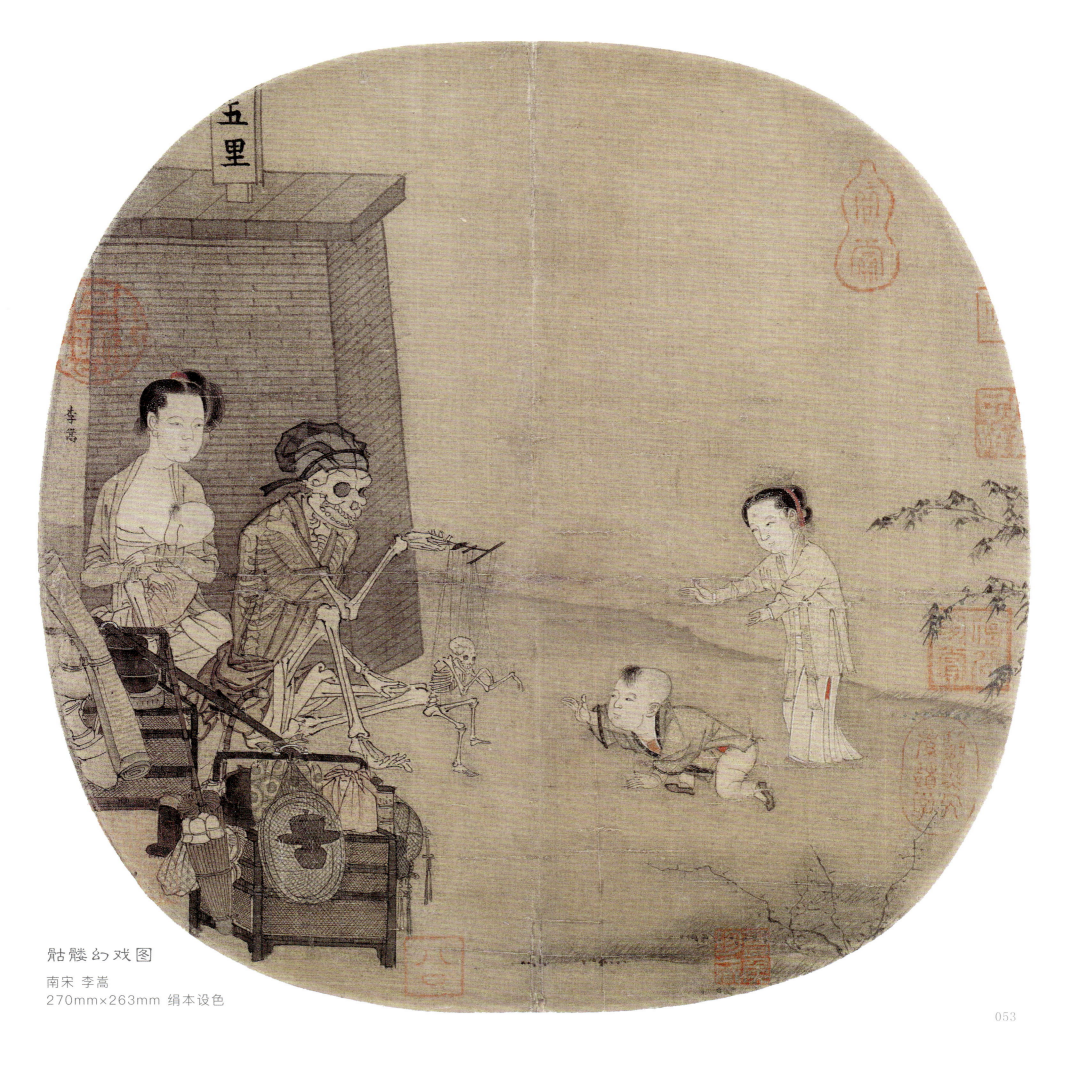

骷髅幻戏图
南宋 李嵩
270mm×263mm 绢本设色

马远

南宋 山西人 约 1140—1225 善画边角，水墨苍劲

马远祖籍河中（今山西永济），出生于钱塘，为南宋光宗、宁宗时期的画院待诏。他出生于一个丹青世家，其曾祖父马贲供职于北宋时的宣和画院，其祖父马兴祖、伯父马公显、父亲马世荣均为南宋画院中的待诏，再加上其兄马逵、其子马麟也为画院名家，故而马氏获得了"一门五代皆画手"的美誉。

从国画创作能力上来说，马远所学比较广泛，山水、人物、花鸟均有所长。马远画山石，用大斧劈皴，表现山的奇峭与清丽；画树木、树干用焦墨，多横斜曲折之态，"瘦硬如屈铁"；枝叶用水墨，"披拂柔丝"；楼阁用界画，加以衬染。他还专门研究过画水，对江河湖海不同的水波采用不同的表现手法，用笔也变化多端，曲尽水态，得水之性，堪称经典，有《水图》十二段存世。由于马远在构图上多做一角之景，远景简略清淡，近景凝重精整，人称"马一角"。史家公认马远在画坛上有重要地位，与李唐、刘松年、夏圭并称为"南宋四大家"。

孔子像

南宋 马远
277mm×232mm
绢本设色

此图十分洗练，不绘衬景，突破前人陈俗，只描孔子形象，性格鲜明，形神兼备。以匀细健劲的线条，描绘人物的头、颈等肌肤裸露的部分，用粗劲的"橛头描"刻画衣纹，极富变化，再现聪明睿智的孔圣人。

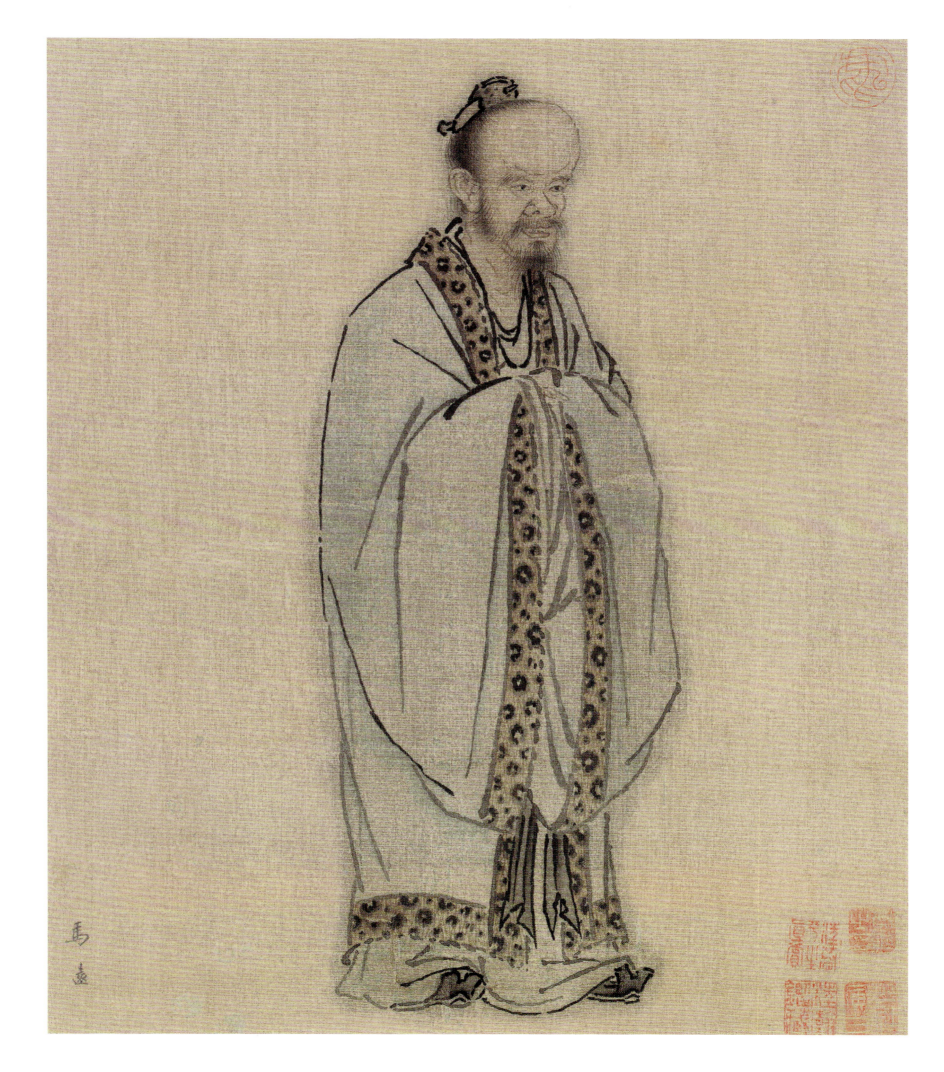

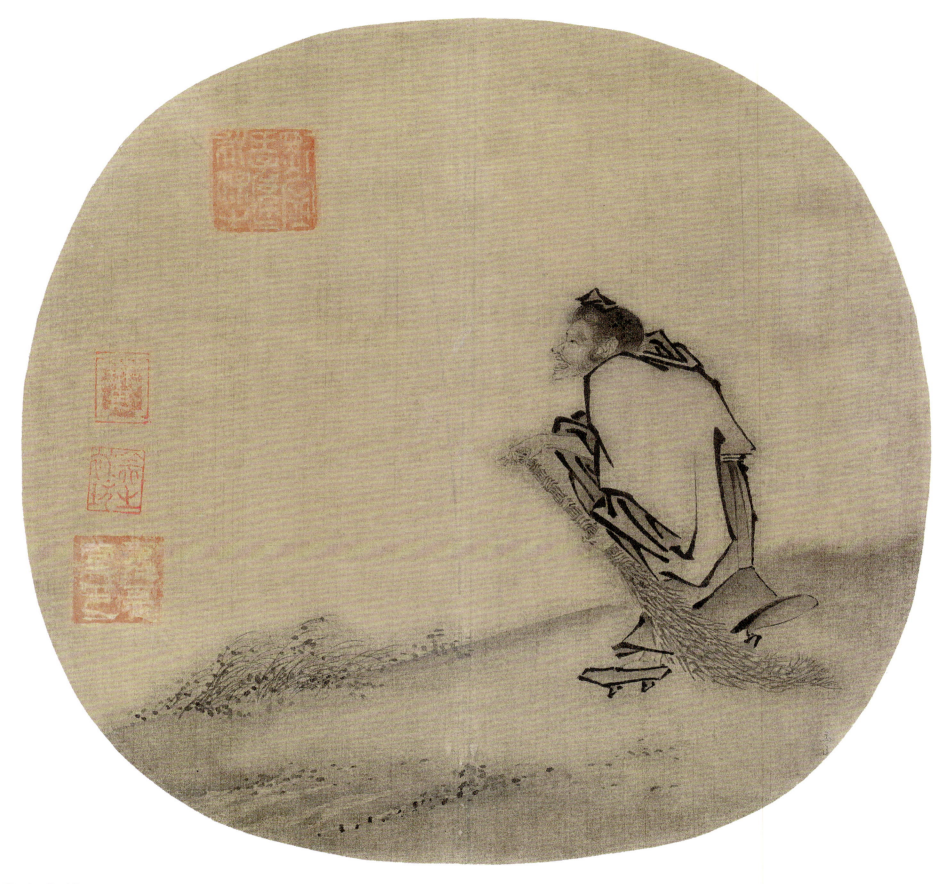

寒山子像

南宋 马远
242mm×258mm
绢本水墨

寒山子，即寒山，唐贞观时人，居始丰县（今浙江天台）寒岩，好吟诗唱偈。寒山头上常戴着一顶桦树皮做成的帽子，身上仅以破衣遮体，脚下踩一双木屐，外表看起来就像一个叫花子。但他神韵超然，语出惊人，说出的话每每深含至理，只可惜人们都不肯用心体会。寒山的行为实在太豪放，时常在林间村野和放牛的孩子们狂歌大笑，不论别人顺他逆他，对他好或不好，他都悠然自得、毫不在意，如果不是同样至情至性之人，谁又能识得他的真面目？

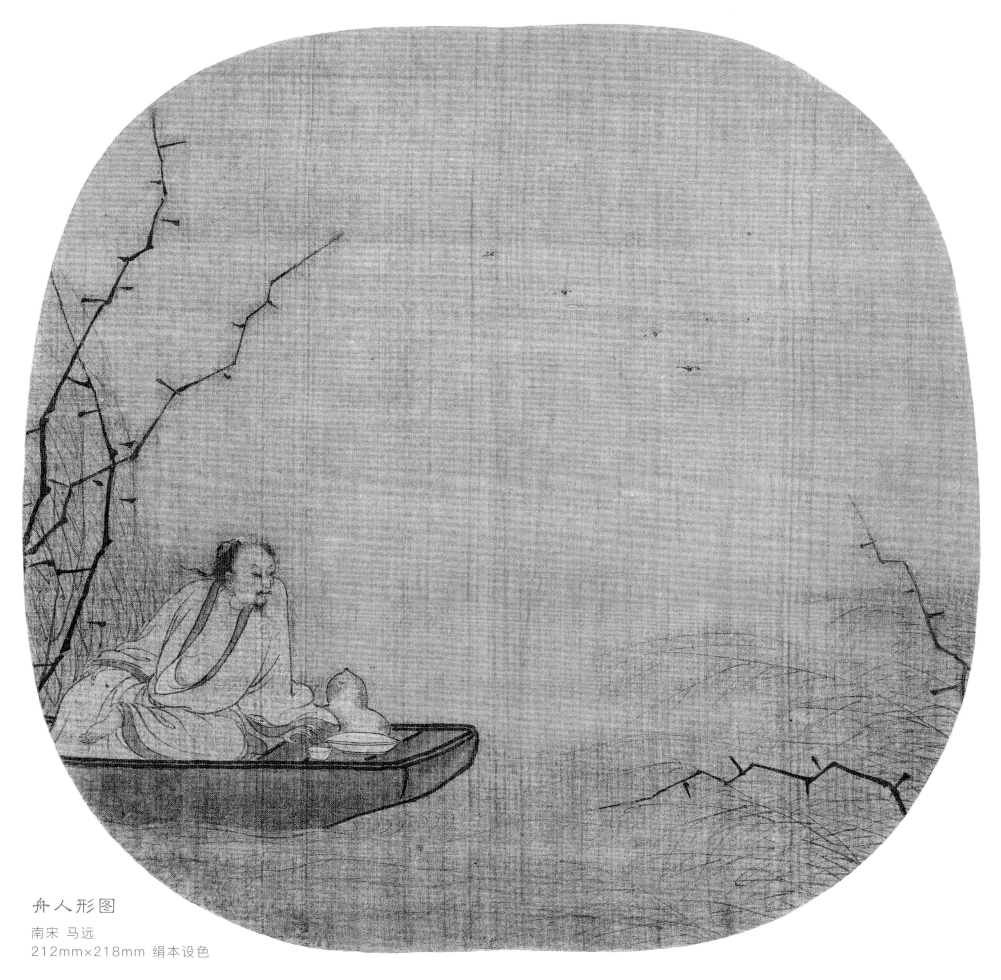

舟人形图
南宋 马远
212mm×218mm 绢本设色

高士携鹤图
南宋 马远
250mm×265mm 绢本水墨

月下把杯图

南宋 马远
257mm×280mm 绢本设色

良辰美酒，月下花前，好友不期而至。此图绘十五中秋美景之夜，一轮圆月高挂空中，照得天地明亮。恰逢远方多年不见的好友佳节来访，隔着画面，我们仿佛都能感受到主人愉悦的心情。

寒江独钓图 南宋 马远 267mm×498mm 绢本设色

马和之

北宋 钱塘人 生卒年不详 宫廷画院首席画师

马和之,钱塘(今浙江杭州)人,南宋画家。绍兴年间(1131—1162)进士,官至工部侍郎,擅画人物、佛像、山水,被誉为御前画院十人之首。其自创柳叶描,脱体于吴道子"莼菜条",后自成一格,行笔飘逸,着色轻淡,自由简疏,流畅飘动,时人称其"小吴生"(吴生指吴道子)。宋高宗、孝宗每写《诗经》,均命其补图。其主要传世作品有《唐风图》《豳风图》等。"元四家"黄公望赞其作品曰:"笔法清润,景致幽深,较之平时画卷,更出一头地矣。"

唐风图

南宋 马和之
285mm×8038mm
绢本设色

《唐风图》取材于《诗经·唐风》中的《蟋蟀》《山有枢》《扬之水》《椒聊》《绸缪》《杕杜》《羔裘》《鸨羽》《无衣》《有杕之杜》《葛生》《采苓》12章,构成了12幅图画,此处收录其中6幅。《唐风》采集于当地的民谣诗歌,反映的是当时晋国的社会民生,如兵役制度和战争徭役,也有男女之间的爱情故事等。

唐风图之无衣

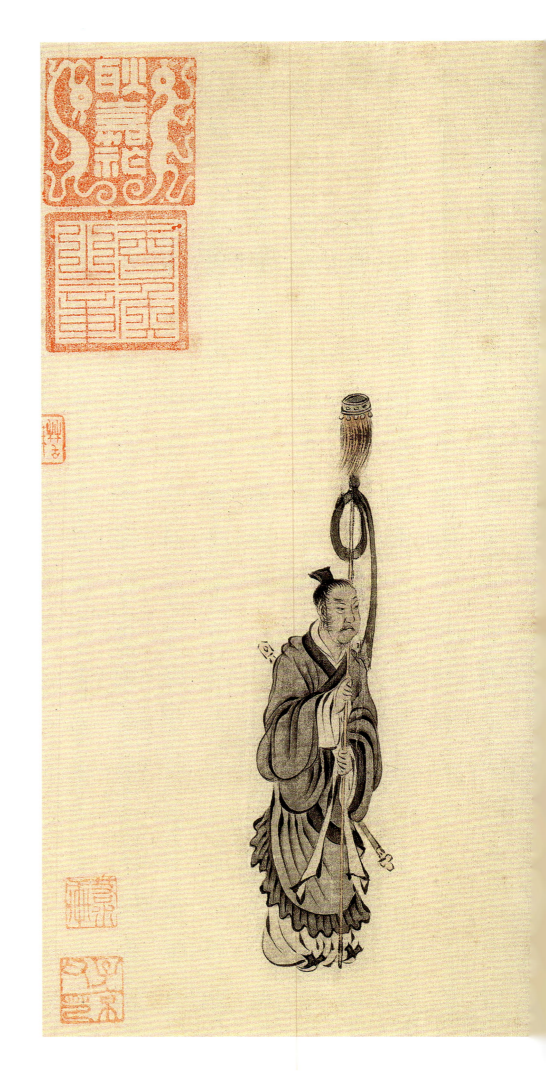

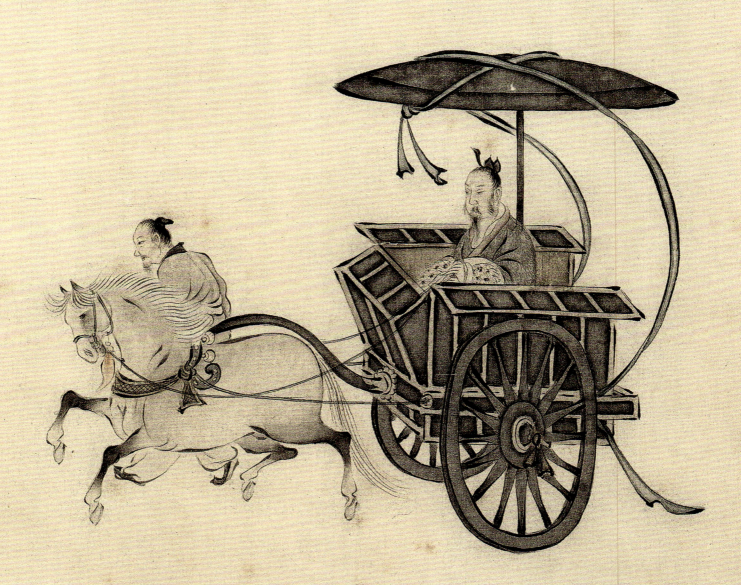

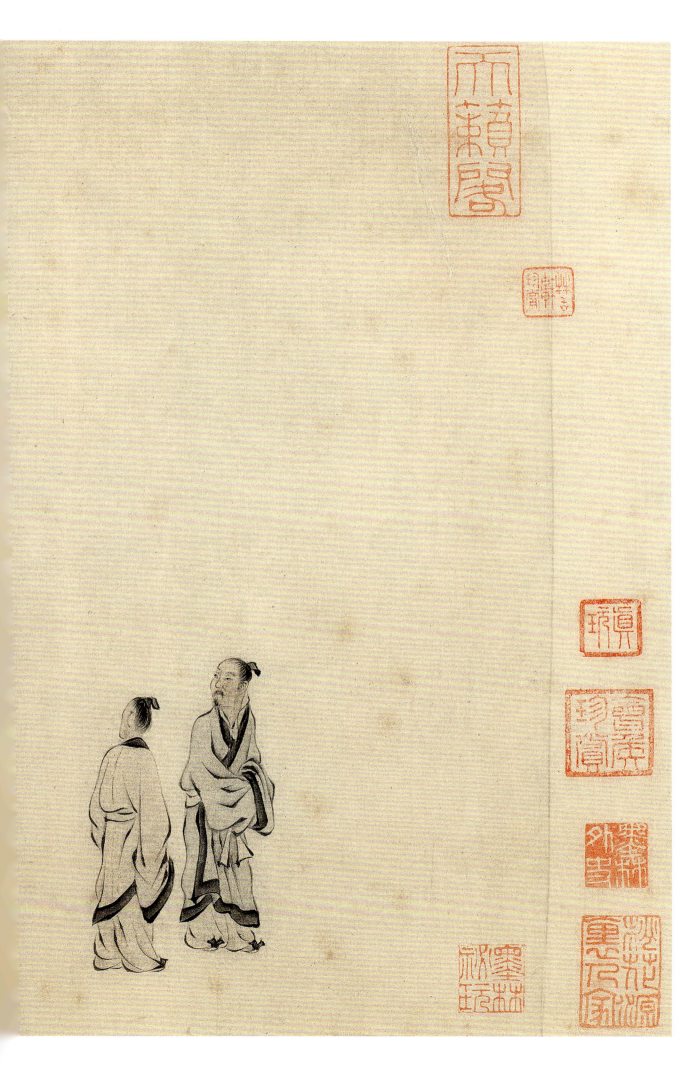

唐风图之羔裘

《唐风》中的"唐"指周成王的弟弟叔虞的封国,大约在今太原以南的汾水河一带,后来叔虞的儿子将国号更改为晋。宋高宗赵构非常喜欢马和之的画风,每写《诗经》就命其补图。本来《唐风》中的诗歌是很难理解的,但马和之的《唐风图》却用生动且又丰富的艺术形象对其进行了诠释。画面上人物不多,构图相对洗练,使情节一目了然。取景时单取近景或中景,远景代以空白,或如此图中只画人物,删去环境。《唐风图》现存有三本,分别收藏于辽宁省博物馆、北京故宫博物院和日本京都国立博物馆,以此本(辽博本)为最佳。

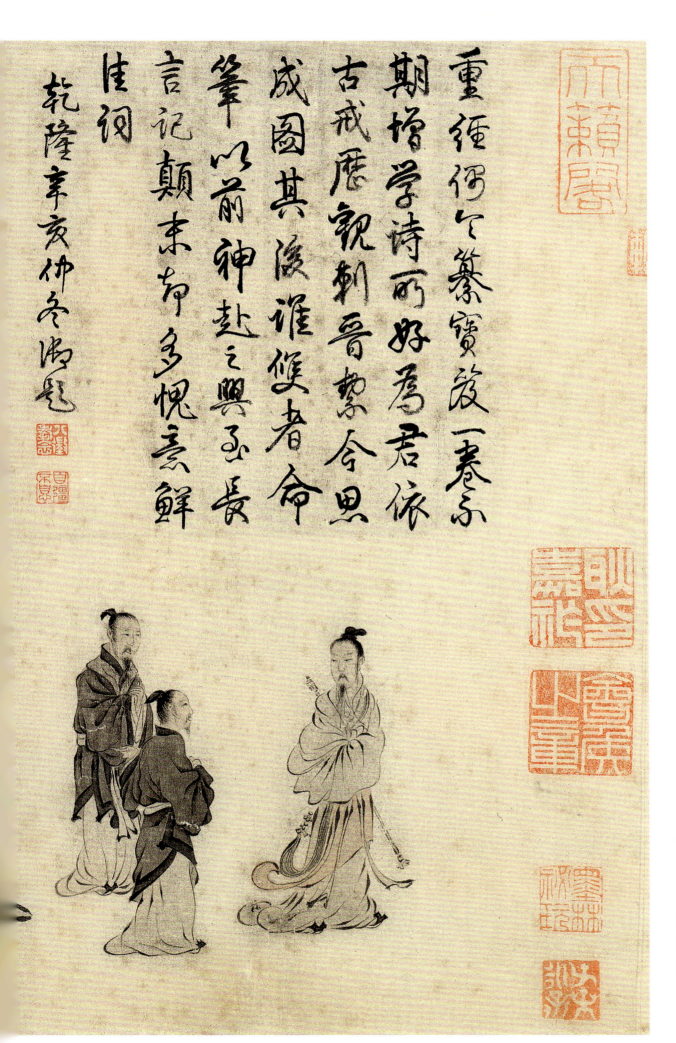

唐风图之蟋蟀

在此段中,满地落叶象征着天气转凉,秋天到来。诗经有言"十月蟋蟀入我床下",蟋蟀从野外迁居到屋内,预示着时节的变迁。画中三人聚在一边闲谈,一人站于廊下正侧耳倾听,他是在听蟋蟀的动静,整个场景显得舒适宜人。

唐风图之山有枢

此幅图画对应的是《唐风》中的《山有枢》一篇,是用来讽刺那些守财奴的。说从前,有一个地主家里很有钱,但是却很吝啬——有锦衣华服不穿,有宝马雕车不驾,有庭院不扫洒,有钟鼓不敲打。这样的人,万一有天不幸离开人世,岂不是白忙活一场。因此,后来也有人认为这篇含有劝人及时行乐的趣味。

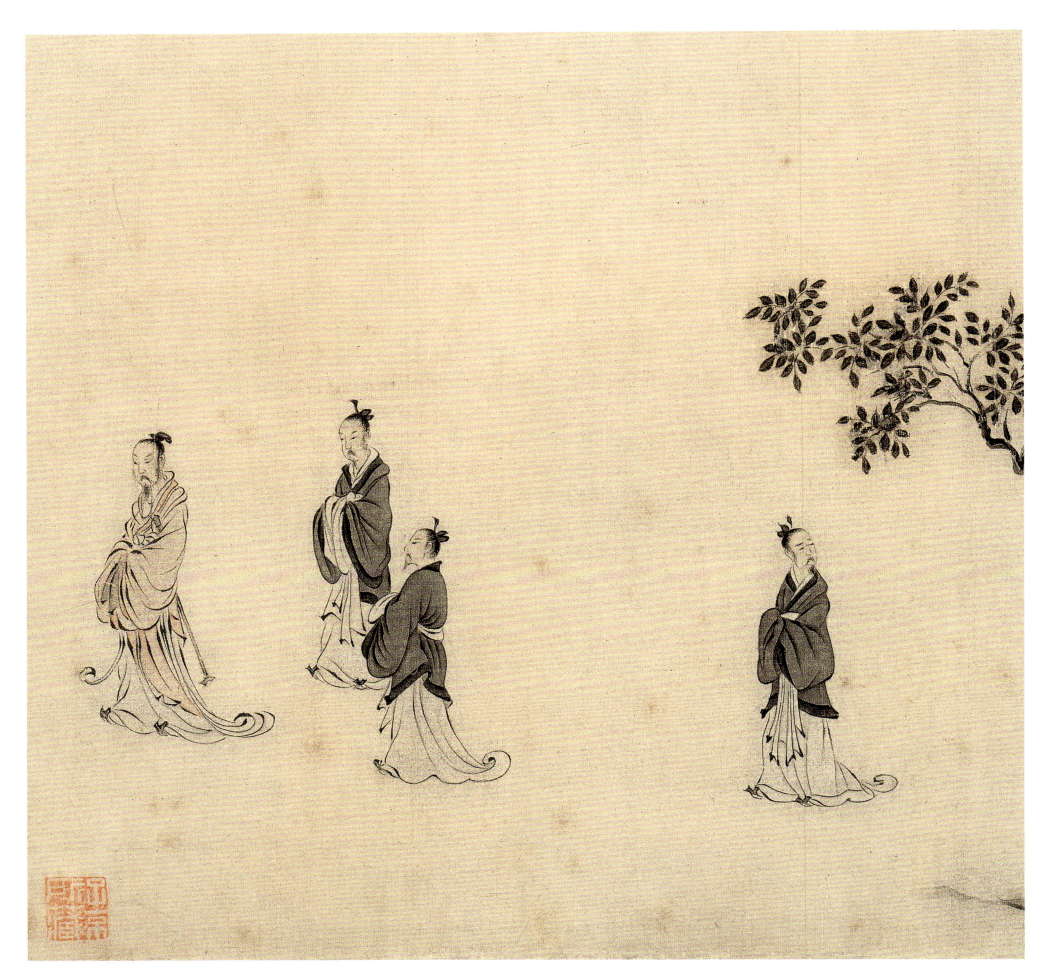

唐风图之杕杜

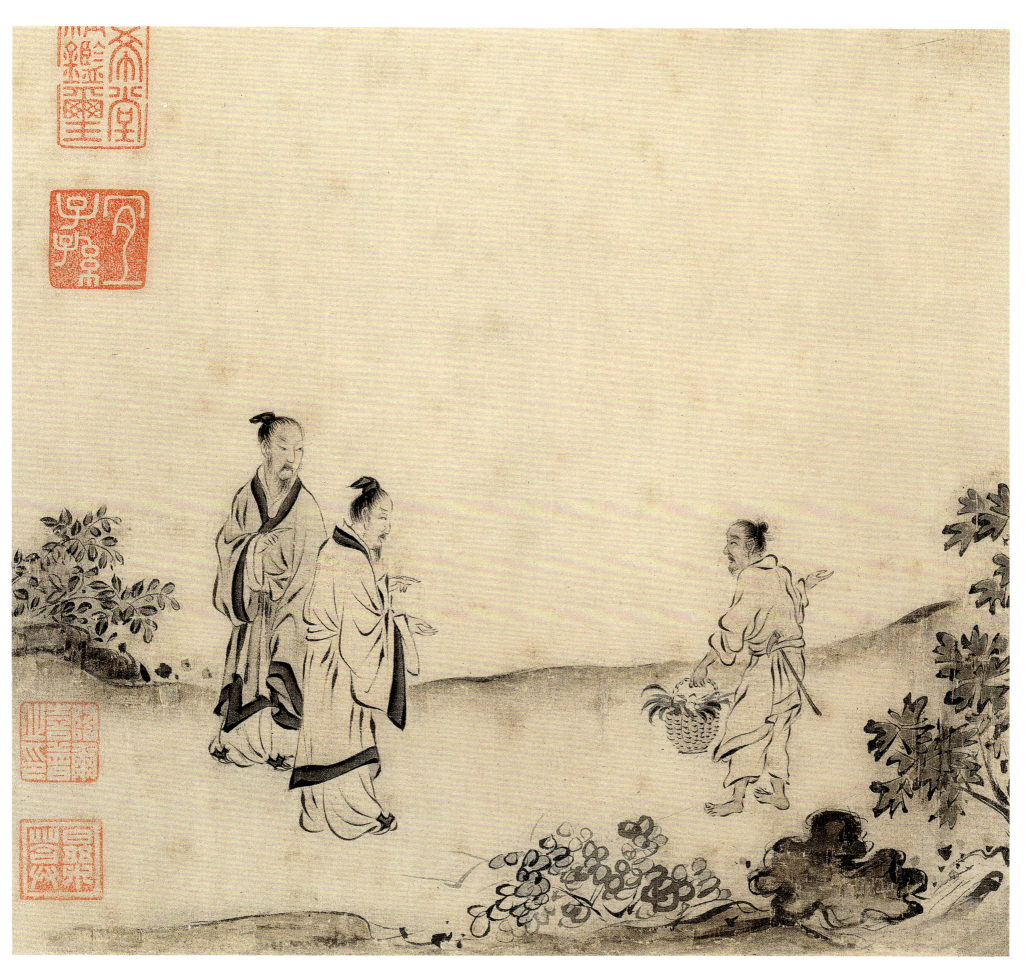

唐风图之采苓

梁楷

南宋 东平人 1150—？ 泼墨减笔画之先锋人物

梁楷，东平须城（今山东东平）人，南宋画家，南渡后流寓钱塘（今浙江杭州）。他的父亲梁端、祖父梁扬祖、曾祖梁子美皆为宋朝大臣，他自己则曾在南宋宁宗时期担任画院待诏，后因厌恶画院规矩的羁绊，将金带悬壁，离职而去。梁楷是一个行径相当特异的画家，善画山水、佛道、鬼神，师法贾师古，而且青出于蓝。他喜好饮酒，行为不拘礼法，人称"梁风（疯）子"。

梁楷传世的作品有《六祖斫竹图》《李白行吟图》《泼墨仙人图》《八高僧故事图卷》等，其中以《泼墨仙人图》最为著名。

布袋和尚图页

南宋 梁楷
313mm×245mm
绢本设色

《布袋和尚图》为梁楷所绘布袋和尚半身像，若除去布袋和尚的上半身不看，他敞开的衣襟就像是连绵起伏的山峦，给人一种厚实、广阔的感觉。而绘布袋和尚的大脑袋和肥硕的身躯时，梁楷用的却是细腻的工笔技法，使人物笑容可掬，将其淡泊而又嬉笑于世的神态刻画了出来。这样一来，人物虽然带有一股玩世的态度，却又暗暗显露出其宽厚、仁慈、悲天悯人的另一面。梁楷是个参禅的画家，属于粗行一派，不拘礼法，洒脱率真，与妙峰、智愚和尚交往甚密。

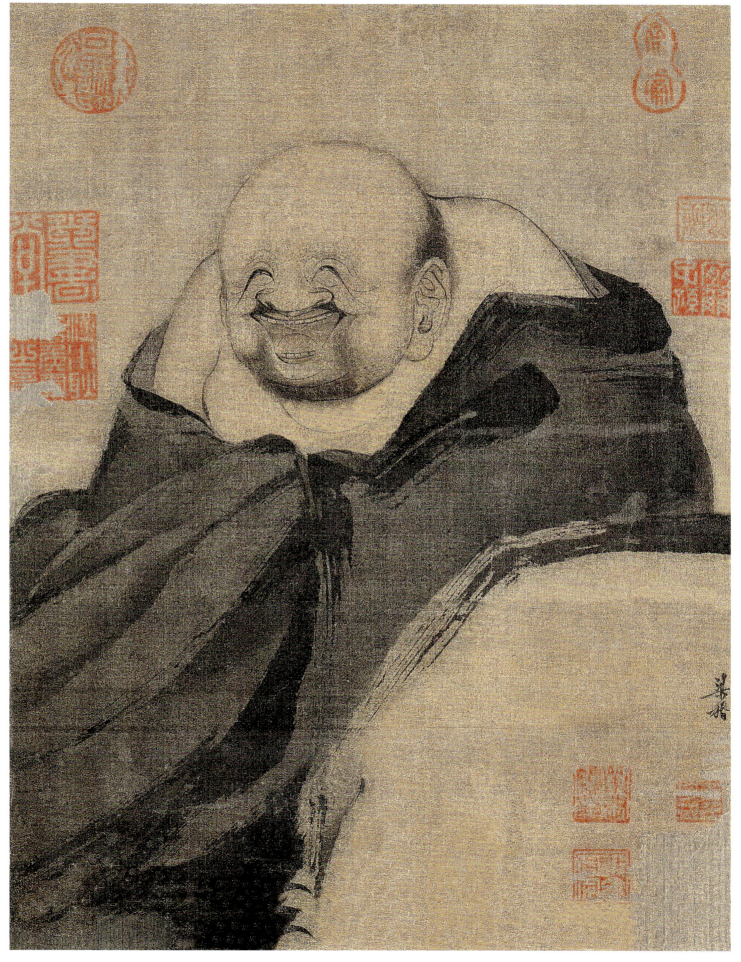

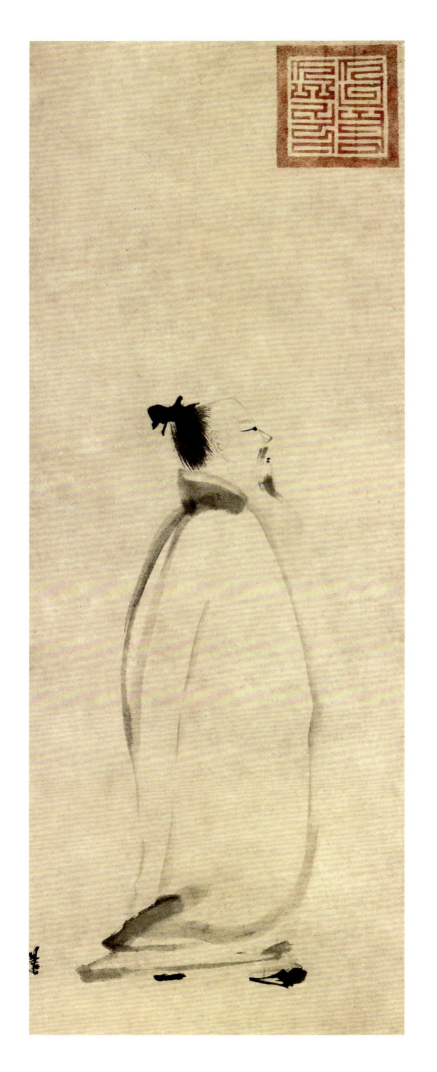

李白行吟图

南宋 梁楷
812mm×304mm
纸本水墨

　　此图是梁楷"减笔画"的代表作品。它概括的幅度特别大，甚至省去了背景。人物两肩仅保留两道墨痕，衣领用圆浑破笔直下，衣袖及袍子的下垂，与两肩的笔势连为一体。画中李白宽阔的额头象征他坦荡的心胸，头发和胡须几乎丝丝可辨，使人联想到他骄傲的性格。元代文人画兴起后，梁楷的作品被批评为"粗恶无骨法"，但其作品在日本大受推崇。

泼墨仙人图

南宋 梁楷
487mm×277mm
纸本水墨

此幅为梁楷最为出名的传世之作,全幅摒弃了线条的运用,单以水墨泼洒而成。画面的语言主要为墨象,这是一种比线条更加模糊的语言,有扑朔迷离的效果,且更富有启发性和隐喻性。

粗看上去,画上只是一些浓淡的墨块,仔细观察,才发现原来是一个人,体型肥而不臃。仙人身披宽袖长袍,袒胸露腹,缩头耸肩,举步前行。其前额特别宽大,五官最大限度地集中于一团,垂眉细眼、扁鼻撇嘴,下巴上有一圈淡淡的络腮胡子,人物看起来有种"头重脚轻"的感觉。但我们这样说,显然是在夸赞他,大大的脑袋显得有些憨傻和疯癫,可走起路来,步伐却显得轻盈。这样的形象乍看之下甚至有点滑稽、猥琐,但其内蕴神情却显得狂放不羁、目中无人。

为了表现泼墨的晕染效果,梁楷特意选用宣纸作画。这与宋代大部分画家使用绢的习惯大相径庭。梁楷的种种叛逆彰显的是一种独立的自我意识,这在当时或许不被世人理解,却在艺术史上留下了"泼墨写意"的美名。

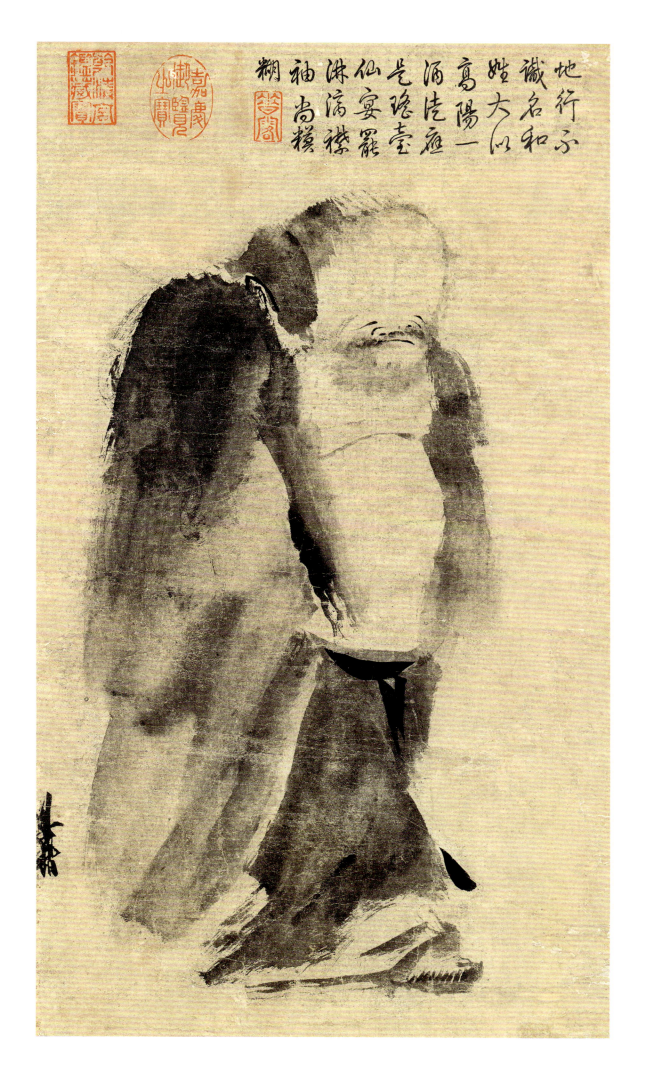

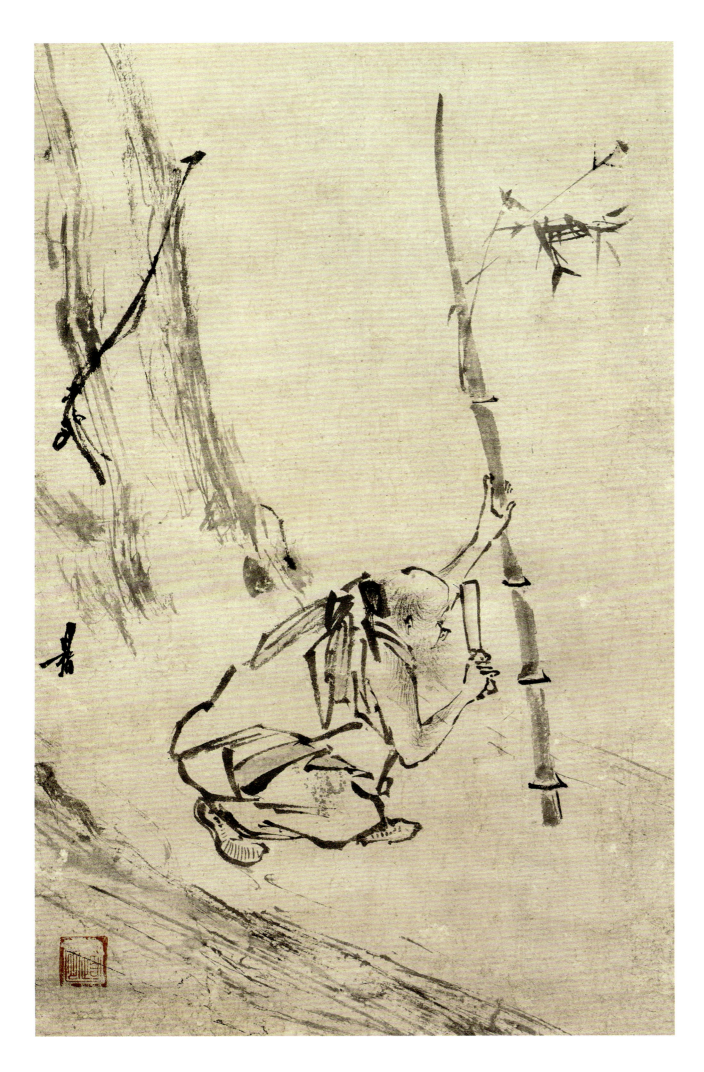

六祖斫竹图

南宋 梁楷
730mm×318mm
纸本水墨

此画又名《六祖伐竹图》,现藏于日本的东京国立博物馆。"六祖"即惠能和尚,他强调行、住、坐、卧皆能自然顿悟的道理。画中,惠能身着粗布短衣,左手扶着一根竹子,右手挥刀伐竹,他已全然忘记了身边的世界。画中险笔颇多,画家以金错刀作墨竹,山石则是由大笔扫出。

可以看得出,完成这幅画几乎没有耗费画家多少工夫,也不以美感为重。但对这些,梁楷恰恰毫不在意。他在乎的是明心见性、顿悟成佛,他抓住了电光石火间的灵感,草草写就,以表达自己的心境。

蟾蜍图(右图)

南宋 梁楷(传)
242mm×244mm
绢本设色

听琴图

北宋 赵佶
1472mm×513mm
绢本设色

此幅描绘了赵佶心目中的完美世界，这里松风阵阵，花香浮动，琴声悠扬。画中人物神情专注，陶醉在琴声之中；风雨不惊的松树自然生长。

题字为宰相蔡京之笔，而"听琴图"三字正是徽宗所书的瘦金体。图中抚琴者，应为赵佶本人。在画中，除了一贯的传神描画外，我们发现图幅布局颇有趣味。道教有四方神之说，赵佶本人坐玄武位，背依古松；其余二人分坐青龙、白虎之位；位于南方的朱雀位被一枚奇石占据。据说，这样安排是因为赵佶酷爱花石。

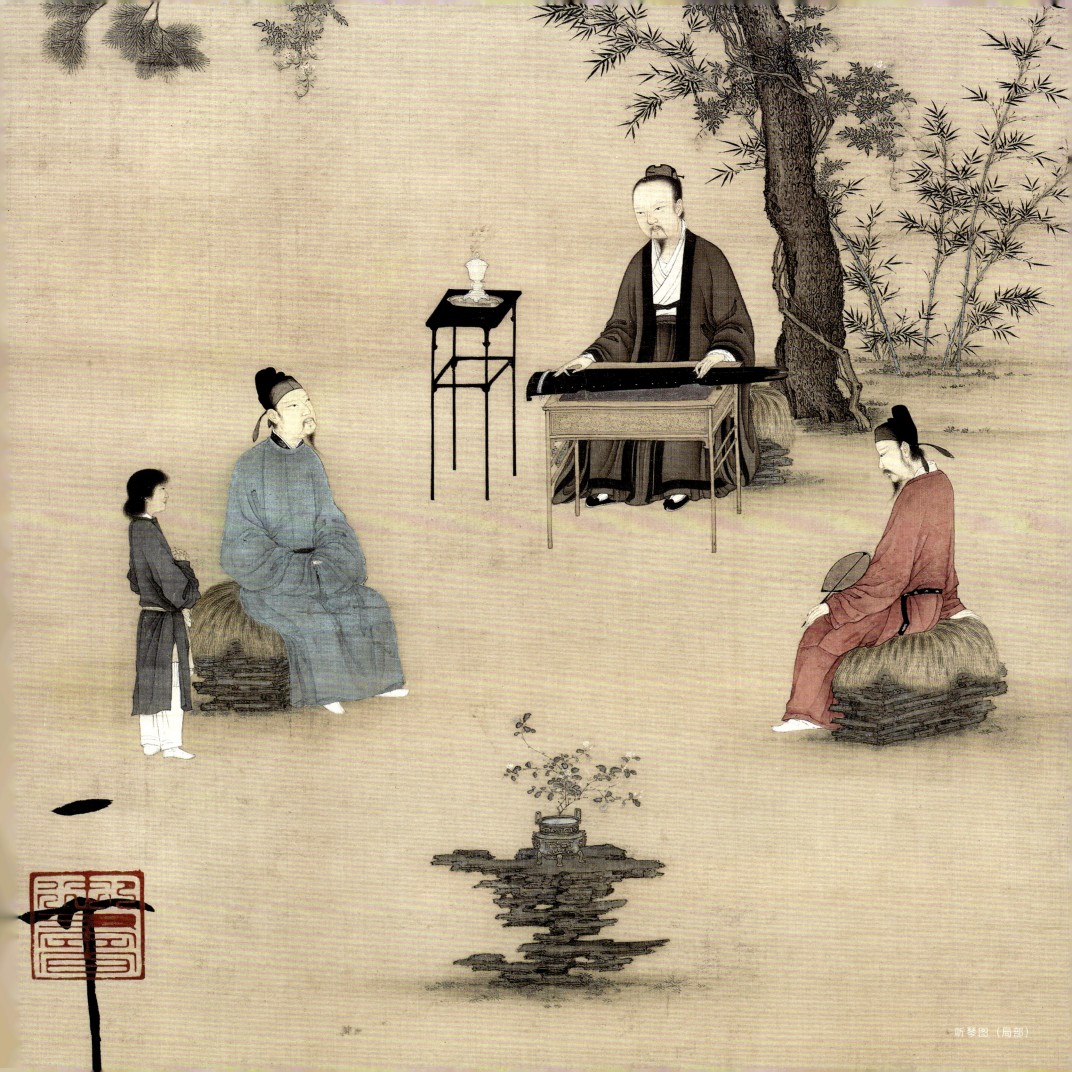

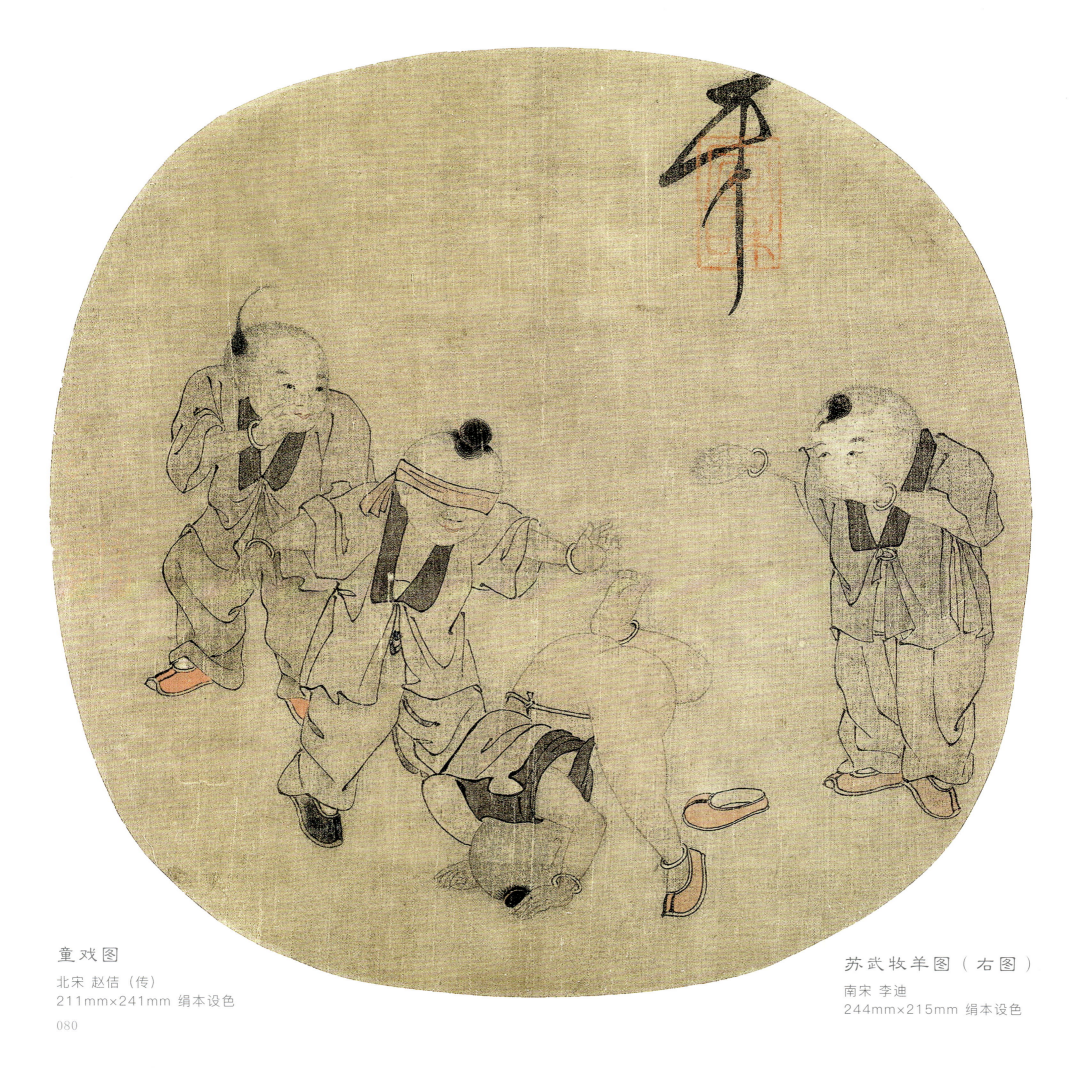

童戏图
北宋 赵佶（传）
211mm×241mm 绢本设色

苏武牧羊图（右图）
南宋 李迪
244mm×215mm 绢本设色

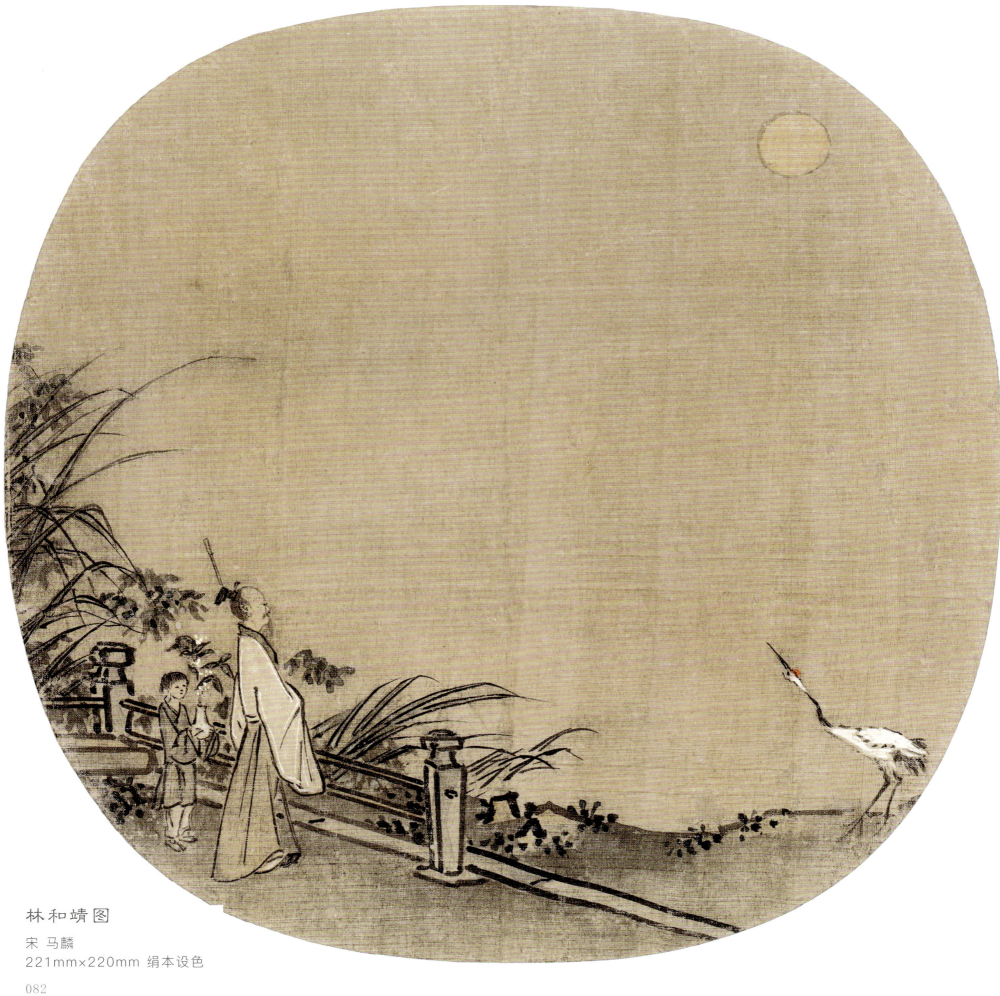

林和靖图
宋 马麟
221mm×220mm 绢本设色

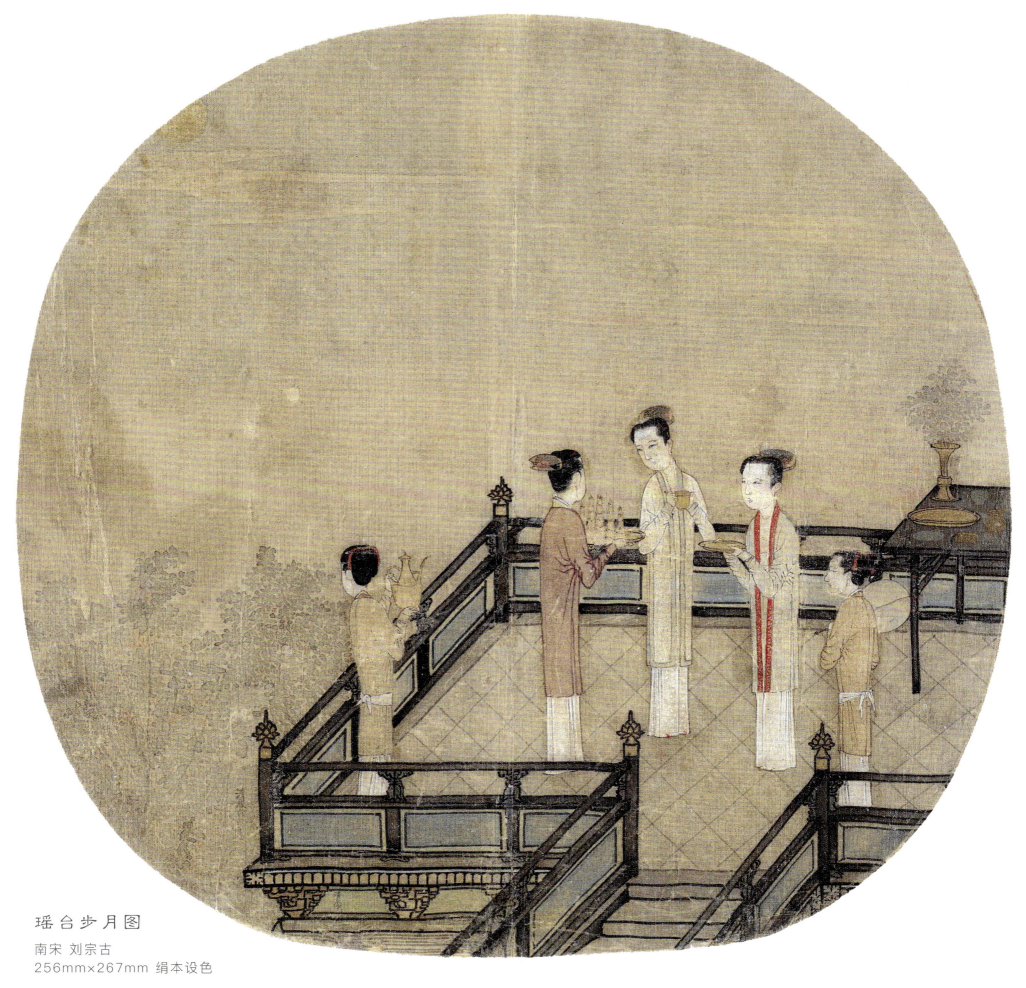

瑶台步月图

南宋 刘宗古
256mm×267mm 绢本设色

应身观音图

南宋 周季常
1115mm×531mm
绢本设色

图中央坐着的是一位观音菩萨，围绕左右的共有四名罗汉，从服饰、赤足及身体的肤色可知观音应是罗汉所现。从历史背景来看，此图是《五百罗汉图》的其中一幅，描绘的是宋代浙东宁波地区的佛教题材作品。画面继承了唐、五代以来的线描笔法，既有细密的高古游丝描，也有挺劲的铁线描，既有吴道子的莼菜描笔法，也有粗简有力的战笔水纹描。可见，道释人物画到了南宋，技法已经相当娴熟。不仅如此，此一时期道释人物画的描绘开始从单纯刻画人物向描述情节发展。

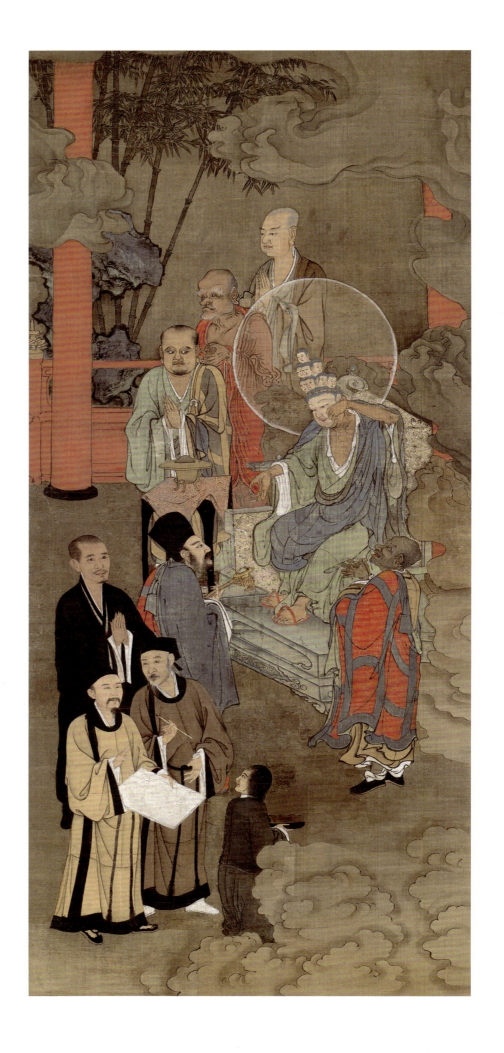

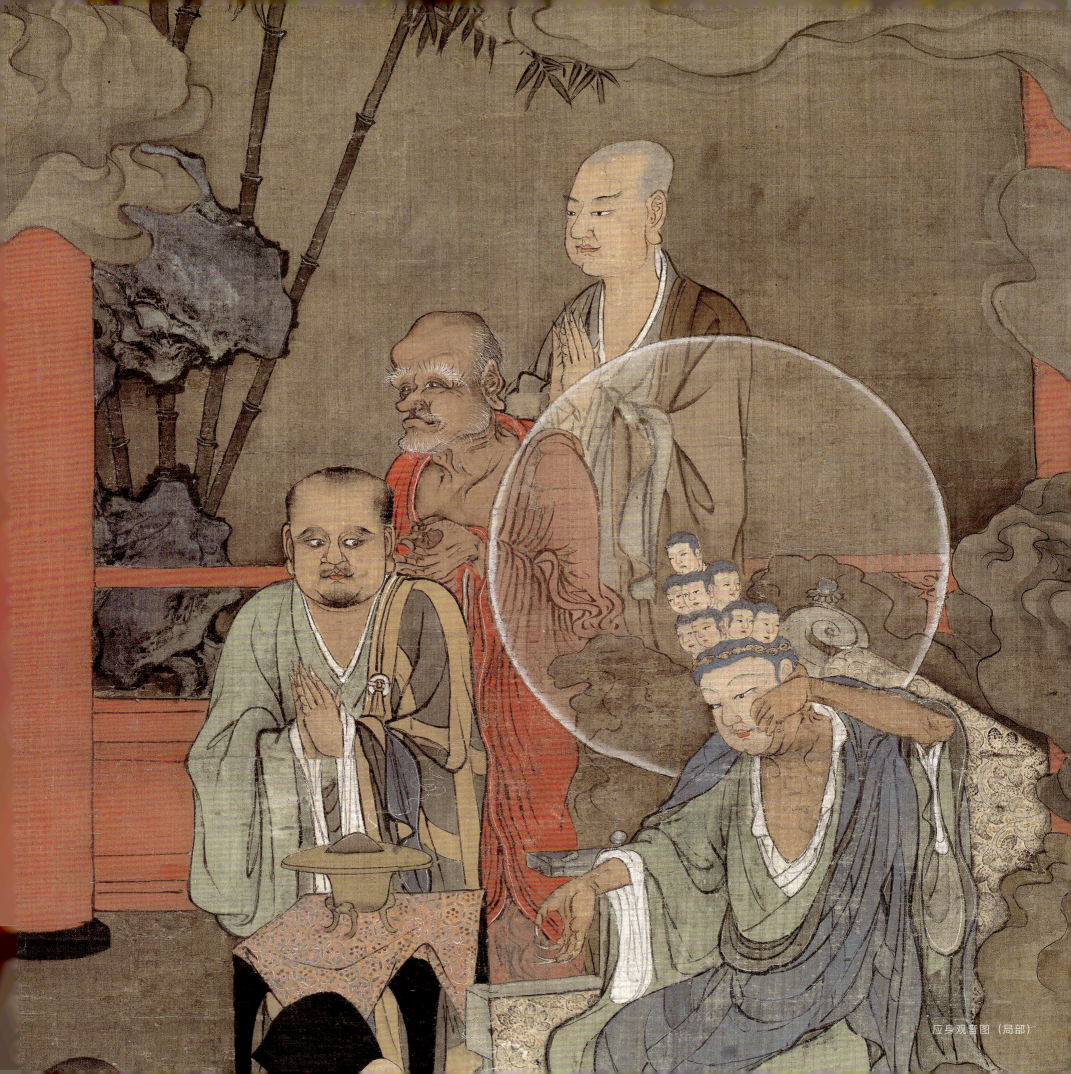

应身观音图（局部）

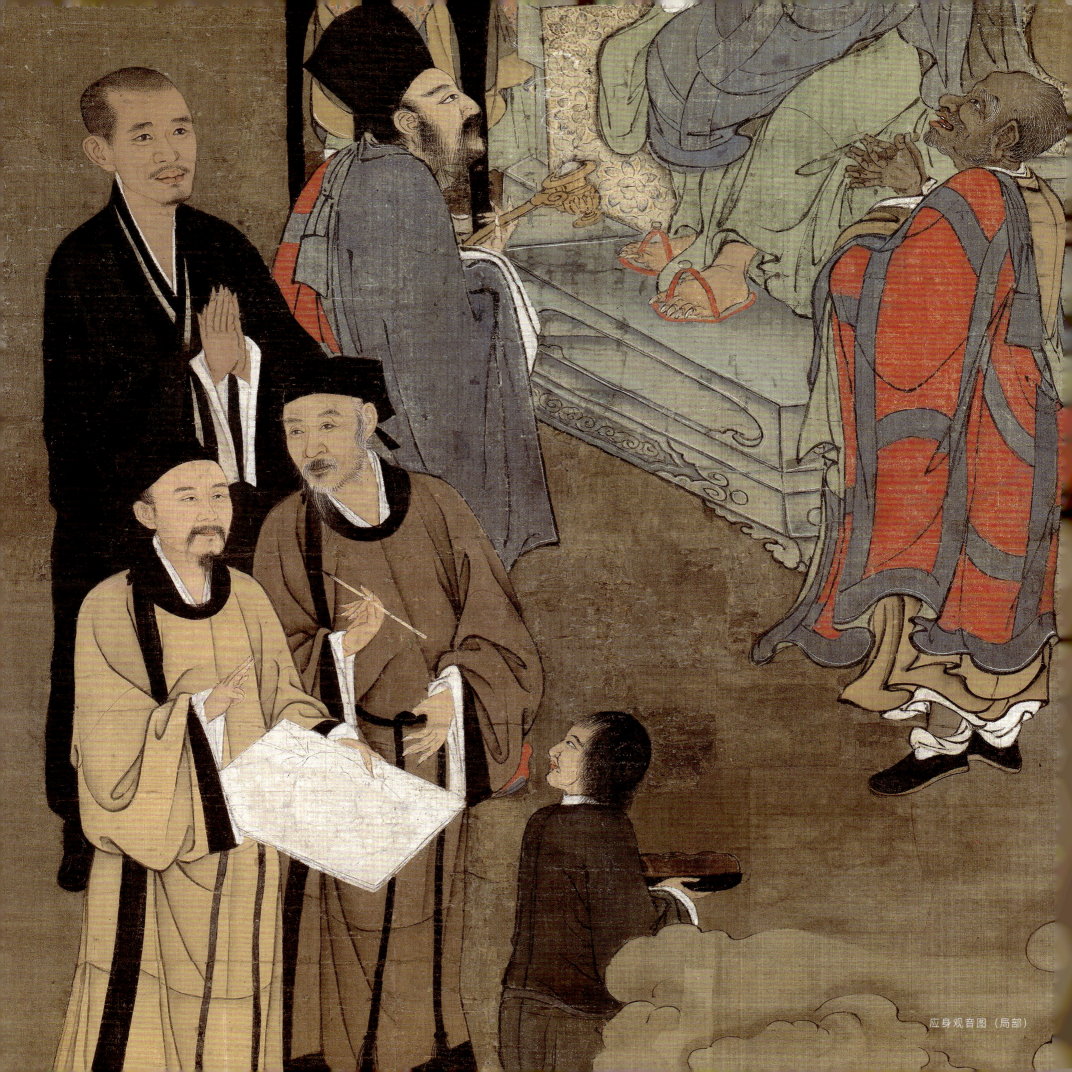

应身观音图（局部）

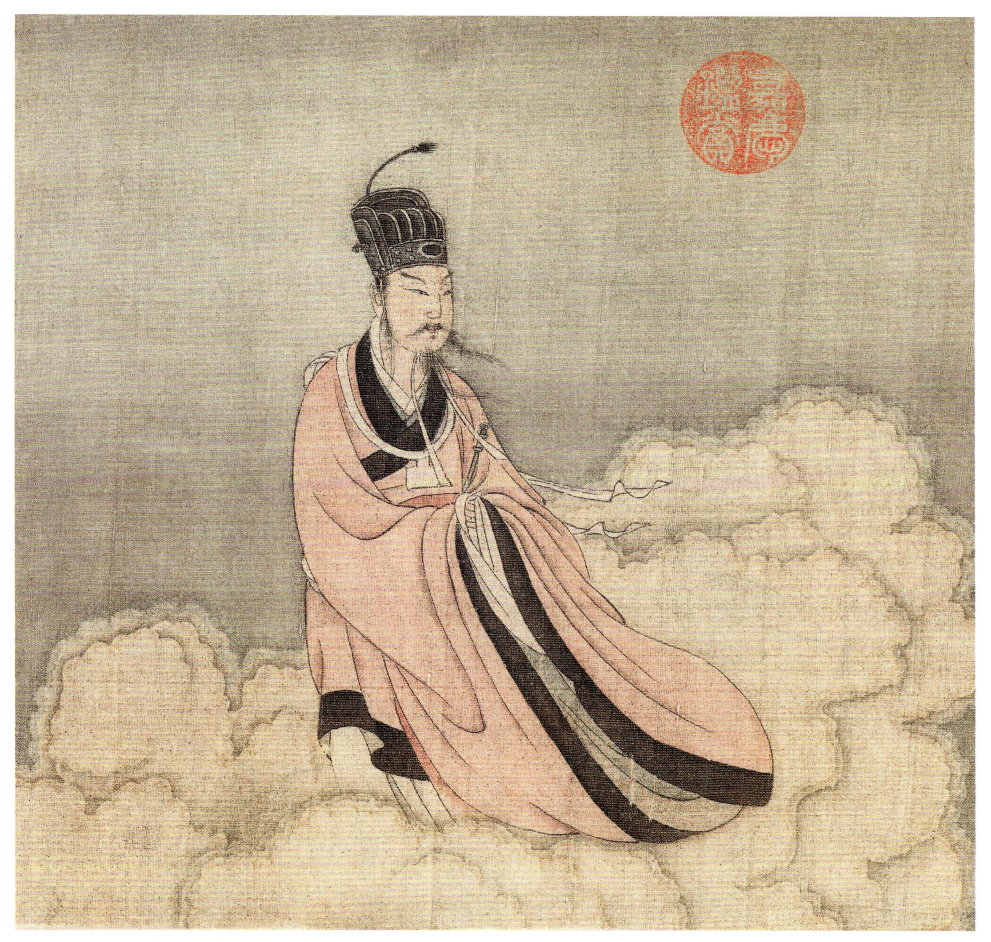

九歌图之礼魂（局部） 宋 张敦礼（传） 247mm×6085mm 绢本设色

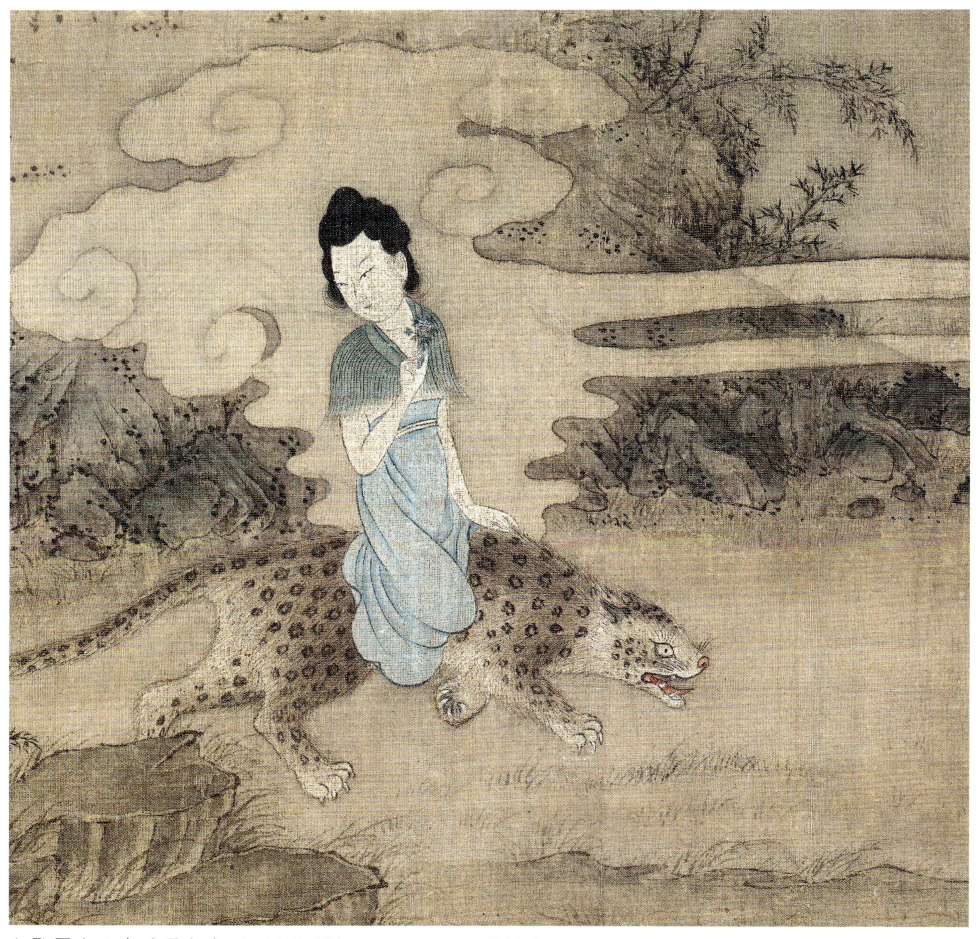

九歌图之山鬼（局部） 宋 张敦礼（传） 247mm×6085mm 绢本设色

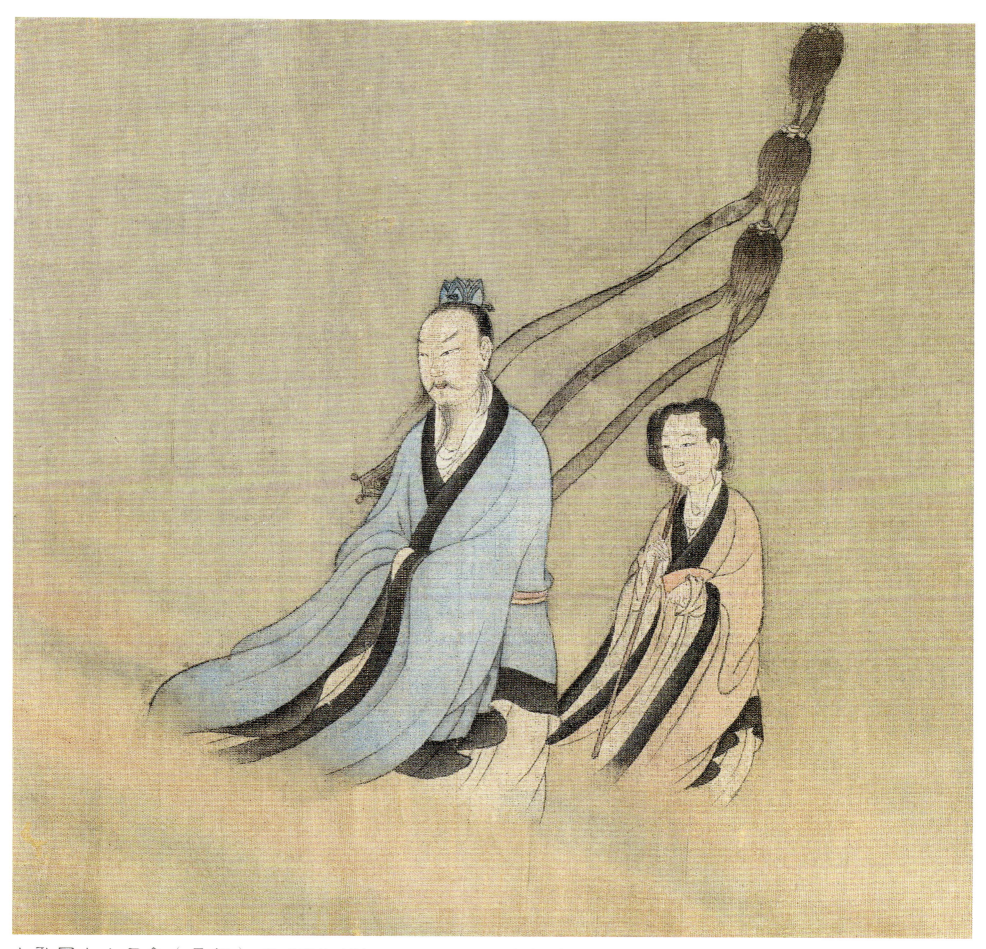

九歌图之少司命(局部) 宋 张敦礼(传) 247mm×6085mm 绢本设色

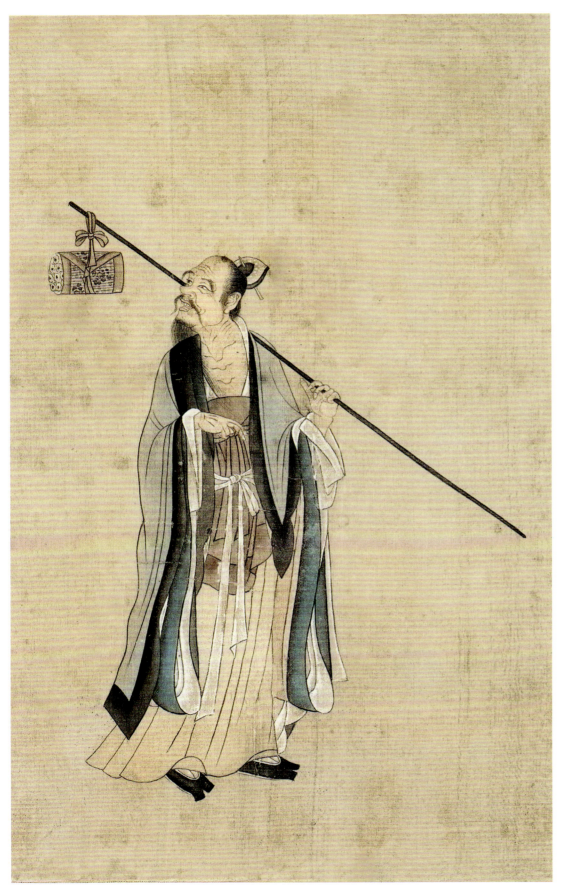
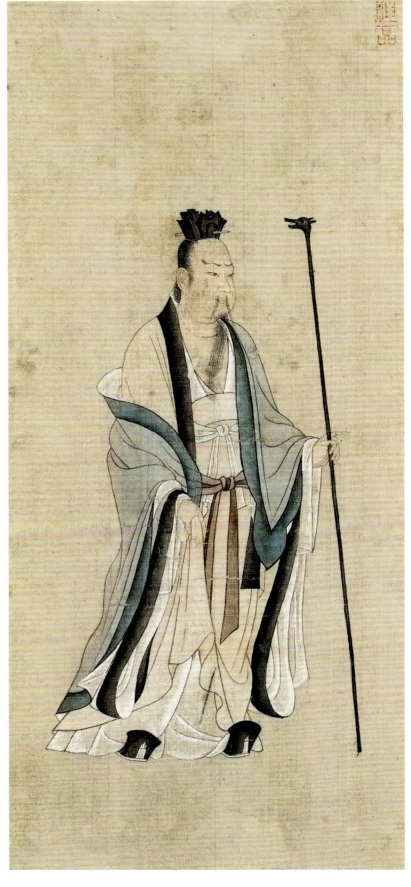

写神老君别号事实图(局部)
宋 王利用
448mm×3874mm 绢本设色

務成子

䜣邑子

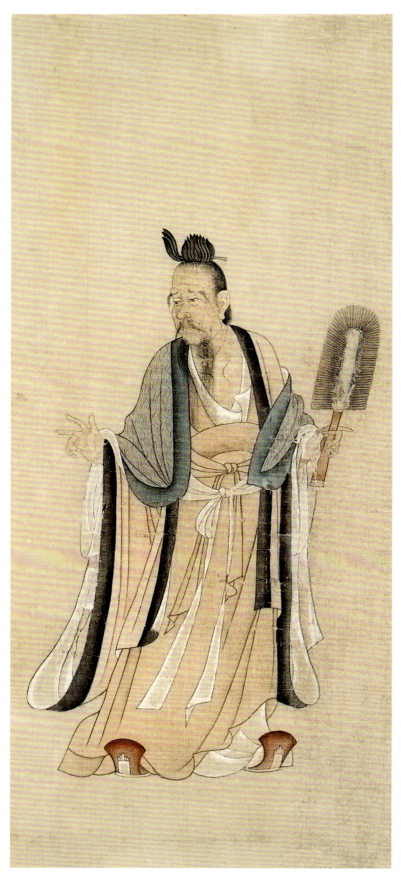
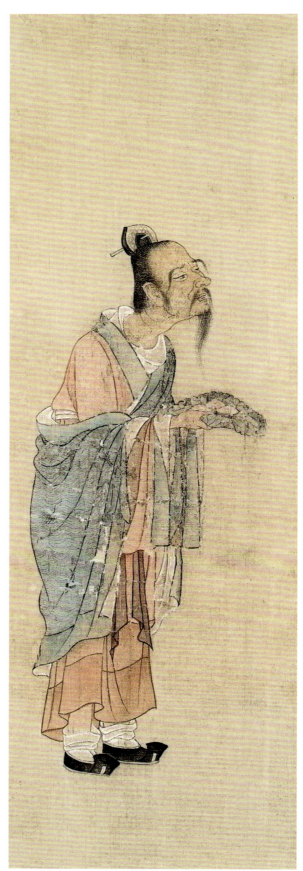
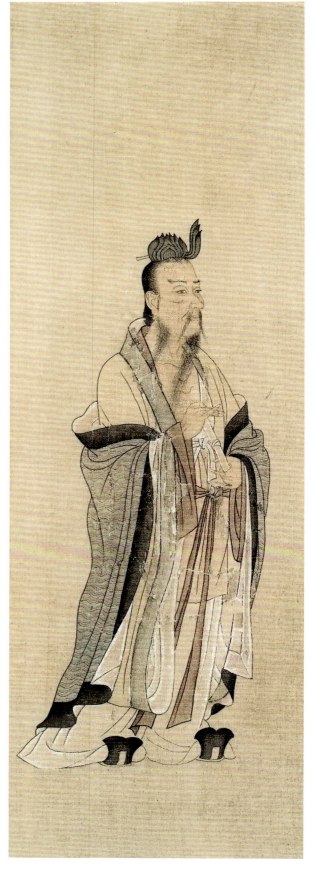

写神老君别号事实图（局部）
宋 王利用
448mm×3874mm 绢本设色

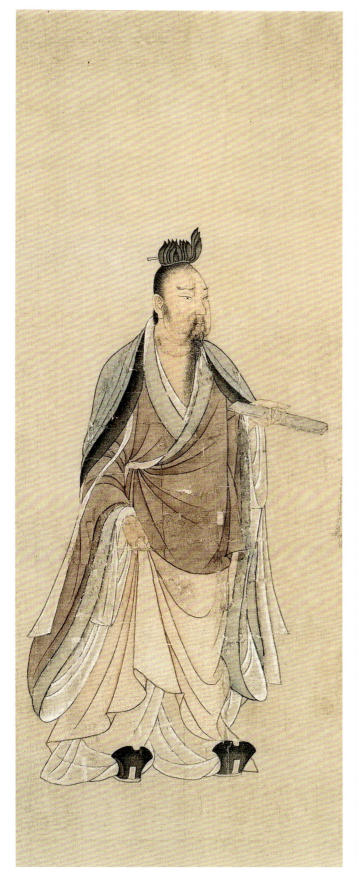
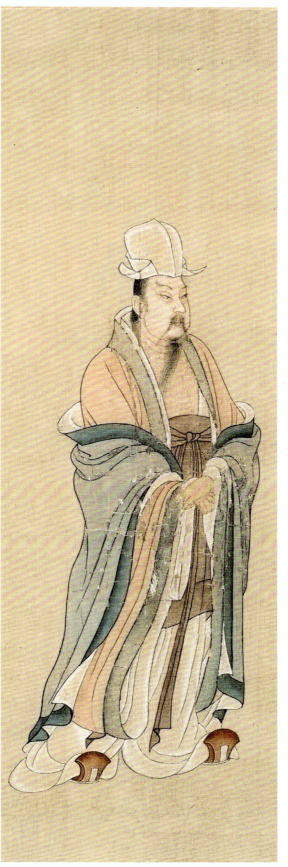
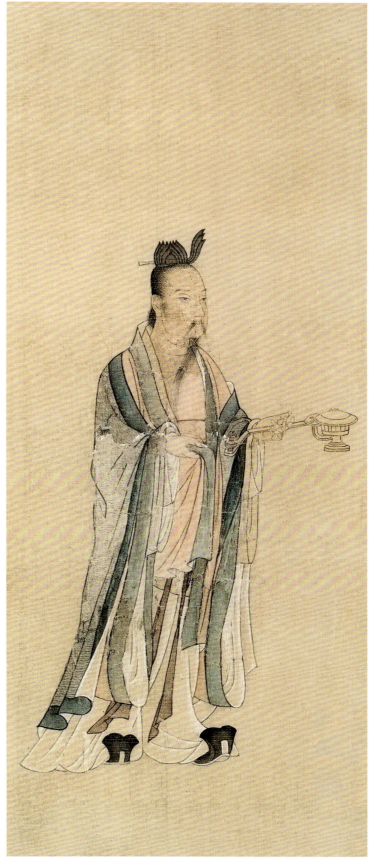

白莲社图（局部）

北宋 张激
350mm×8422mm
纸本水墨

此卷所绘是东晋元兴年间（402—404）慧远于庐山东林寺，同慧永、慧持、刘遗民、雷次宗等人结社的故事。白莲社又称庐山白莲社，是一个佛教净土宗社团。画卷上，人物组合松散自然，因为在白描的基础上糅合了铁线描法，线条于流畅中带有刚劲感，人物神气活现。此画早前认为是李公麟的作品，但据卷后题跋考证为李氏之甥张激所绘。此卷的整体特征是笔墨表现更加丰富多彩，画作的线条与神态更加灵动，这是在李公麟白描画法基础上发展起来的水墨画新风格，可以确认是在北宋与南宋交替时期创作完成的，比李公麟活动的年代稍晚一些。

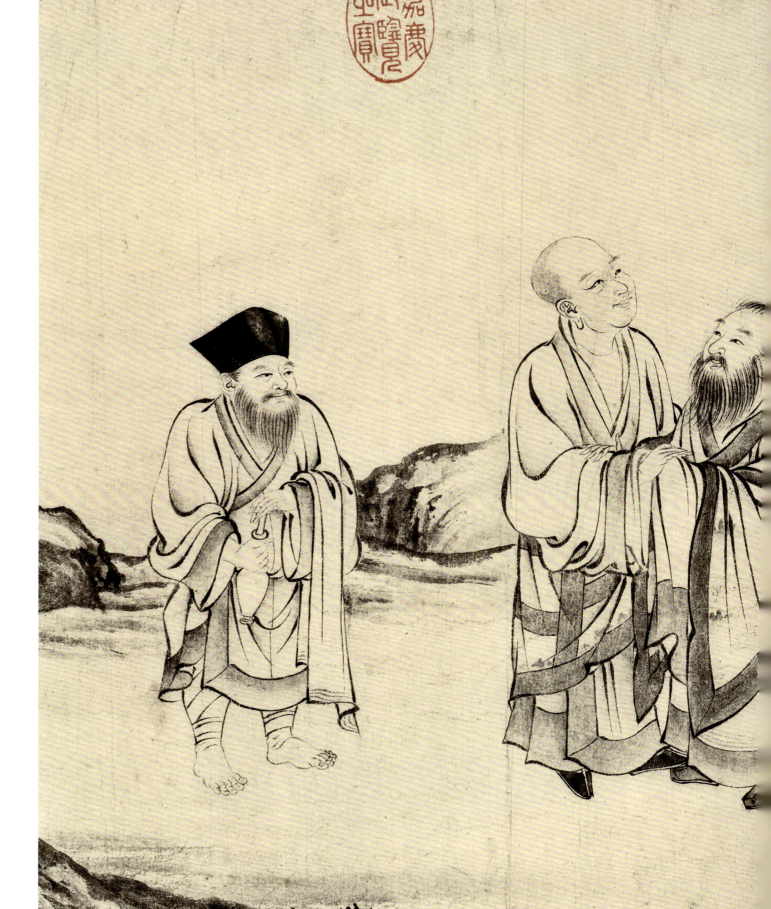

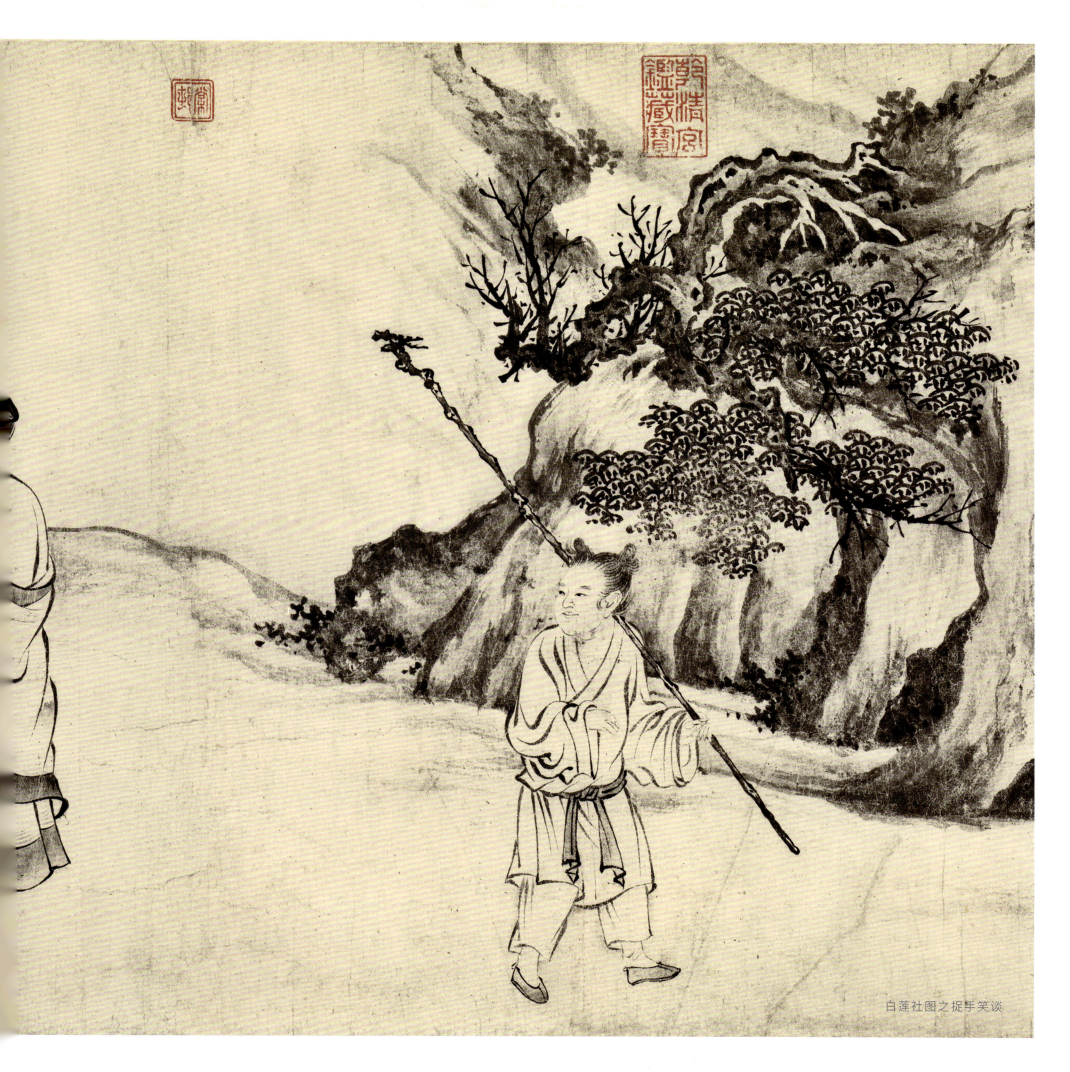

白莲社图之捉手笑谈

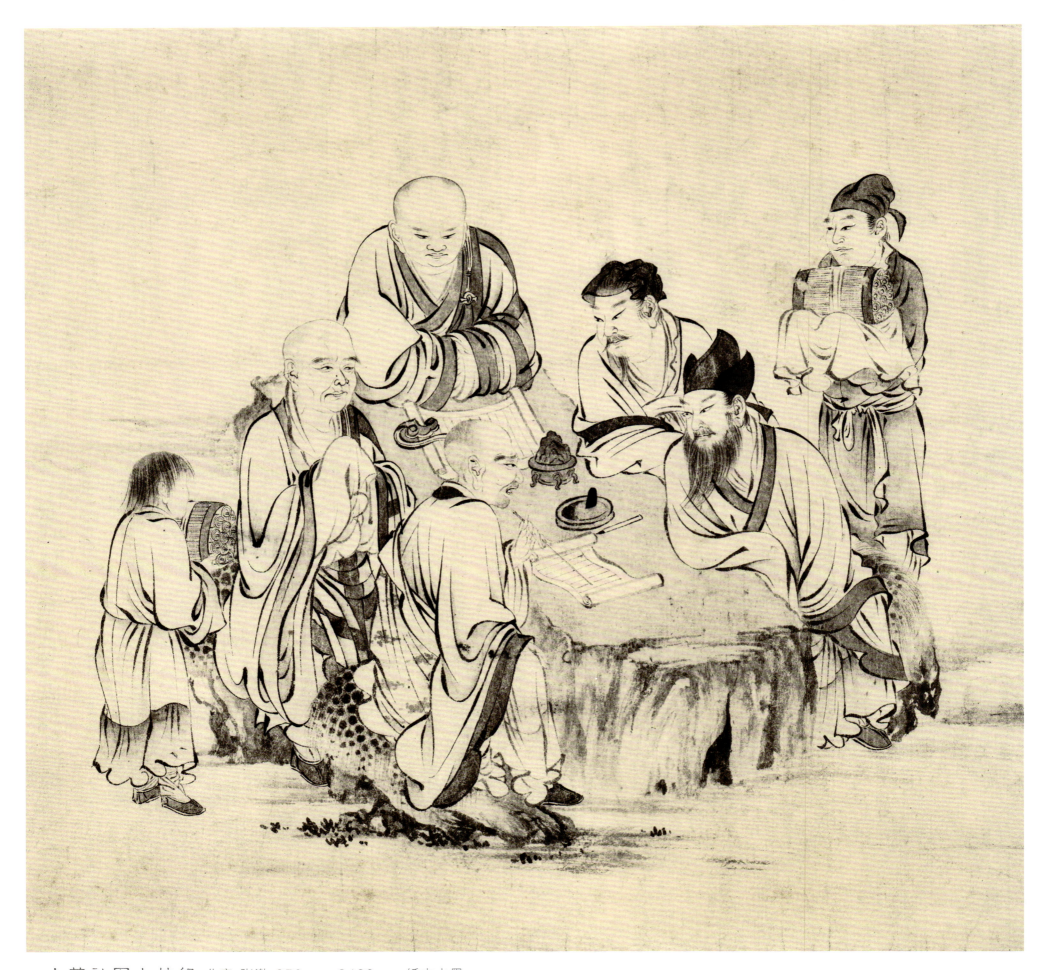

白莲社图之校经 北宋 张激 350mm×8422mm 纸本水墨

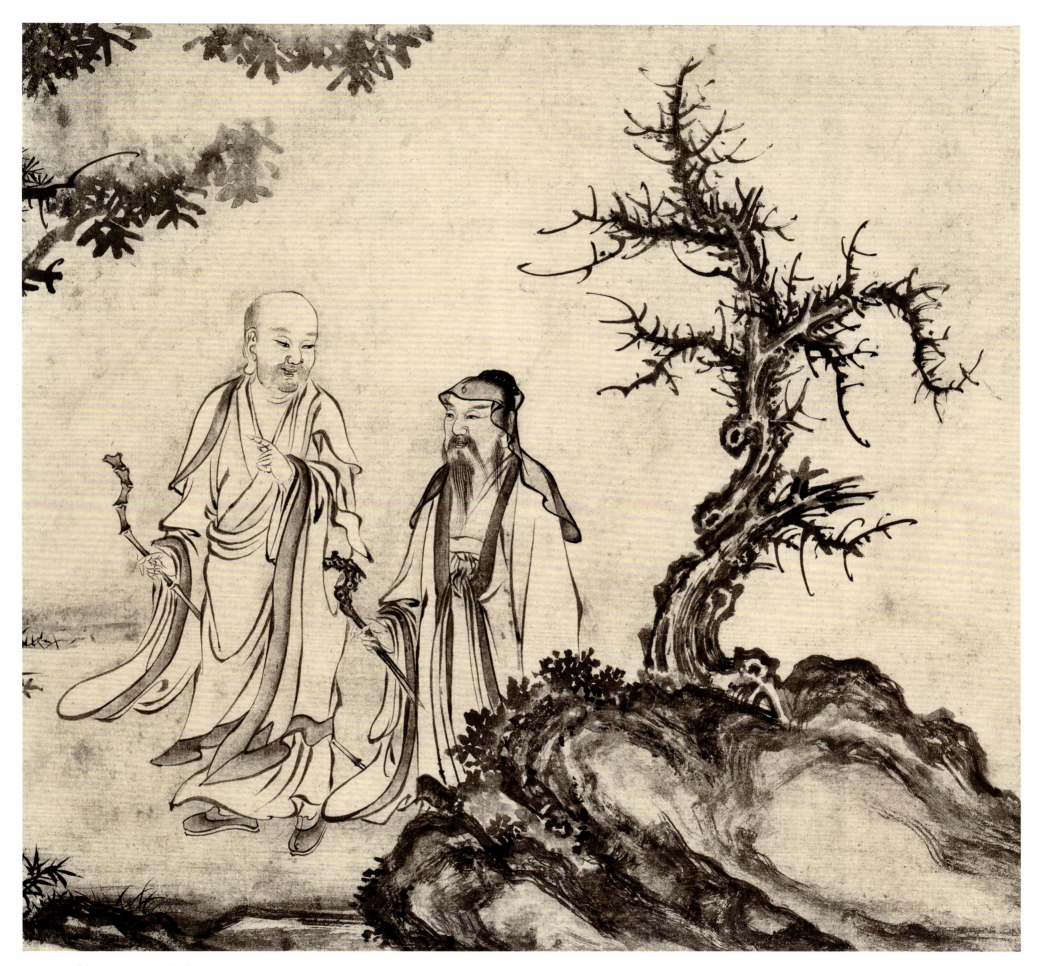

白莲社图之策杖山行 北宋 张激 350mm×8422mm 纸本水墨

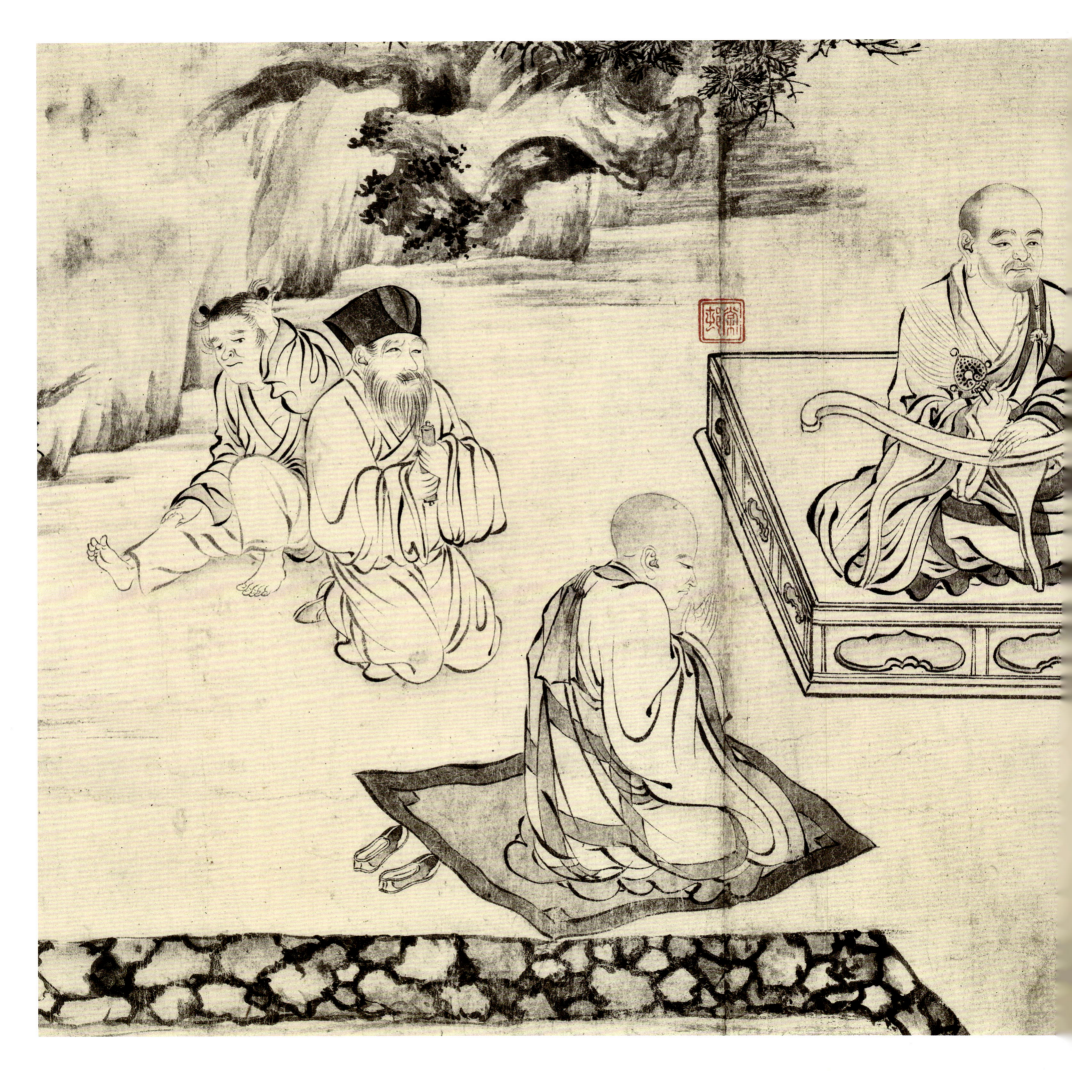

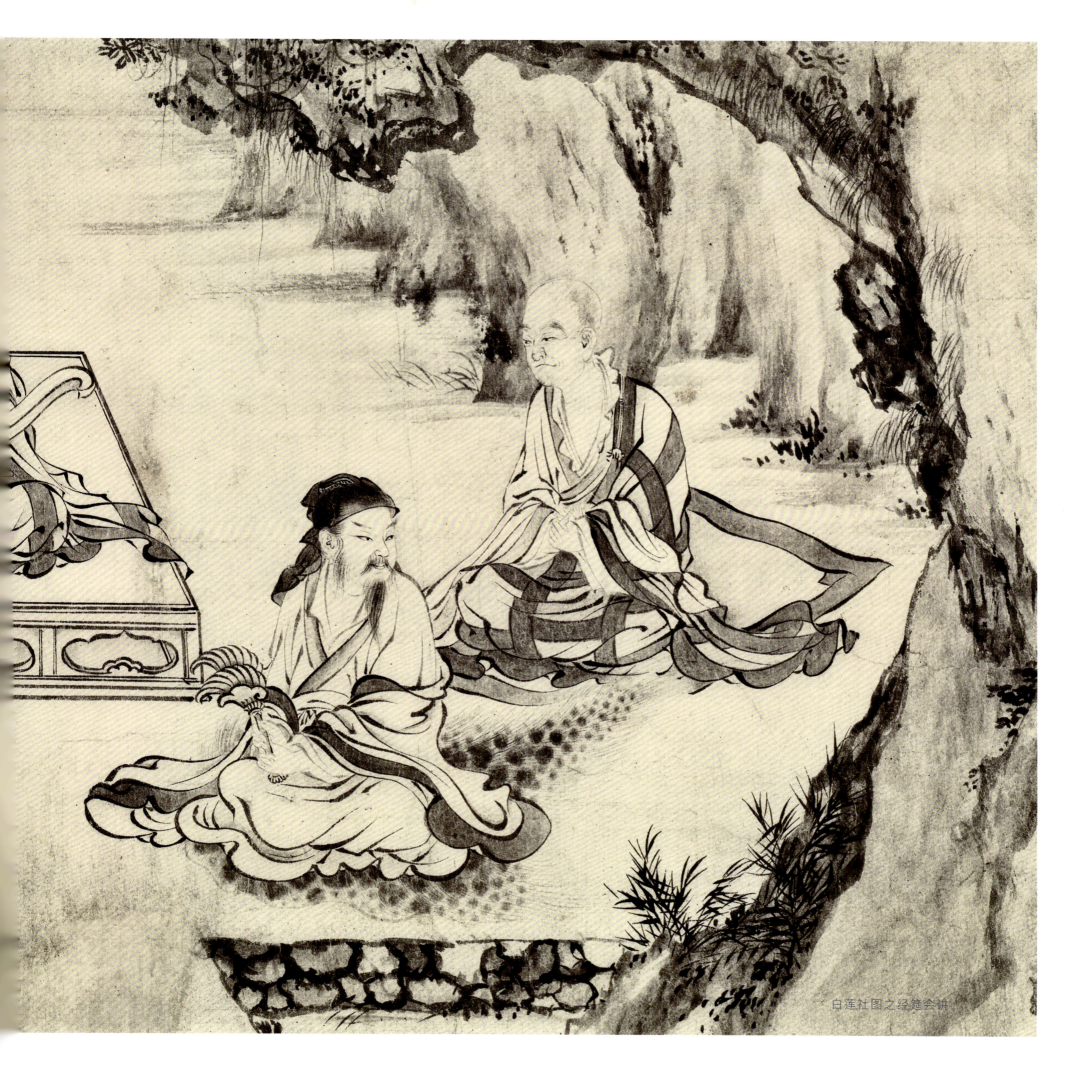
白莲社图之经筵会讲

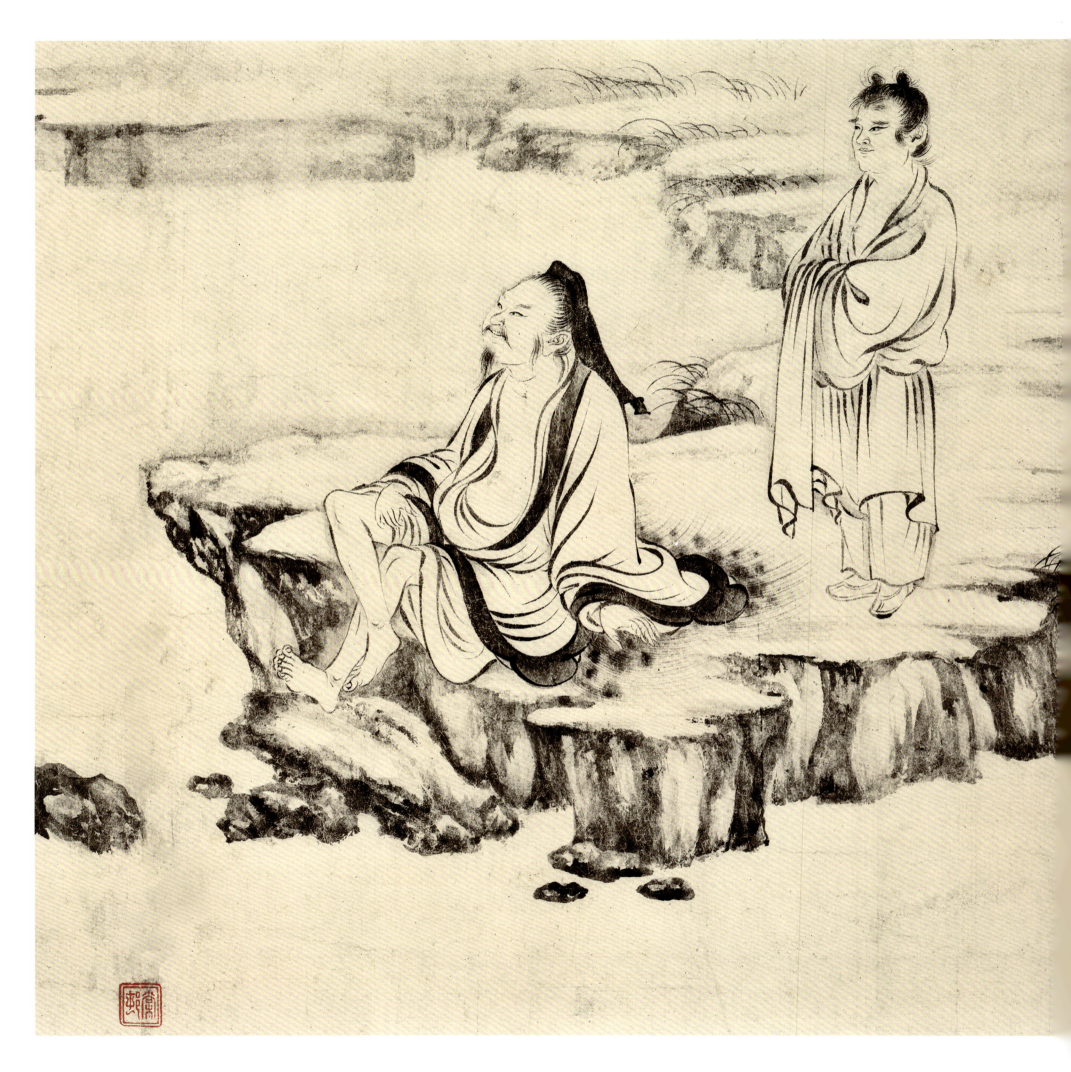

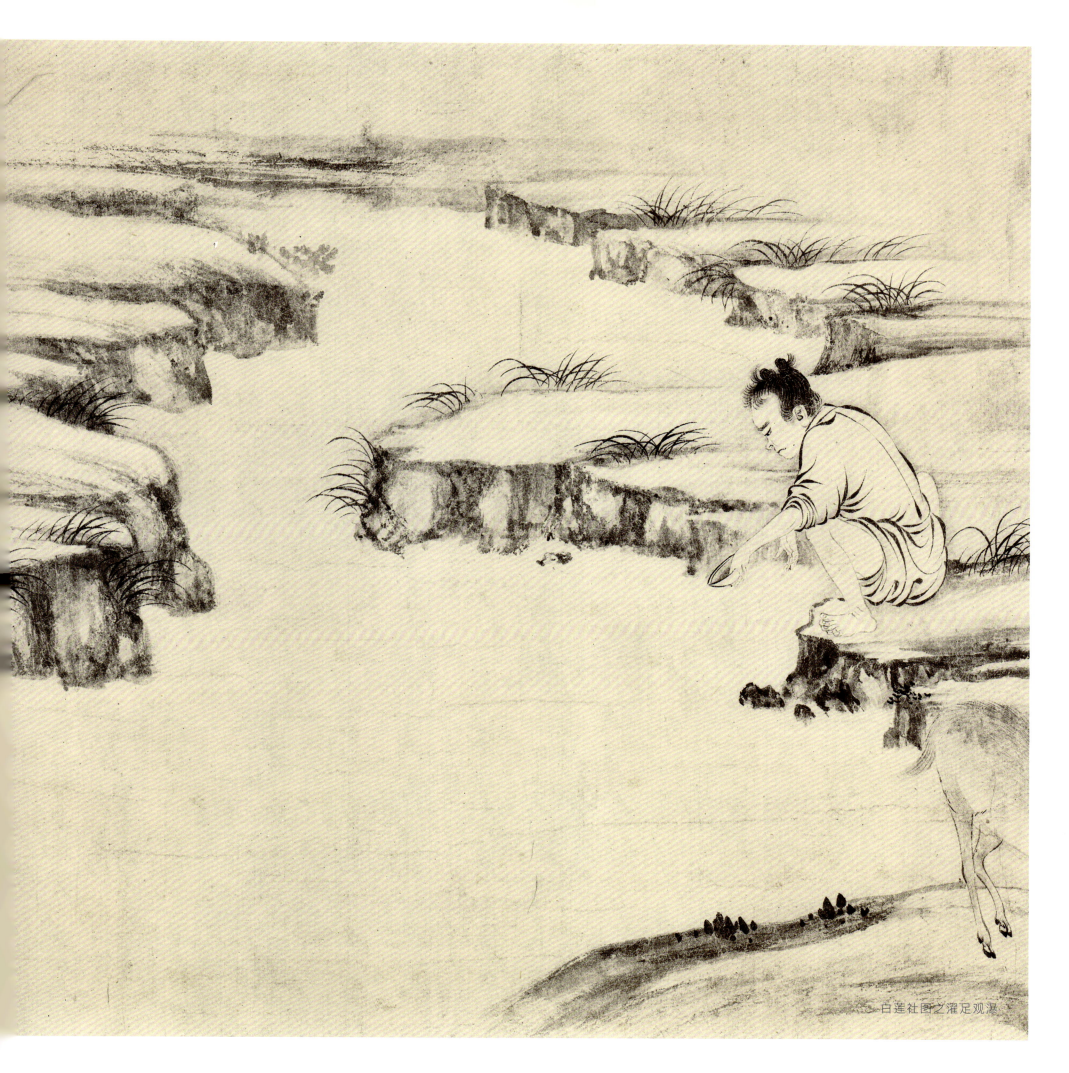
白莲社图之濯足观溪

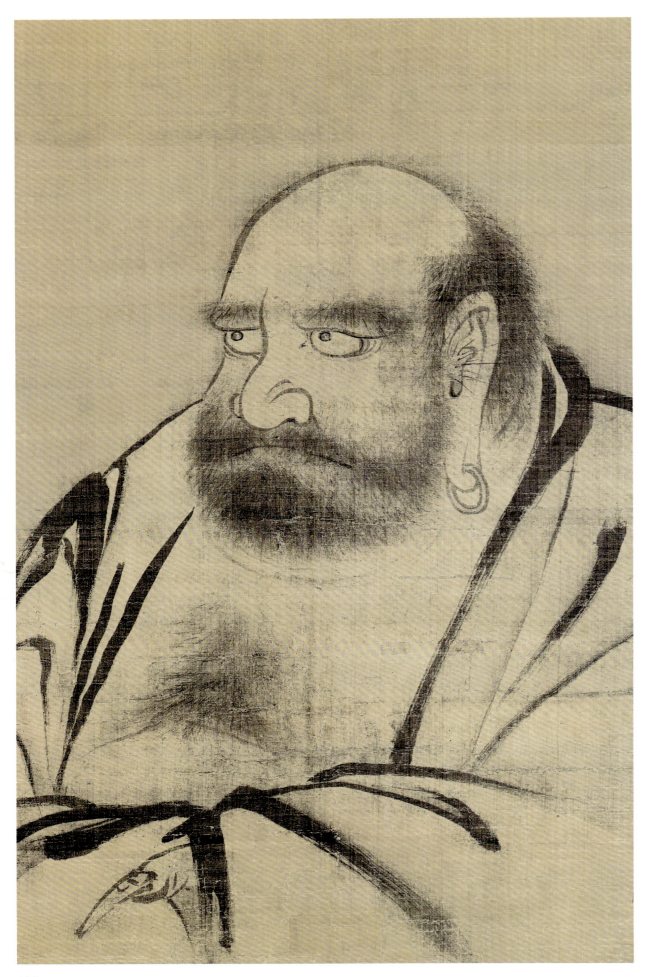

达摩像

宋 佚名
908mm×493mm
绢本设色

释迦出山图（局部）

宋 佚名
1664mm×499mm
纸本水墨

据考证，此画作者大约生活在13世纪的南宋时期。画上题画诗写"入山太枯瘦，雪上带霜寒。冷眼□一星，何再出人间"。这是一幅禅机画，讲的是释迦牟尼经过六年苦修，变得形容枯槁。但他决定重新走向人间，开始承担起他布道的使命。此类绘画盛行于南宋后期到元代，日本画圣雪舟也有类似题材作品存世。

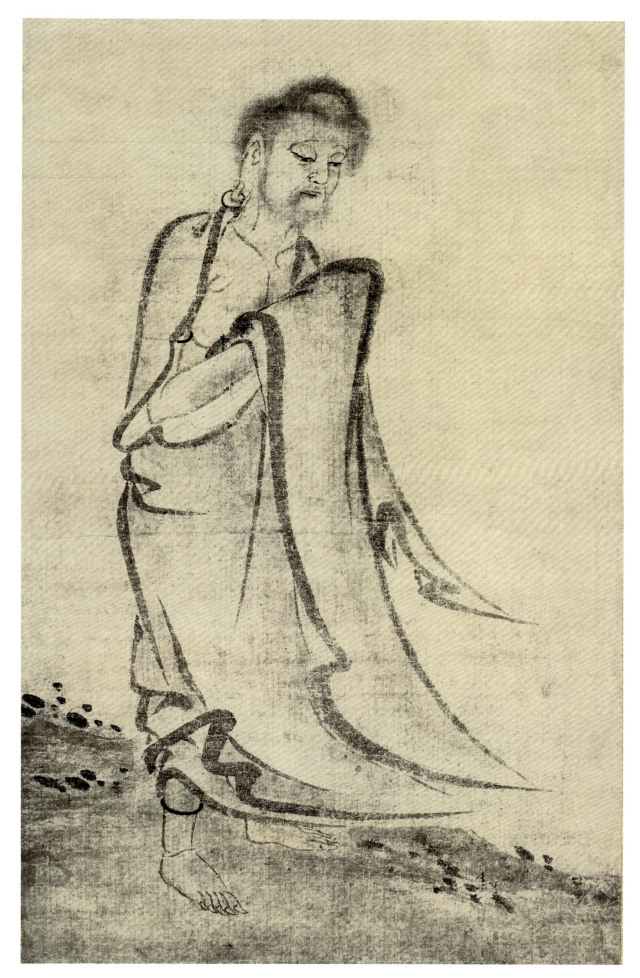

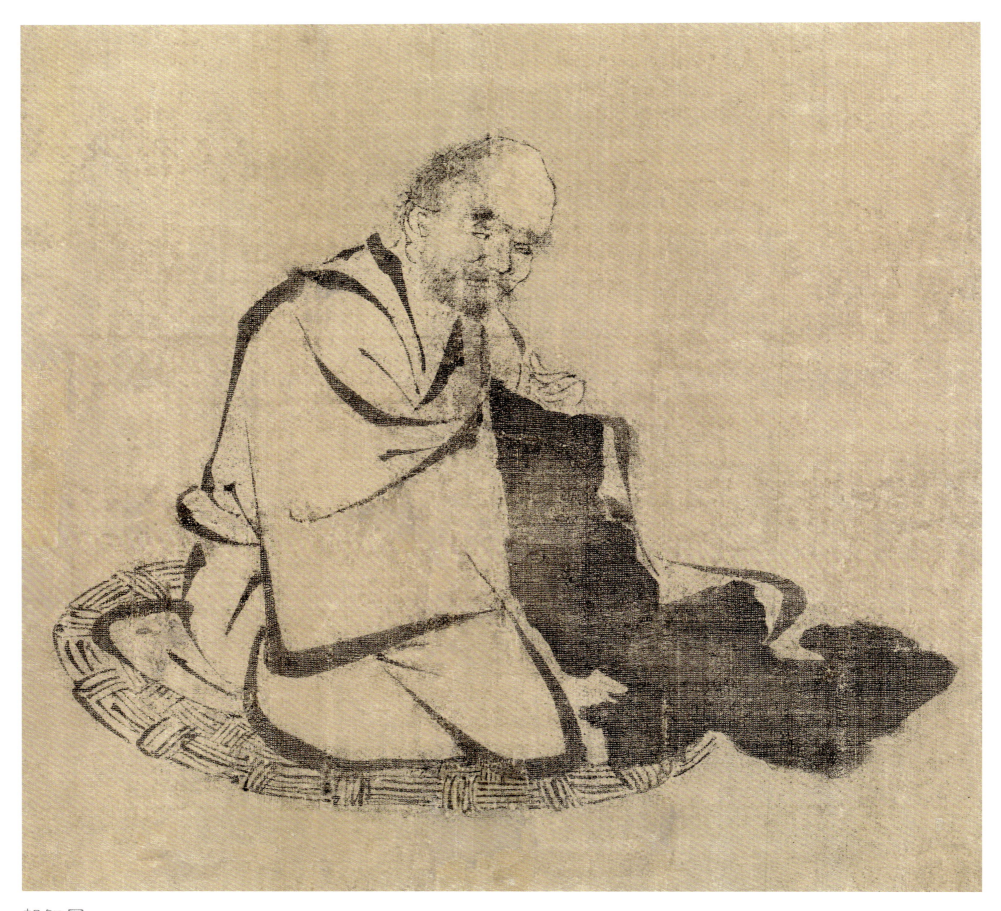

朝阳图
宋 胡直天
223mm×230mm 绢本设色

释迦出山图（局部）

南宋 佚名
920mm×317mm
纸本水墨

 此幅为佛教题材作品，相传为宋末元初画家胡直天（一说"胡直夫"）所画，未有定论。描绘的是释迦牟尼佛放弃苦行，走出深山的瞬间。释迦牟尼佛躬身赤足，虽瘦骨嶙峋、胡须凌乱，但目光清澈宁静，神色坚毅安详，面露微笑，给人留下极为深刻的印象。此画背景简洁空旷，留有大量空白。

摹顾恺之洛神赋图（局部）

南宋 佚名
242mm×3109mm
绢本设色

此画根据三国曹植名篇《洛神赋》安排画面，由多个故事情节串联而成，原本为东晋名画师顾恺之所作，此为众多摹本之一。故事中，曹植在洛水之滨邂逅了洛神，便解玉相赠。奈何人神殊途，曹植不甘心，便乘轻舟追赶洛神的云车，此部分描绘的就是这个场景。从整体上看，画卷中的山石树木风格古拙，结构简单。与此同时，它们起到了分割画面的作用。而且，画中存在大量对水的刻画，每个场景中水的情态和律动都不相同，很好地烘托了人物的心情和画面的气氛。

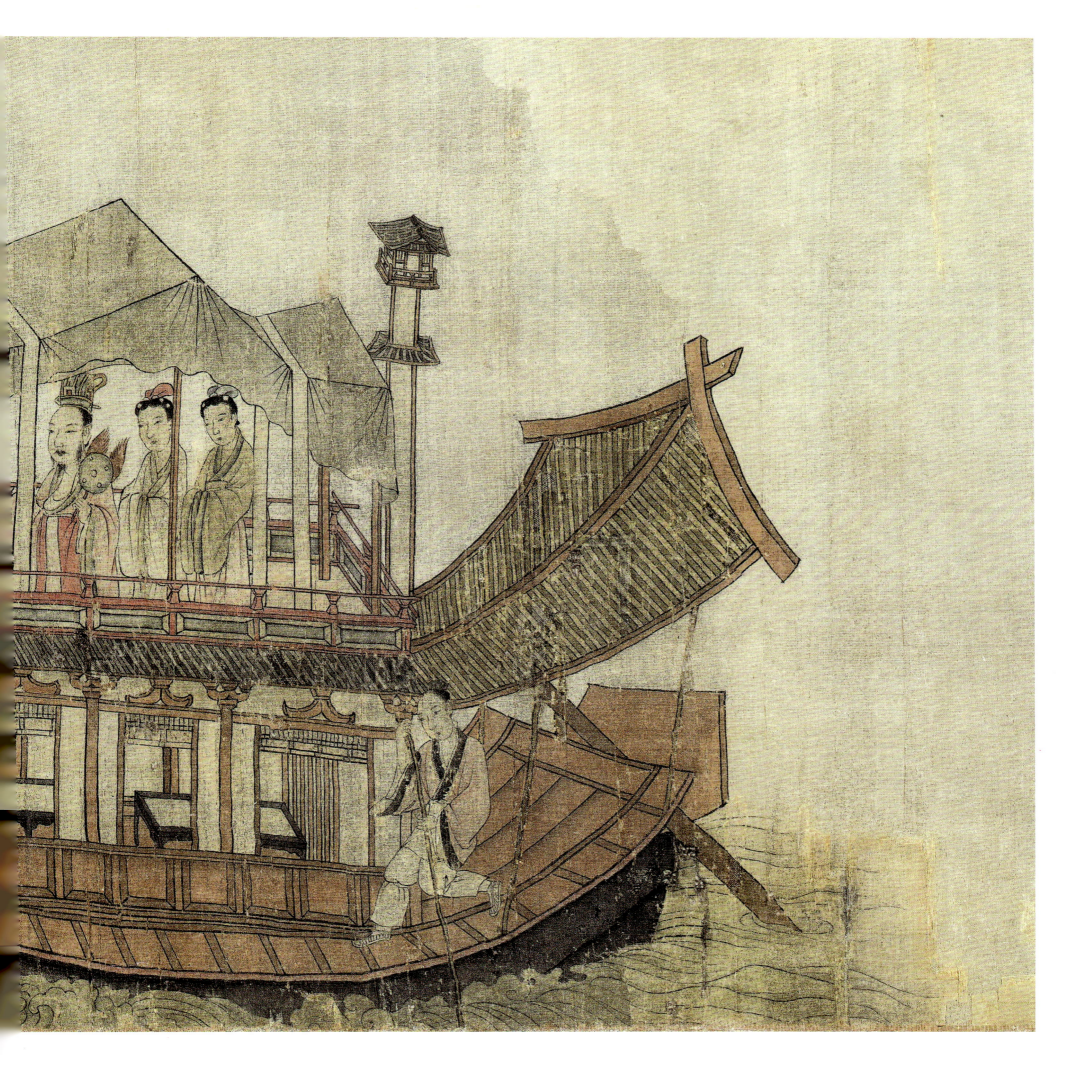

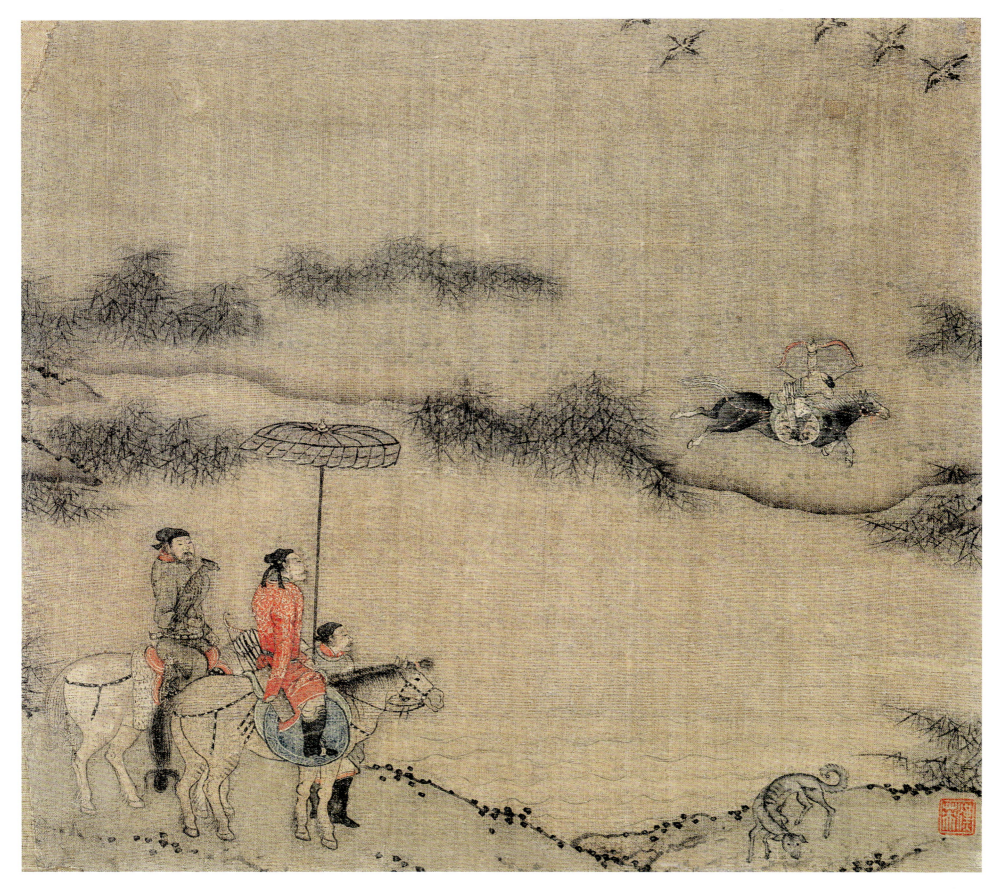

狩猎图

宋 佚名
210mm×234mm 绢本设色

文姬图 宋 佚名 244mm×222mm 绢本设色

春游晚归图

宋 佚名

242mm×253mm 绢本设色

一老者身着官服，骑马回府。随从十人，或推开栅栏，或扛杌子（小凳子），或挑担，或牵引马匹，来回顾盼，相互簇拥前行。

初平牧羊图
宋 佚名
235mm×246mm 绢本设色

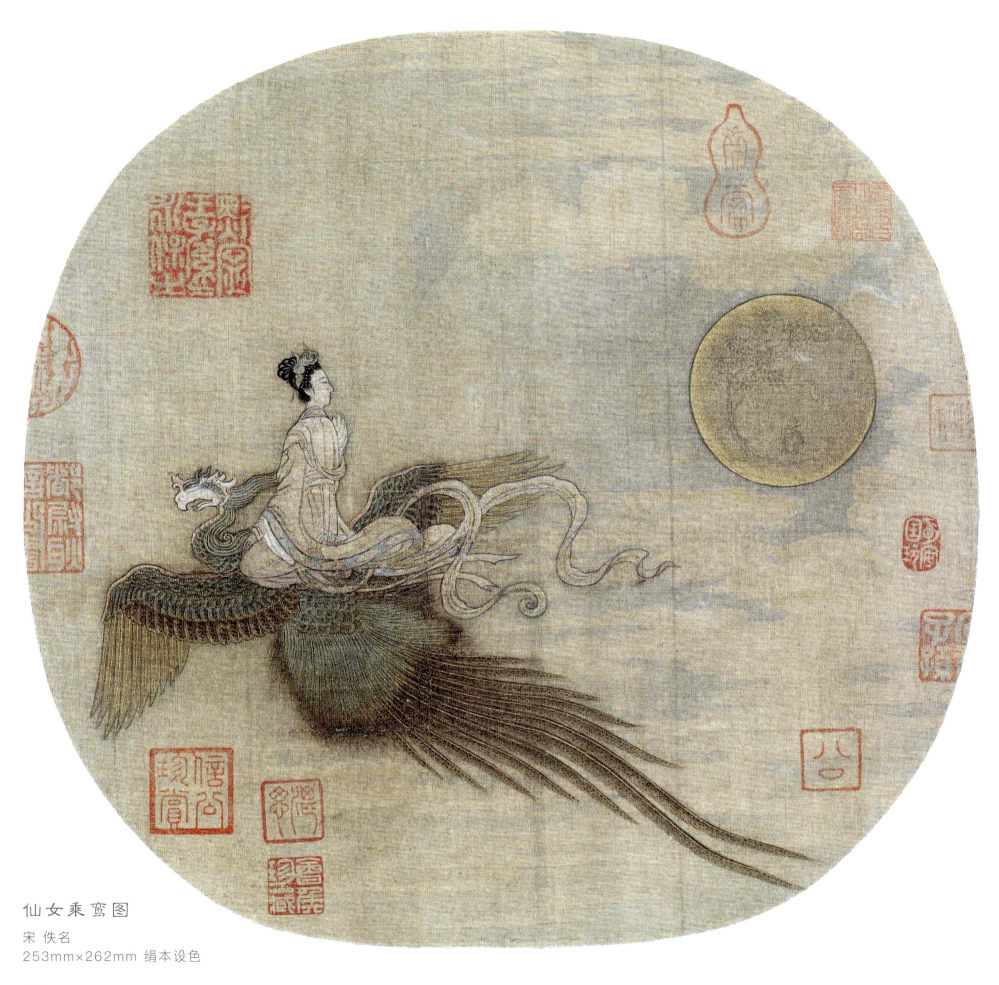

仙女乘鸾图
宋 佚名
253mm×262mm 绢本设色

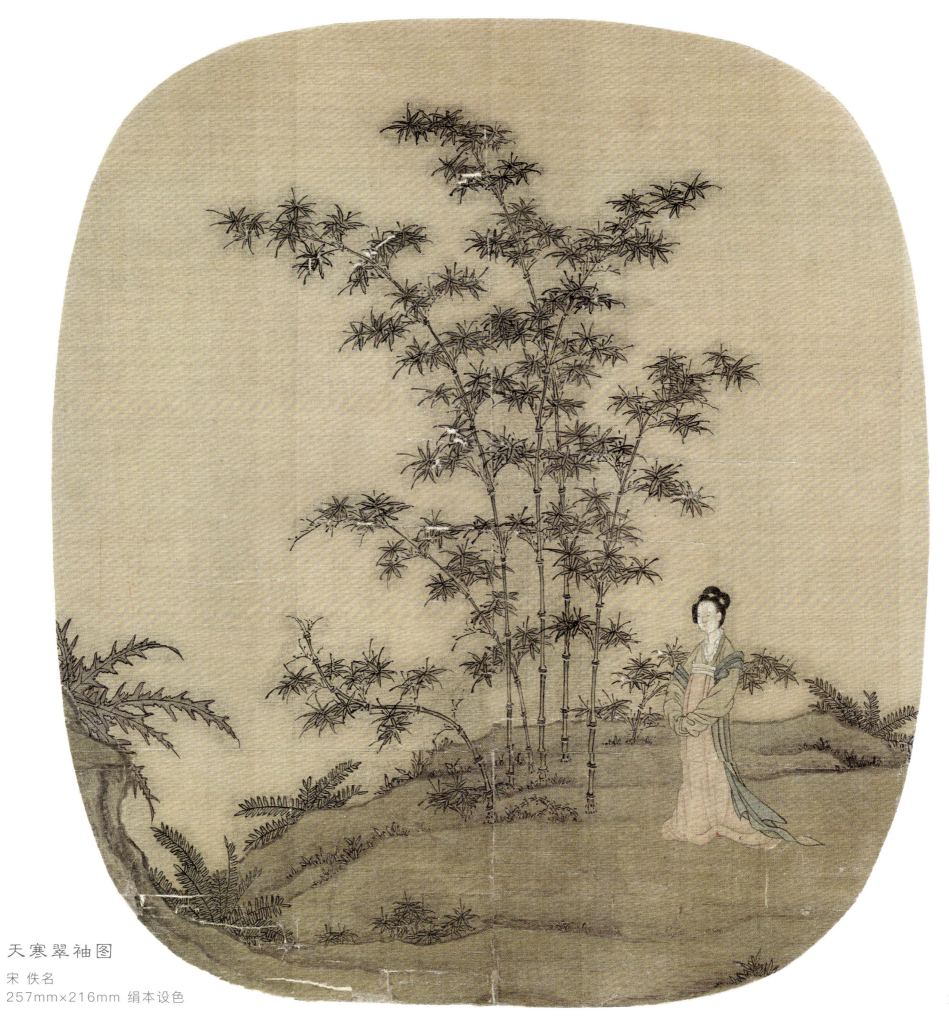

天寒翠袖图
宋 佚名
257mm×216mm 绢本设色

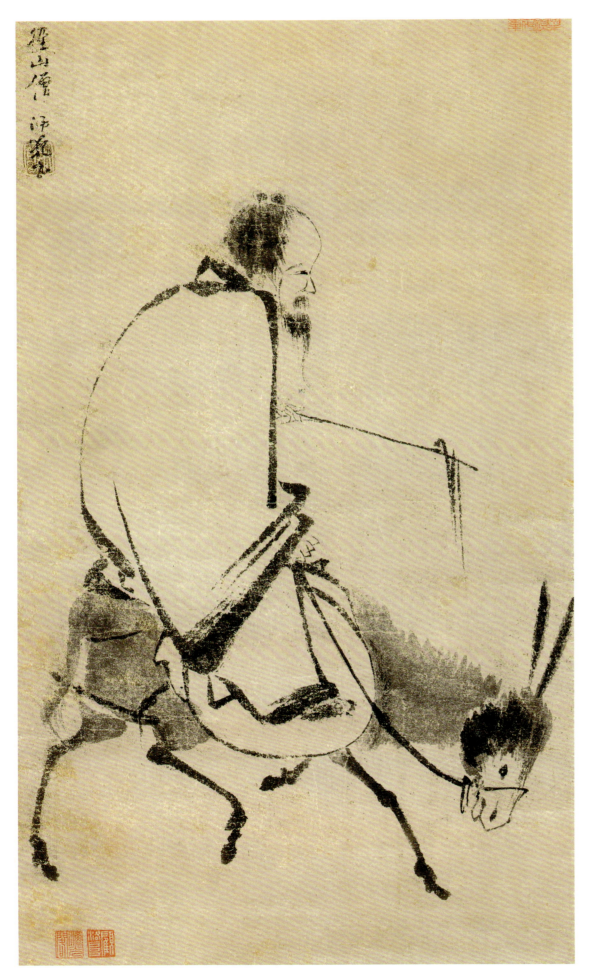

骑驴图 轴

宋 佚名
641mm×330mm
绢本设色

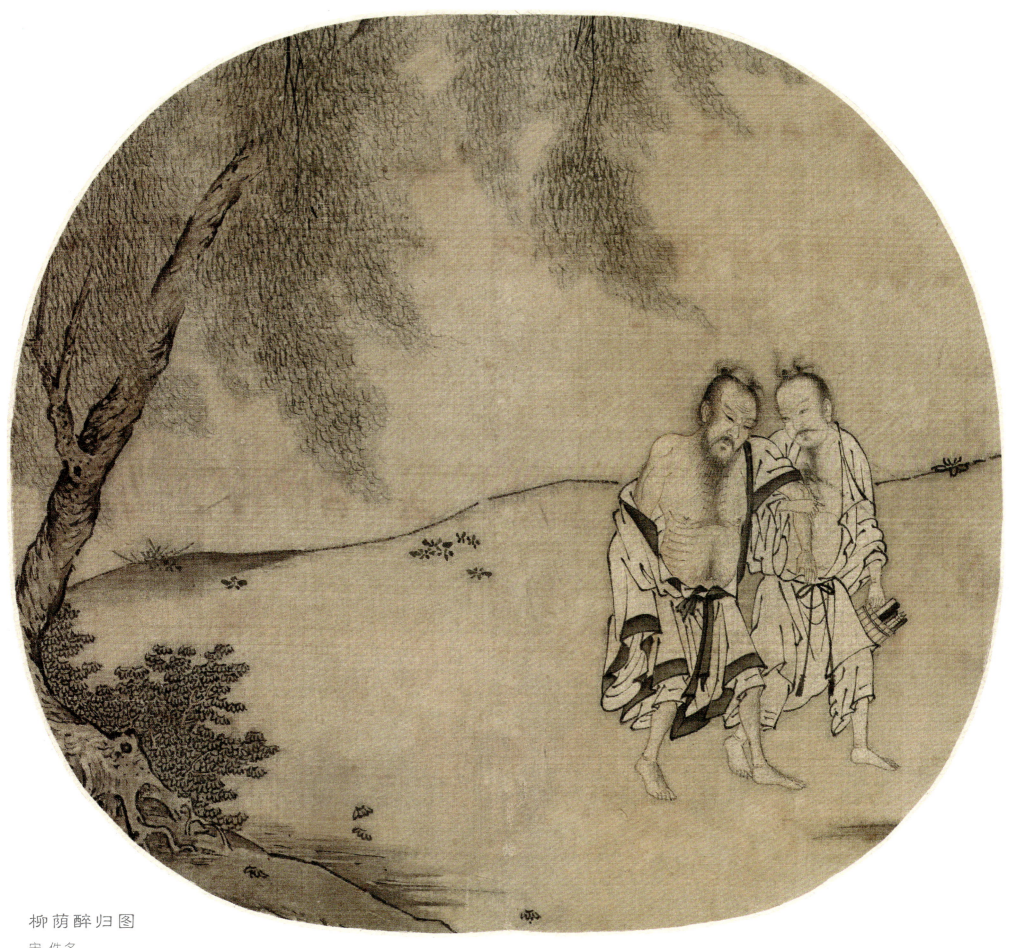

柳荫醉归图
宋 佚名
230mm×248mm 绢本设色

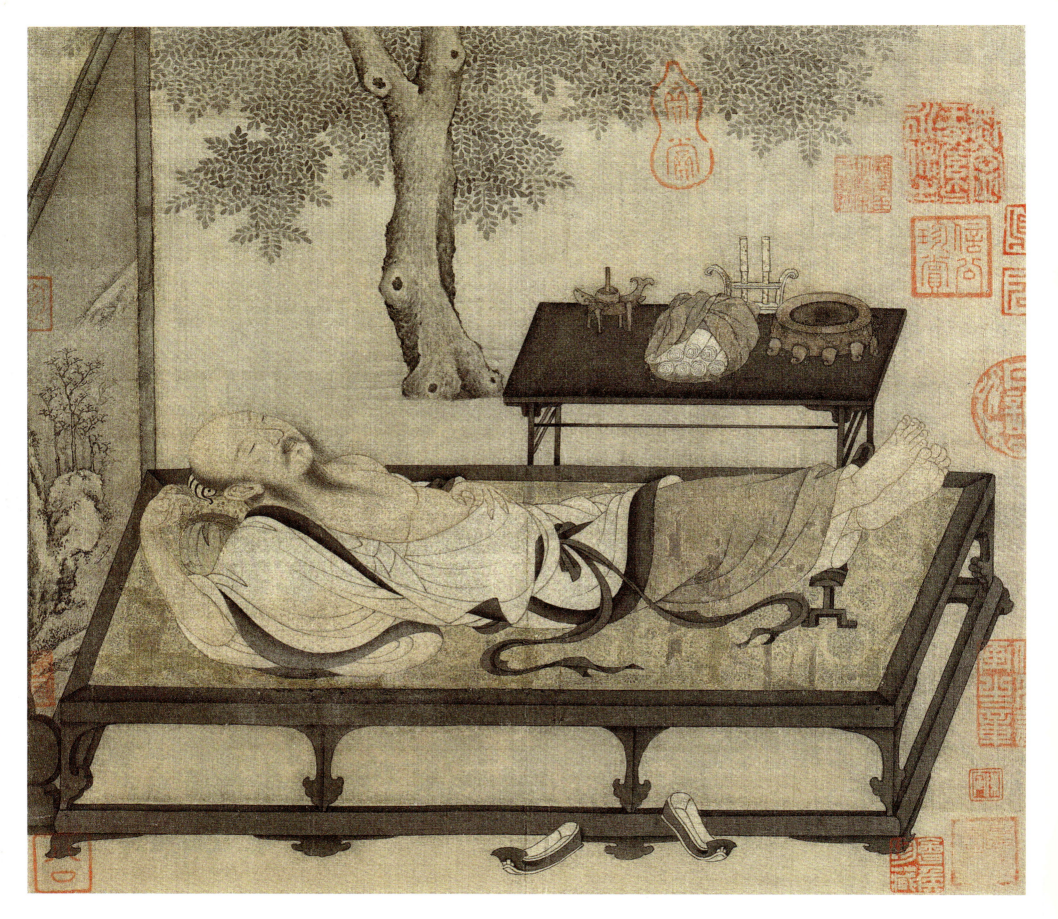

槐荫消夏图
南宋 佚名
250mm×284mm 绢本设色

此图中,一高士正在槐树下的卧榻上纳凉,由于天气实在炎热,他索性袒胸露乳。古玩彝器、文房用品整齐摆放在他身边的几案上,这些物品都是宋代文人消夏时的常备物品。

小庭戏婴图(右图)
宋 佚名
260mm×250mm 绢本设色

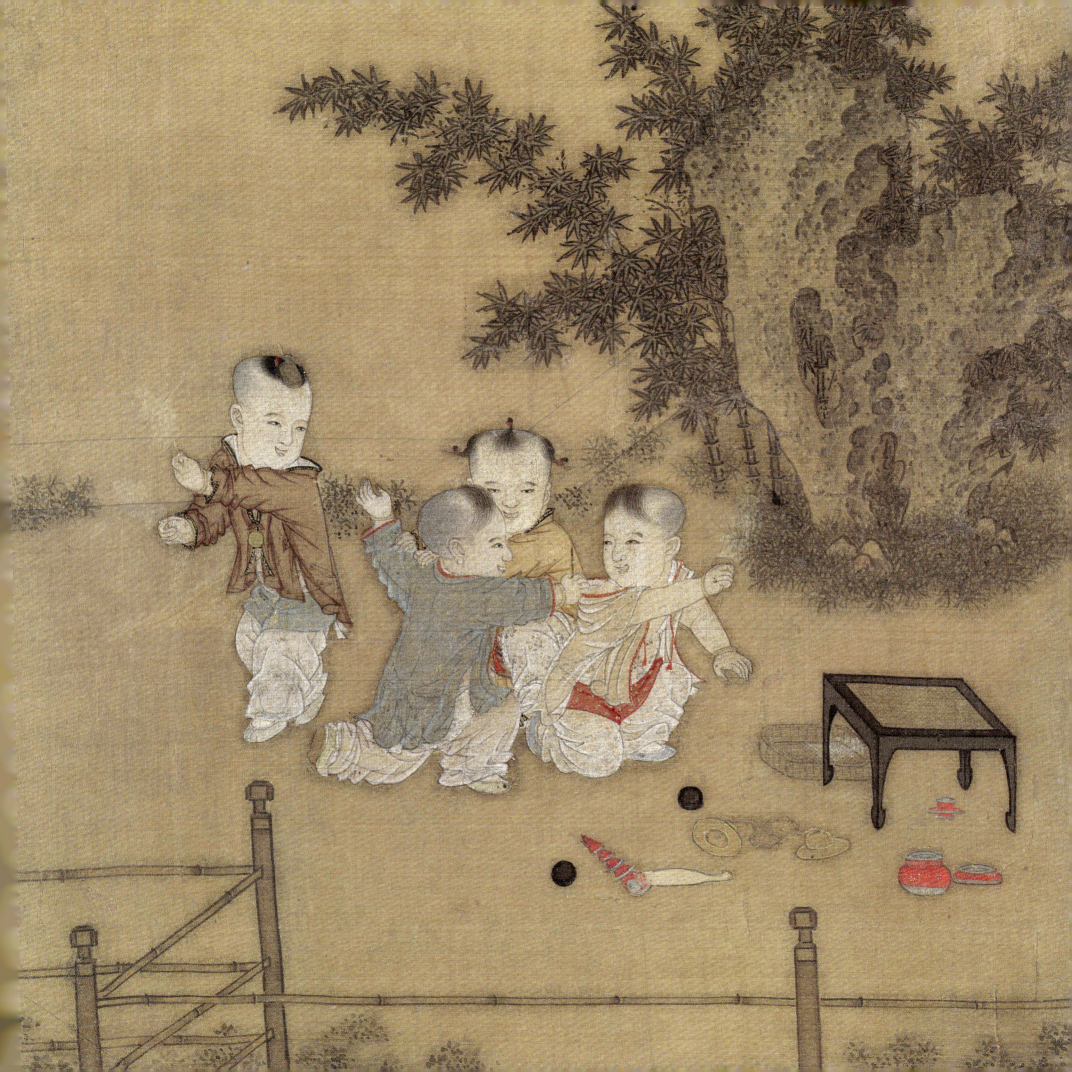

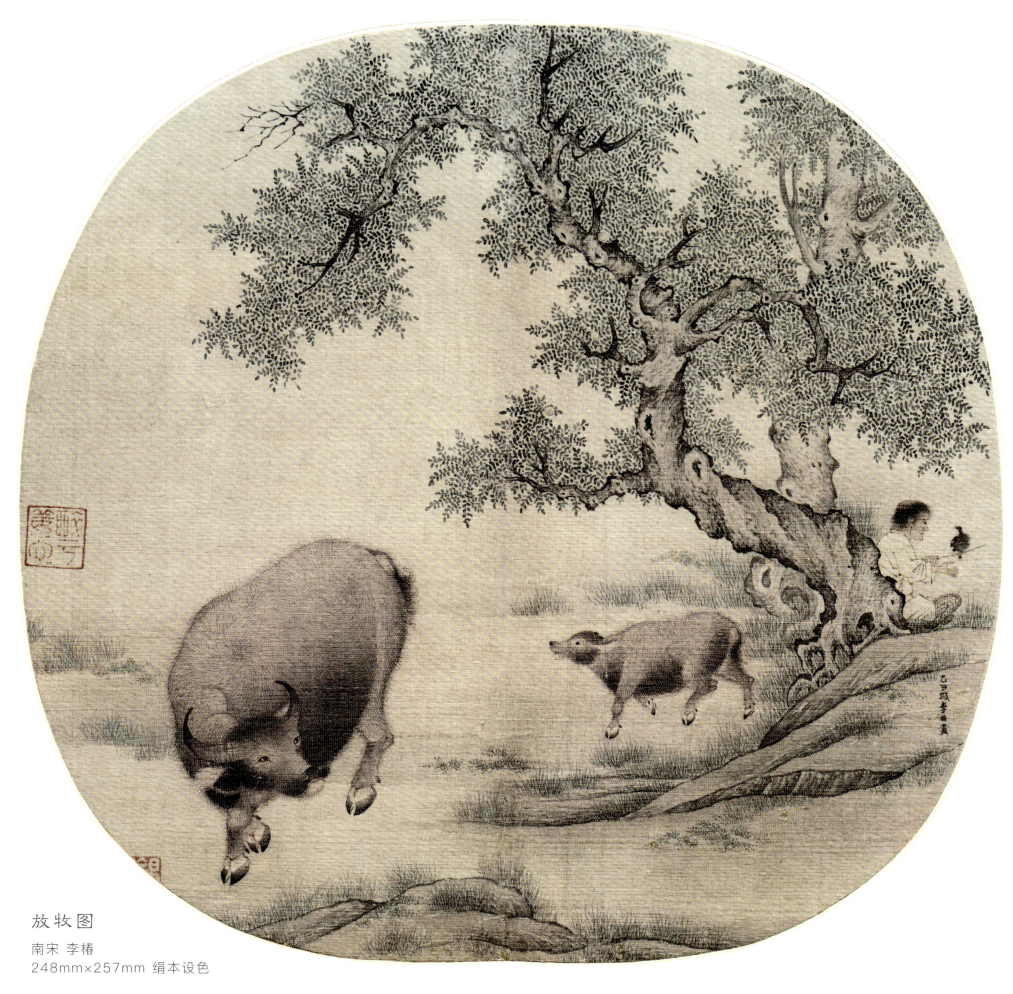

放牧图

南宋 李椿
248mm×257mm 绢本设色

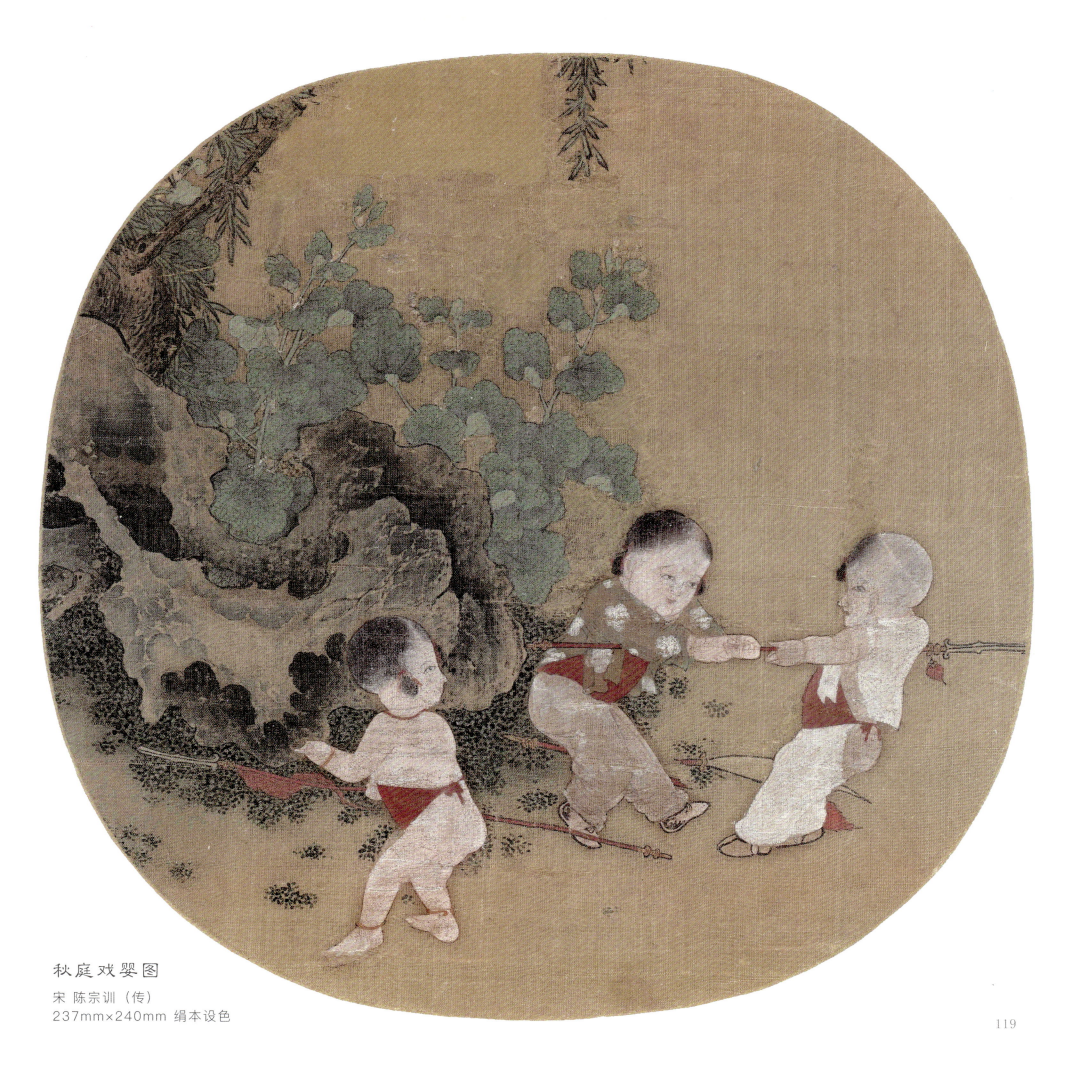

秋庭戏婴图
宋 陈宗训（传）
237mm×240mm 绢本设色

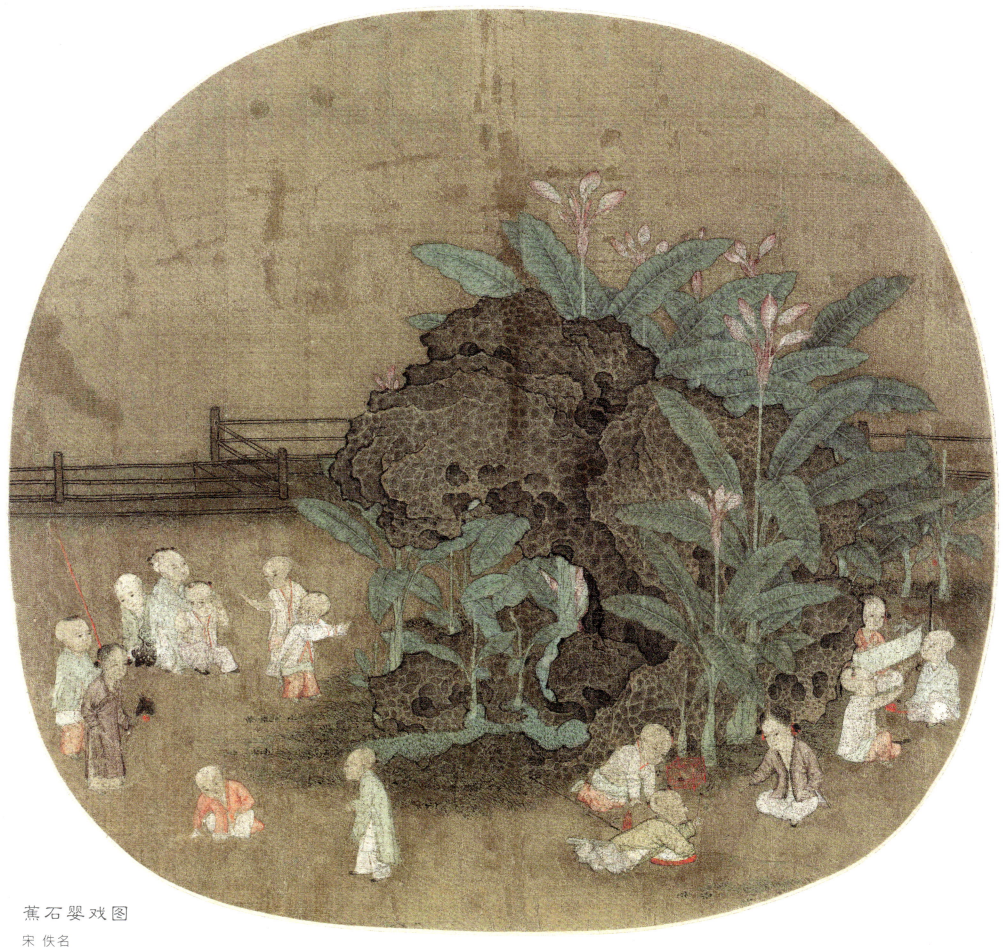

蕉石婴戏图

宋 佚名

231mm×245mm 绢本设色

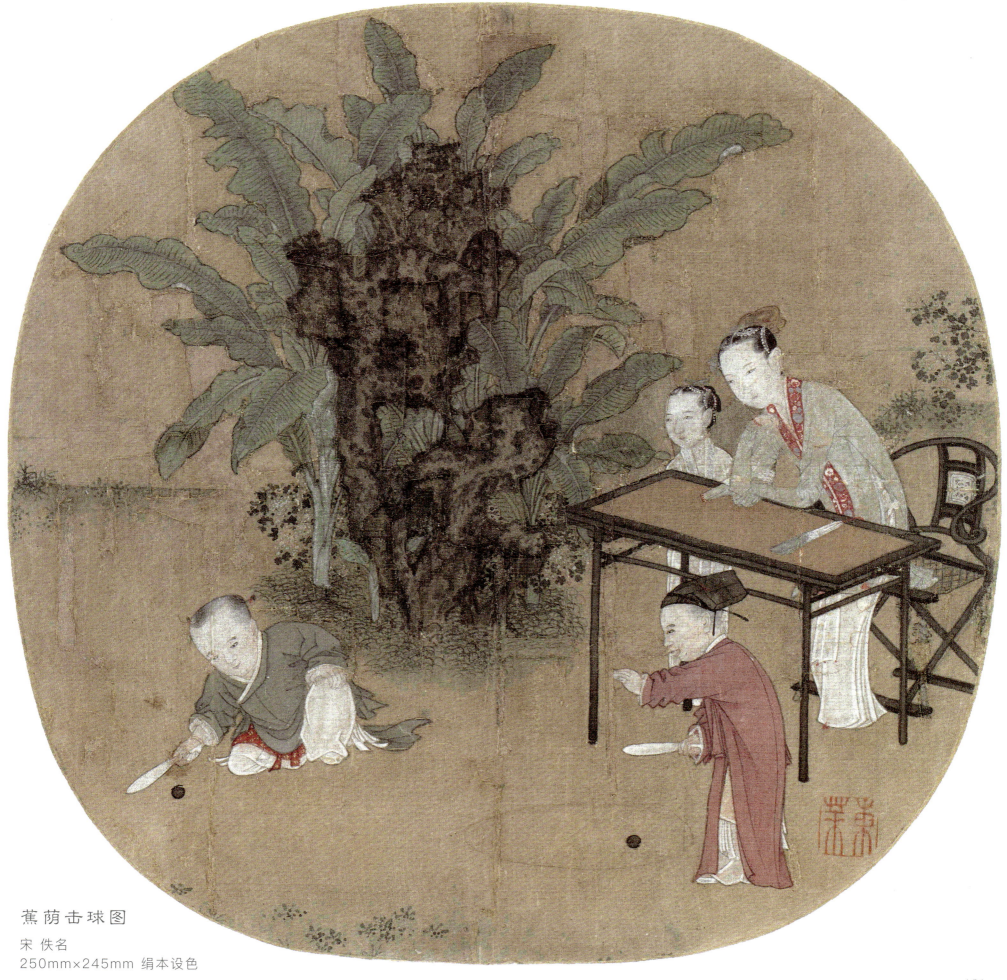

蕉荫击球图
宋 佚名
250mm×245mm 绢本设色

仿周昉戏婴图卷

宋 佚名
305mm×486mm
绢本设色

宋画除了本身具有无可比拟的艺术价值外，还可以帮助我们了解宋代的社会人文风俗。比方说，从宋代的人物画中，我们就能对宋代女性的着装习惯产生一个非常直观的印象。宋代理学兴起，给女性的思想套上了枷锁，于是她们的服装也像粽子一样裹得严严实实，这是一些人惯常的思维。但从许许多多传世的宋画中，我们可以发现这似乎是一个由刻板印象导致的偏见。从那些描绘道仙、后宫嫔妃、仕女以及市井劳动女性的画作中，我们发现许多女性会将颈部全部暴露出来，有些甚至会穿着低胸装，微微露出胸部，如武宗元的《朝元仙仗图卷》、刘松年的《茗园赌市图》、梁楷的《八高僧故事图卷》及《蚕织图卷》中的女性形象。

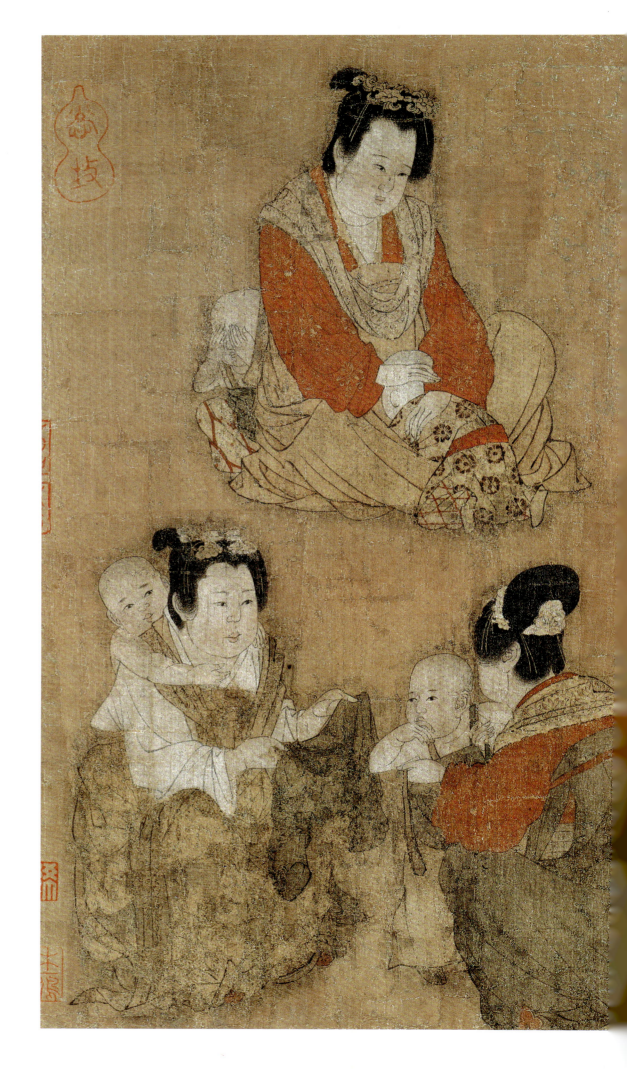

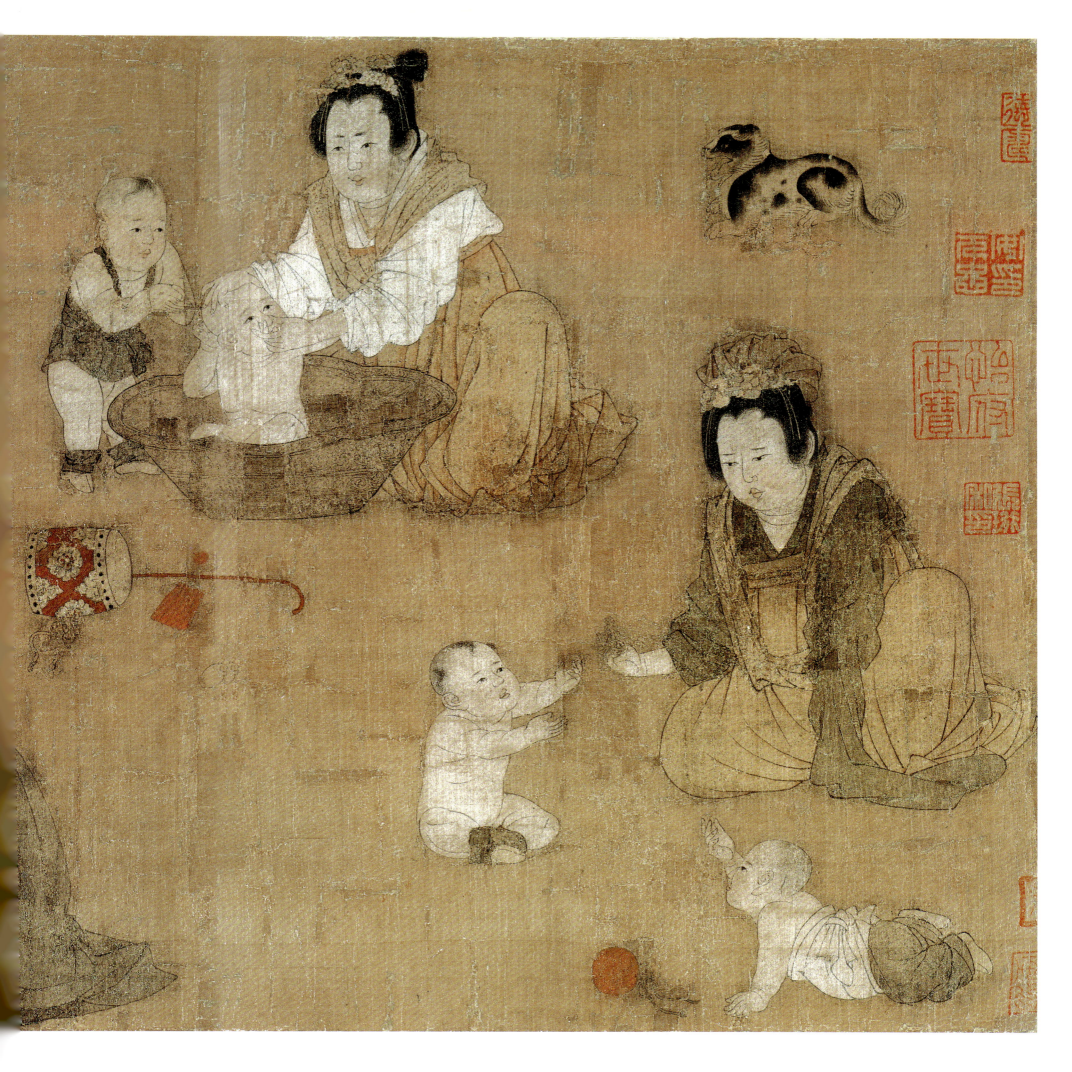

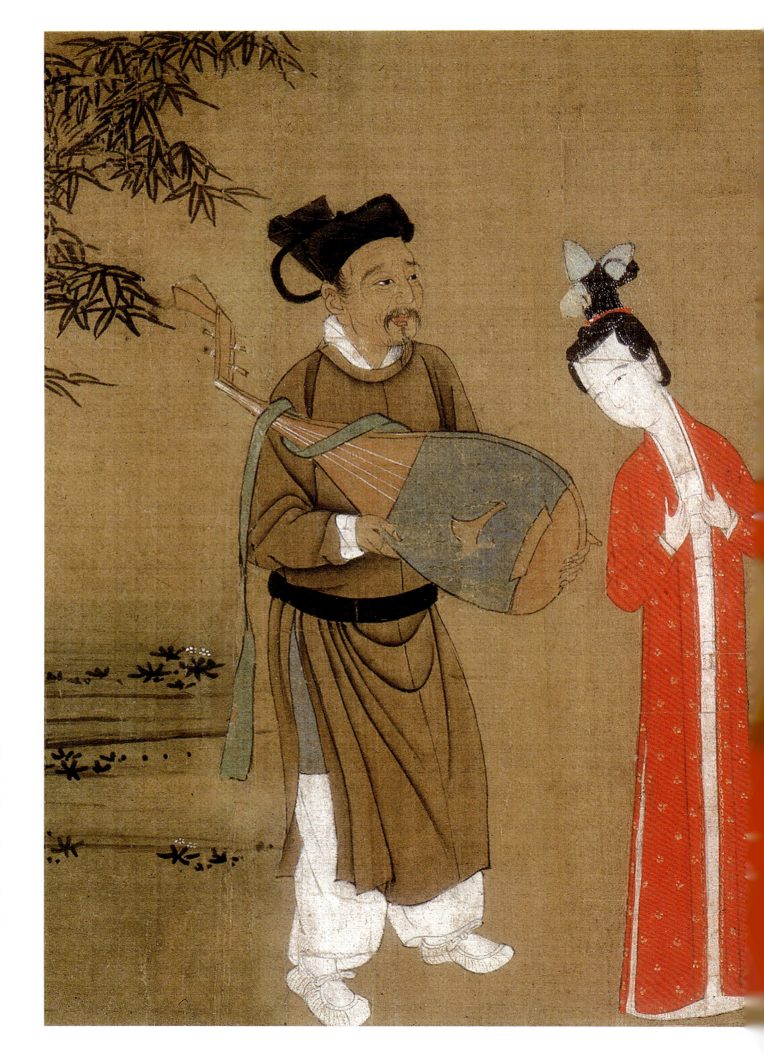

歌乐图卷（局部）

南宋 佚名
255mm×1587mm
绢本设色

此卷描绘的是南宋宫廷演奏前的排练场景。画面中女伎、乐官和女童穿着的均是南宋时期的典型服饰，他们手持笛、鼓、排箫、琵琶等多种乐器，在庭院中排列开。画面的右侧有一棵棕榈树，画家用淡墨晕染树干，树叶为石绿色，用双钩法画成；地面上点缀着星星点点的小花，小草用没骨写意法画出。

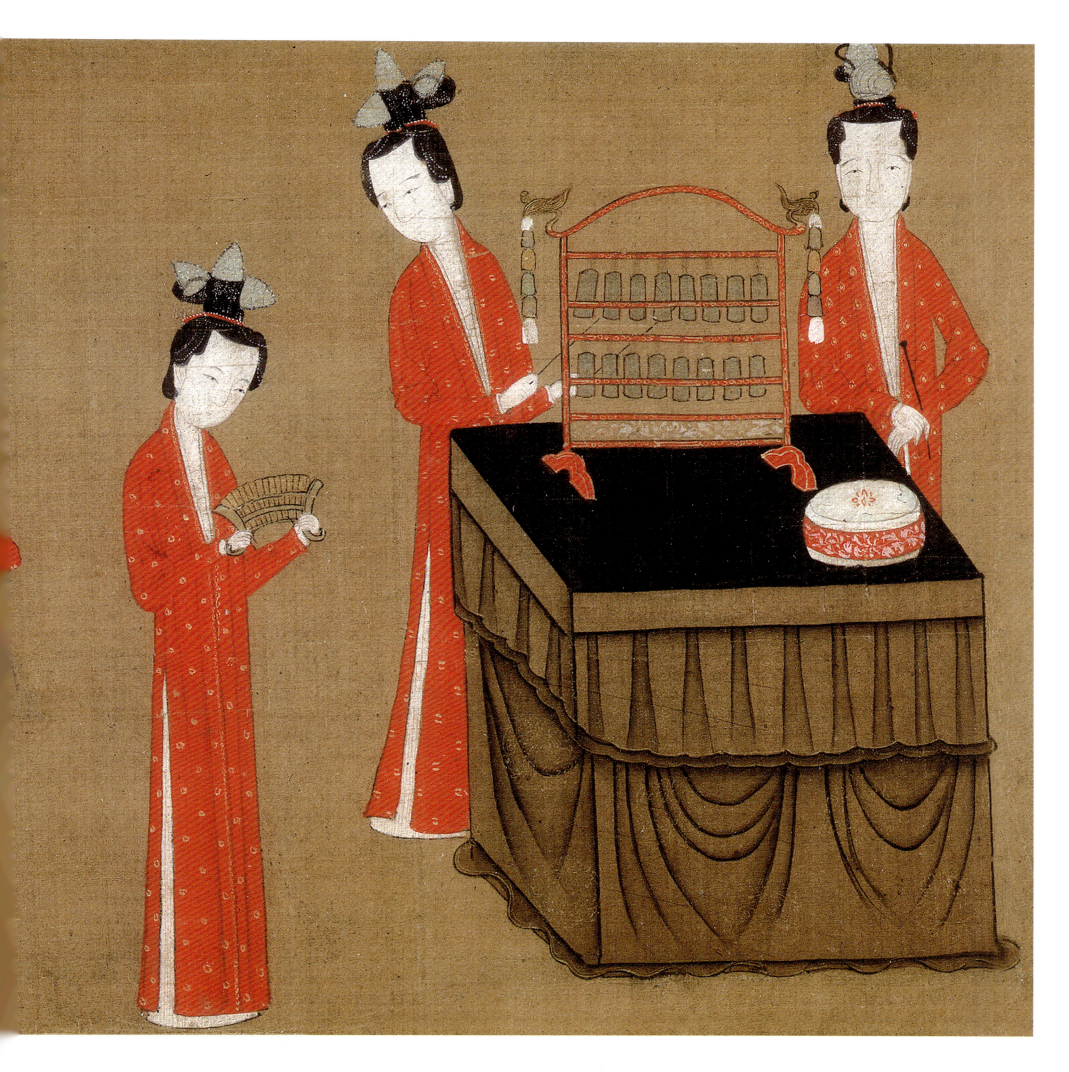

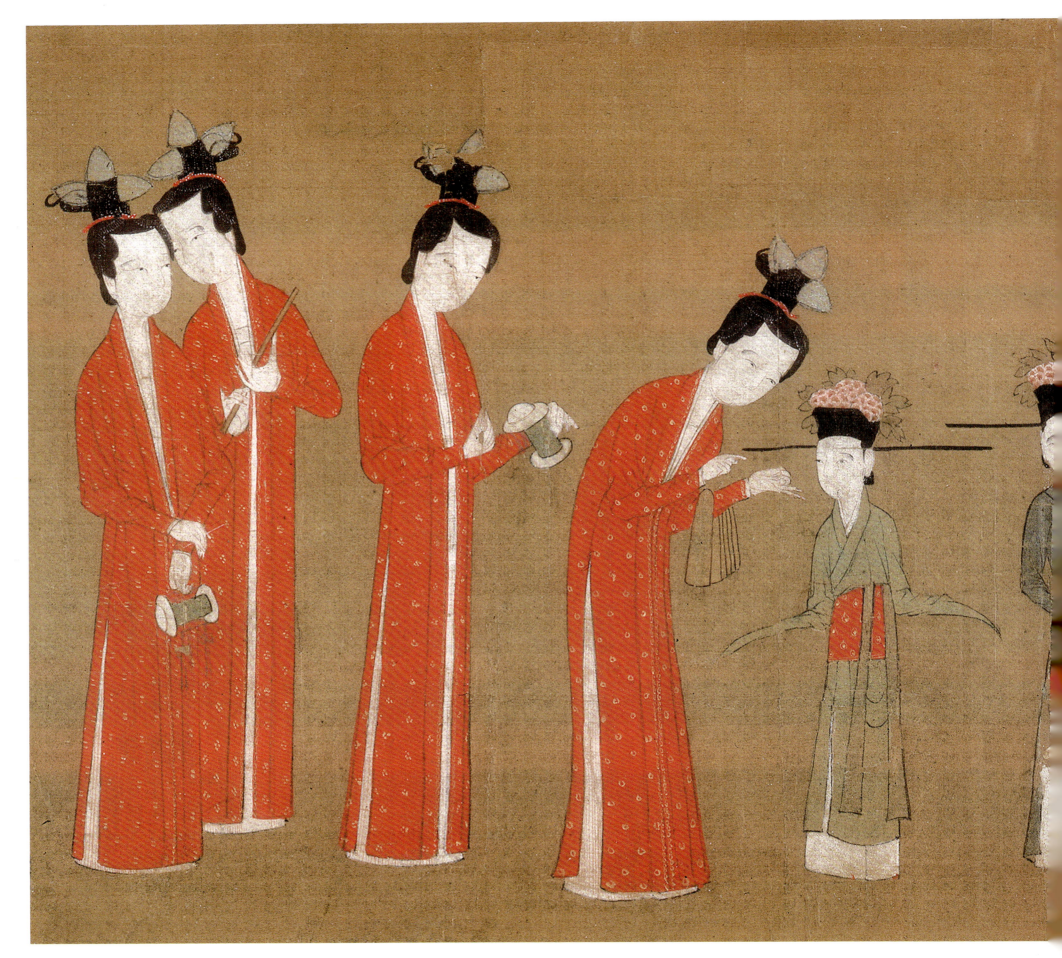

歌乐图卷（局部） 南宋 佚名 255mm×1587mm 绢本设色

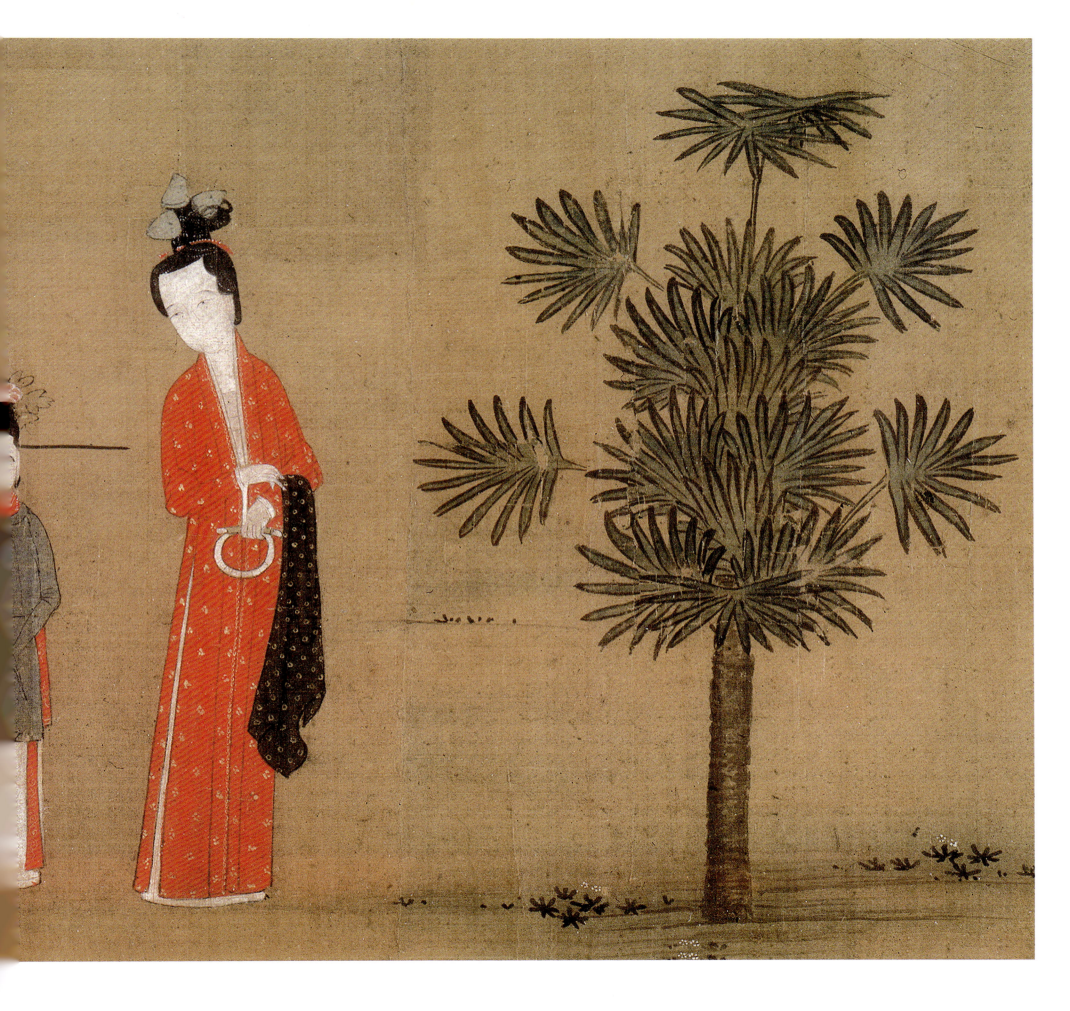

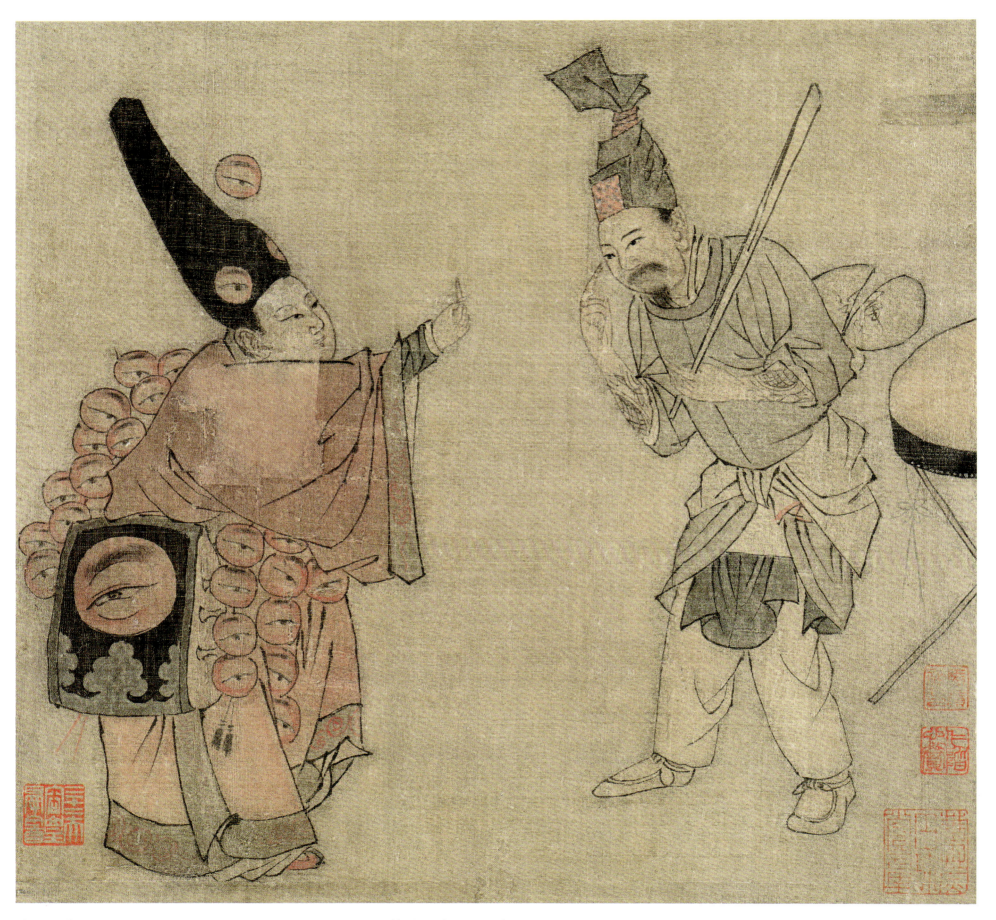

杂剧卖眼药
南宋 佚名 238mm×245mm 绢本设色

杂剧打花鼓（右图）
南宋 佚名 240mm×243mm 绢本设色

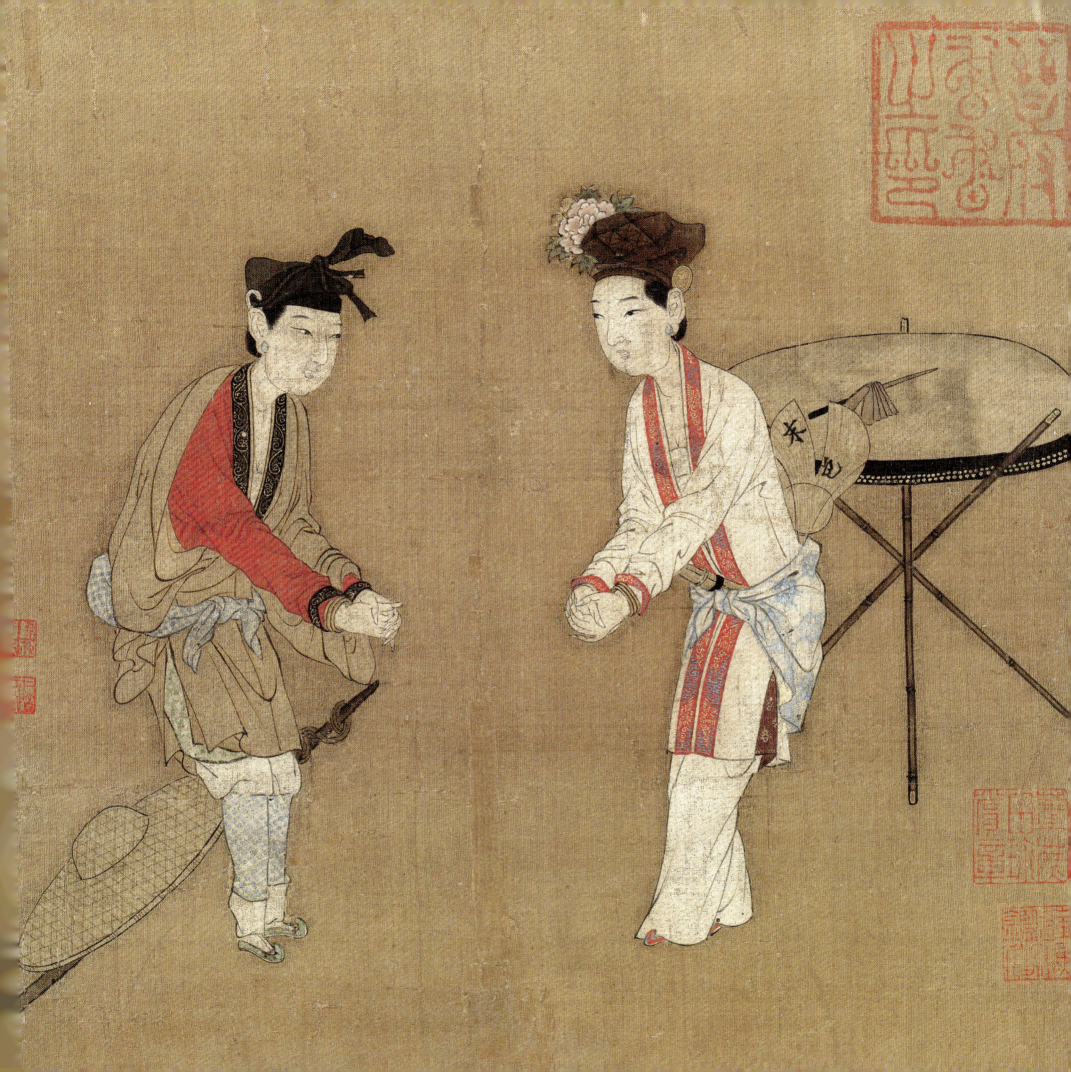

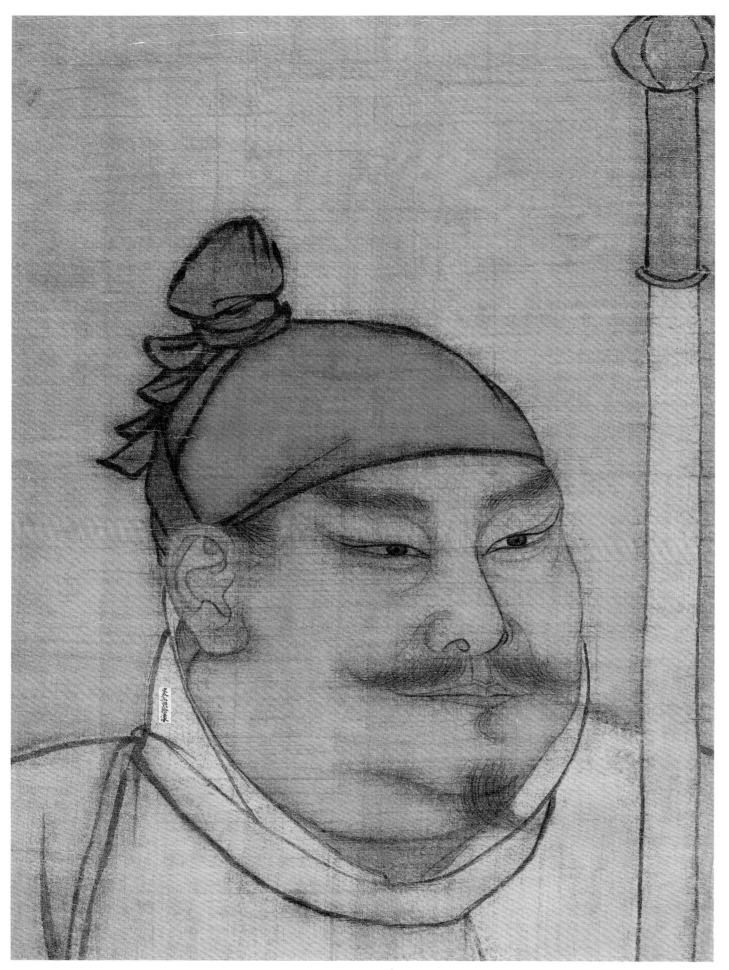

太祖半身像

宋 佚名
510mm×386mm
绢本设色

宋太祖坐像（右图）

宋 佚名
1910mm×1697mm
绢本设色

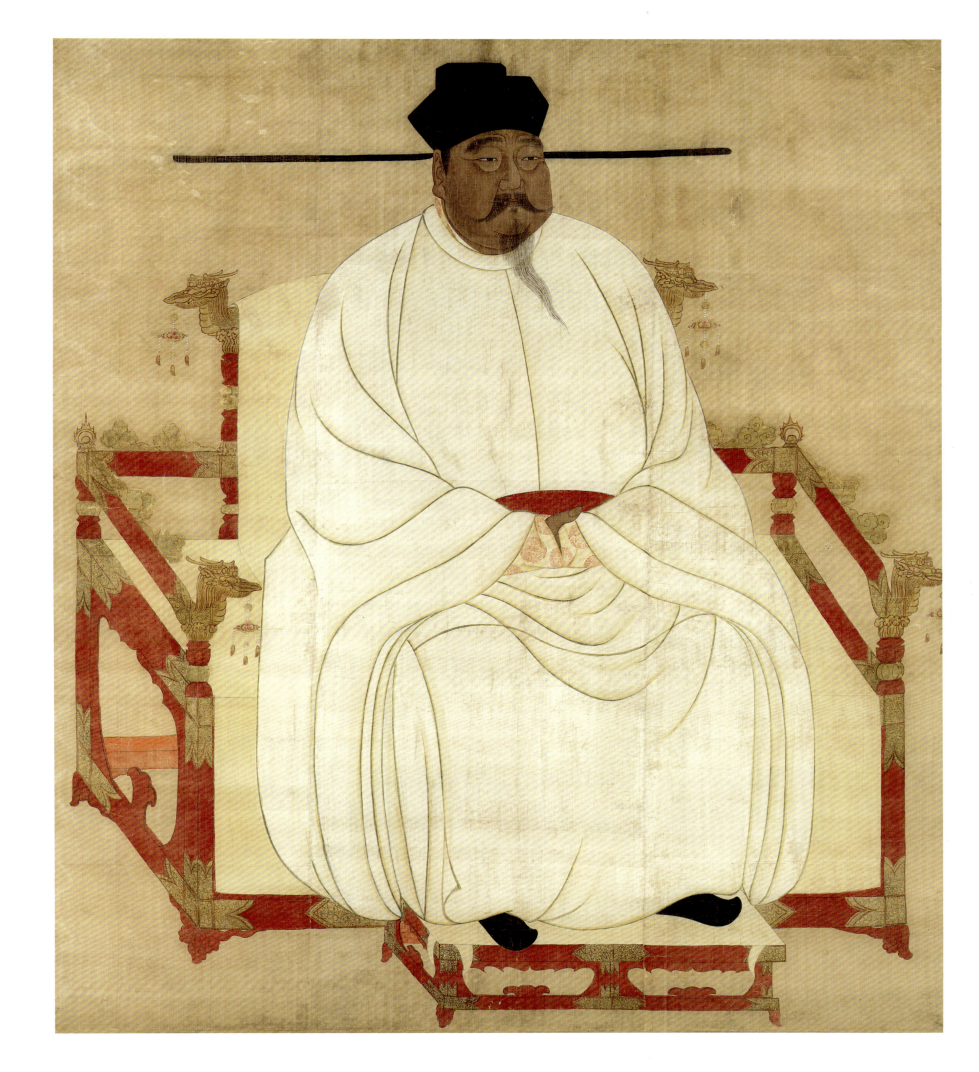

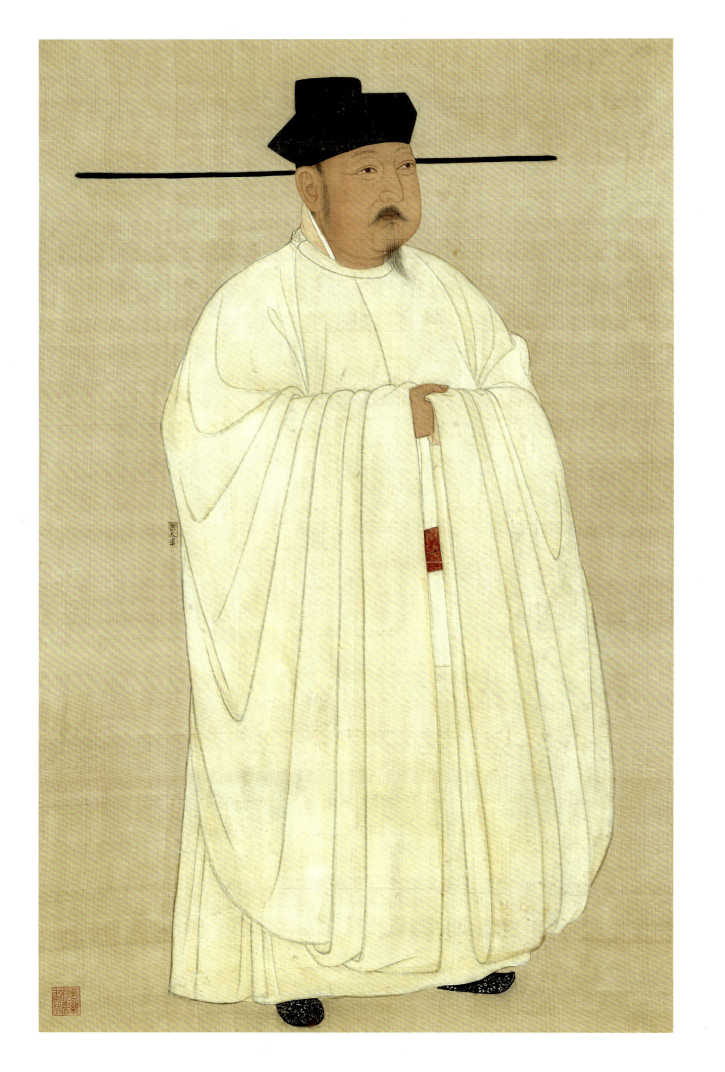

宋太宗立像

宋 佚名
745mm×474mm
绢本设色

历代帝王都有画像传世，太宗也不例外。但这是古代的"标准像"，与其本来面貌是不可混为一谈的。

太宗生于己亥年，属猪，有趣的是其兄太祖，生于丁亥年，也属猪。宫廷画师苏汉臣曾在《宋太祖蹴鞠图》中描绘了两人踢球的情形，从中可以看到，太祖和太宗都是宽宽的脸庞，肥胖的身材，个头看起来都不太高。所不同的是，太宗面呈现暗红色，而太祖面呈黑色。

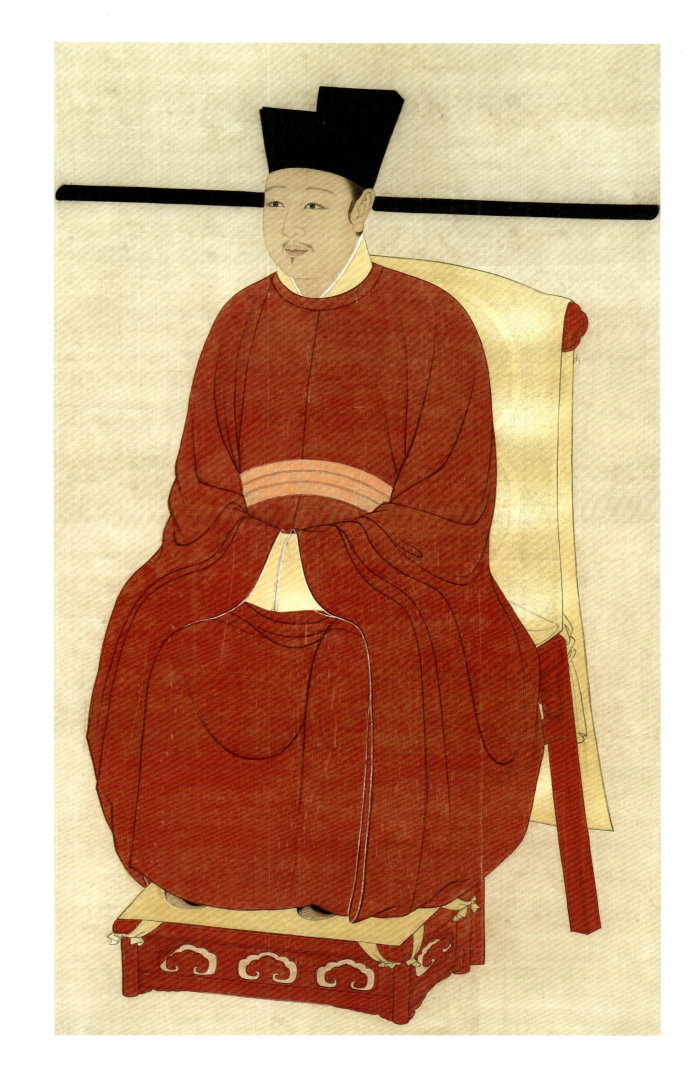

宋徽宗坐像

宋 佚名
1882mm×1067mm
绢本设色

　　宋徽宗虽不擅长处理政治事务，却极富艺术天分，无论诗书画皆擅长，可以说是一位"风流天子"。

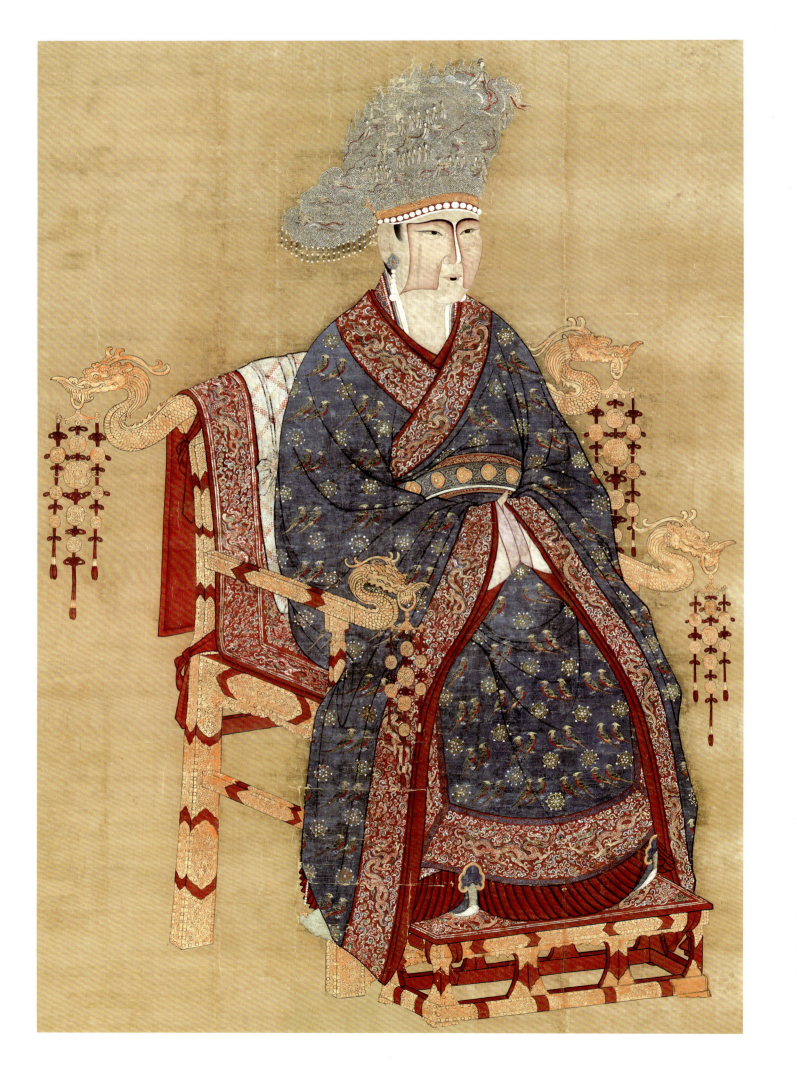

宋真宗后坐像

宋 佚名
1770mm×1208mm
绢本设色

宋真宗后本名刘娥，画中她面罩绛纱，头戴九龙花钗冠，梳两博鬓发式，身着翟服，显得雍容华贵。此时的肖像画已经非常注重写实，金银配饰和衣纹图案都描绘得栩栩如生。

宋徽宗后坐像

宋 佚名
1863mm×1052mm
绢本设色

　　郑氏是宋徽宗赵佶的第二任皇后，她是由才人晋升为皇后的。郑氏为人贤德端正，郑氏册封皇后，照惯例要定制新衣，郑氏却对宋徽宗说，如今国库吃紧，制作凤冠服饰颇为浪费，所以只需改造旧衣即可。又乞求宋徽宗免去自己出行时的仪仗队，宋徽宗都答应了她的请求。虽然自己身为皇后，但郑氏决不允许家人干预国家政事。

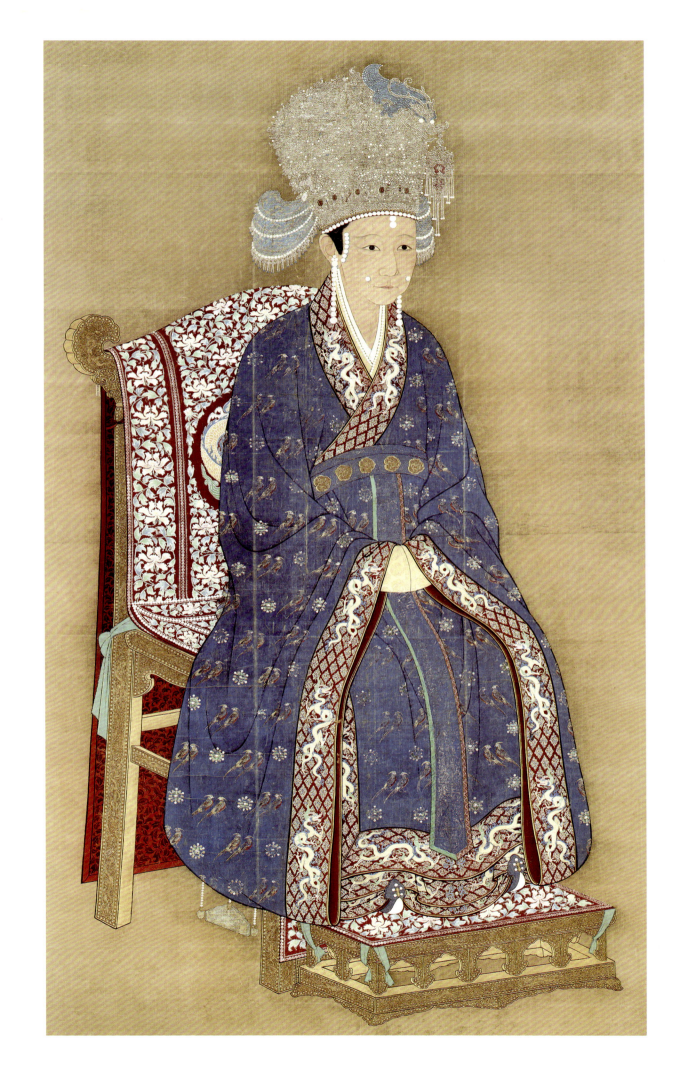

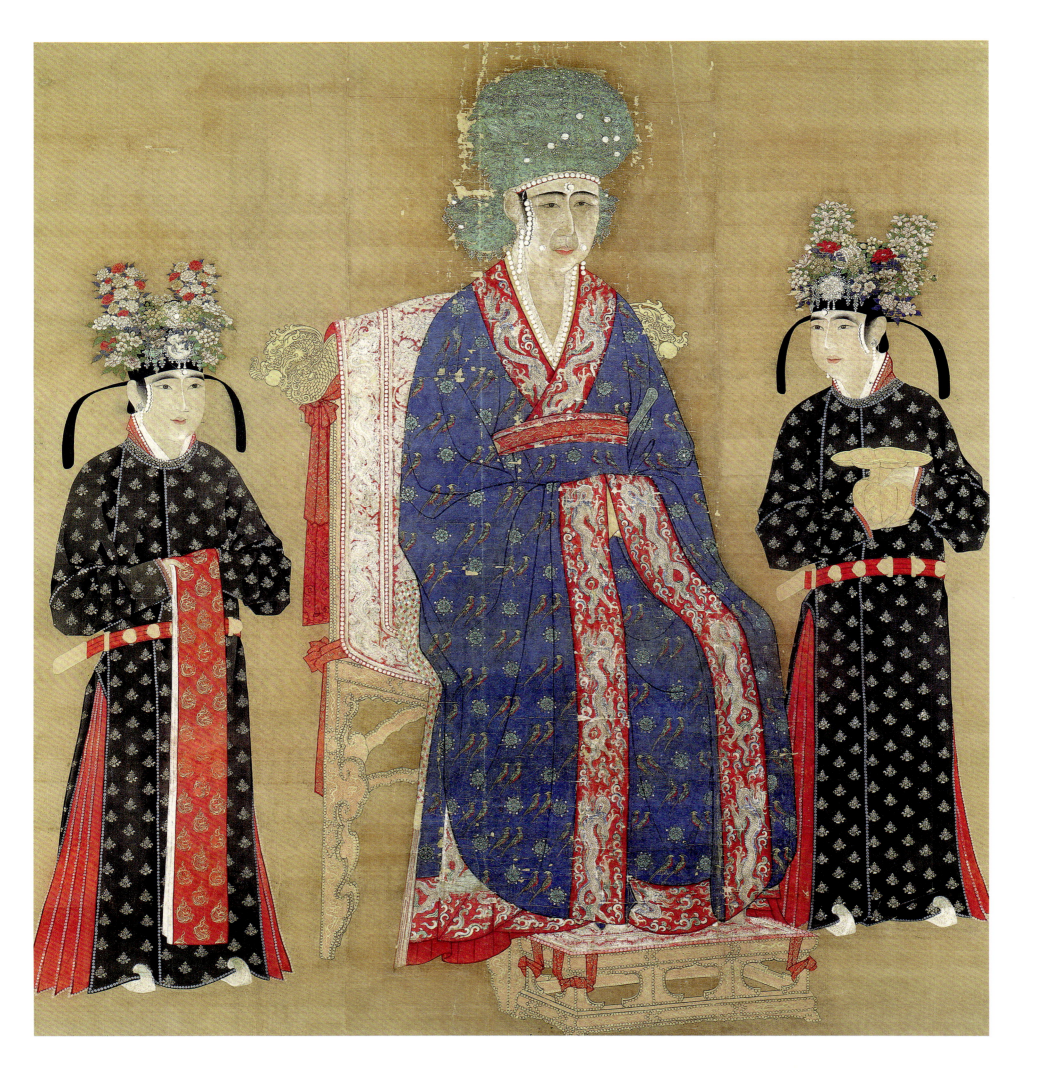

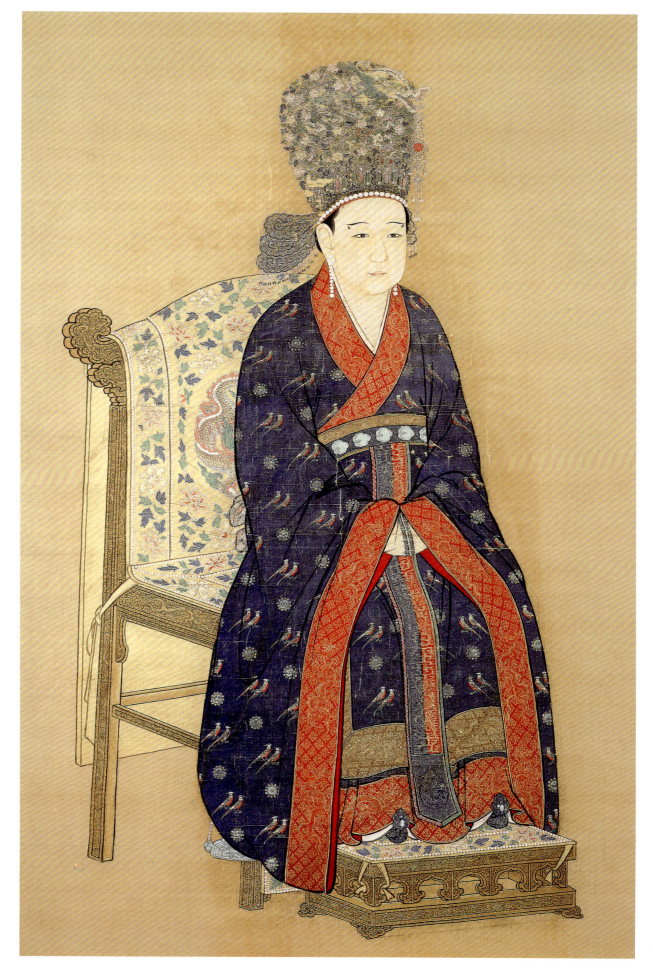

宋仁宗后坐像（左图）

宋 佚名
1721mm×1653mm
绢本设色

宋宁宗后坐像

宋 佚名
1895mm×1002mm
绢本设色

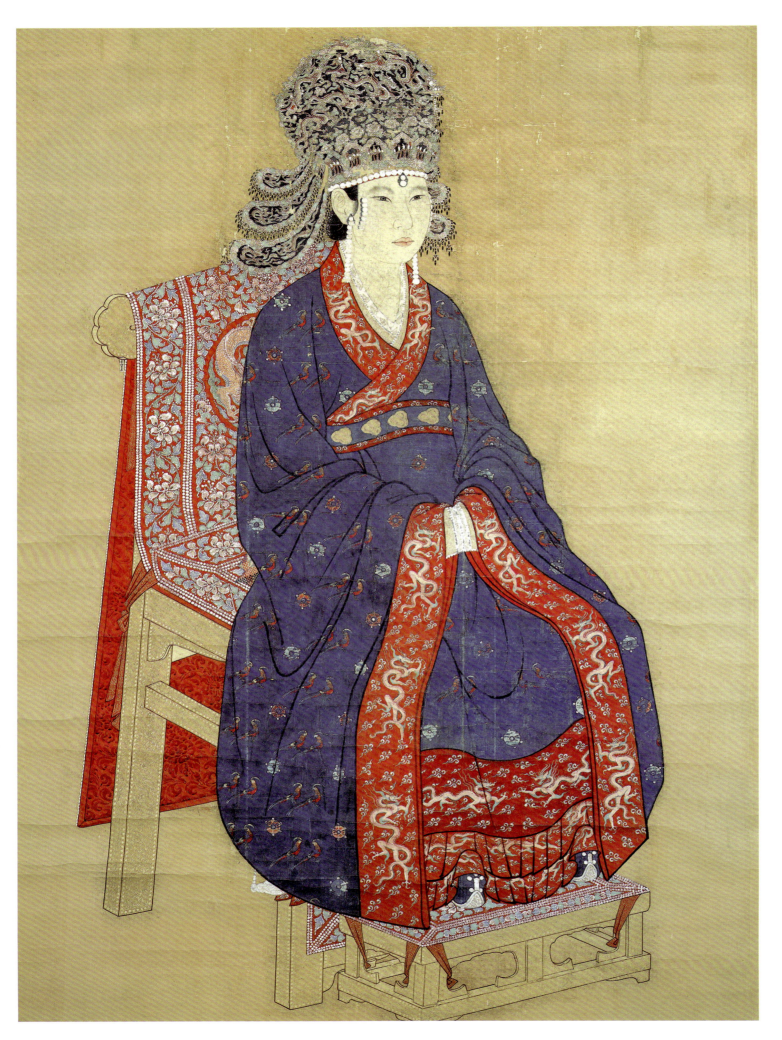

宋神宗后坐像

宋 佚名
1747mm×1167mm
绢本设色

睢阳五老图之冯平像
（右图）

宋 佚名
399mm×327mm
绢本设色

駕部郎中致仕馮平八十七歲

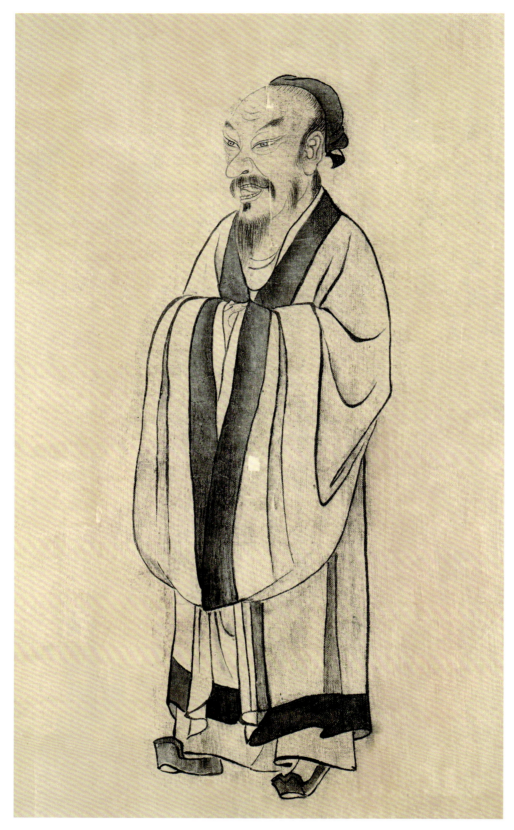

八相图之周公旦

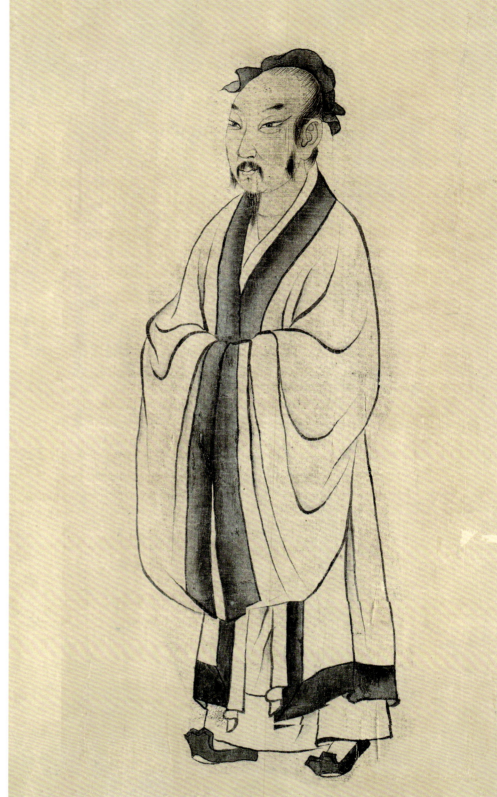

八相图之张良

八相图

宋 佚名
365mm×2462mm 绢本设色

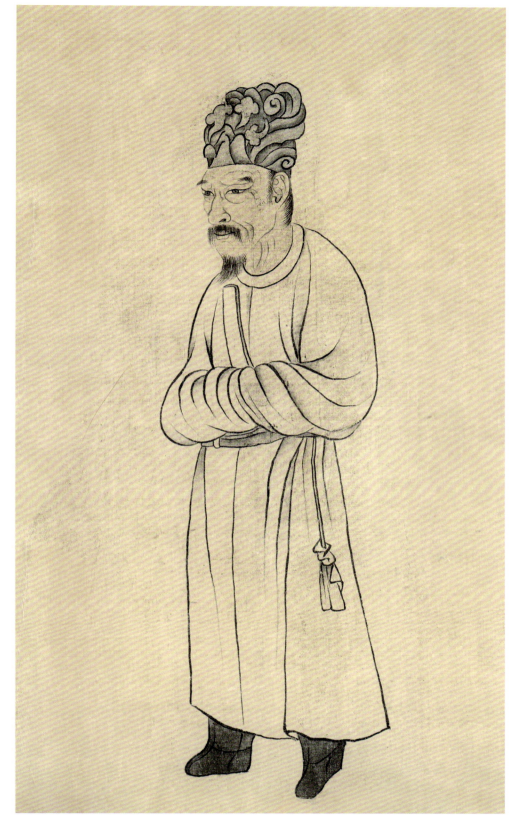
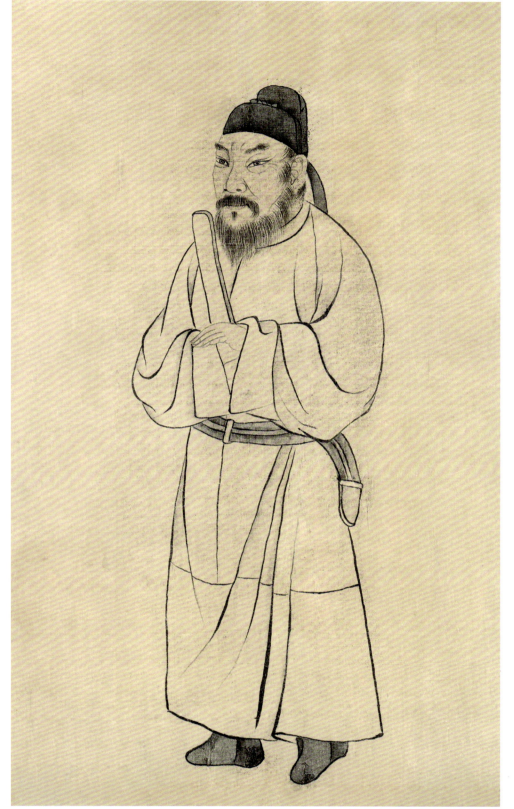

八相图之魏徵　　　　　　　　　　　　　　八相图之狄仁杰

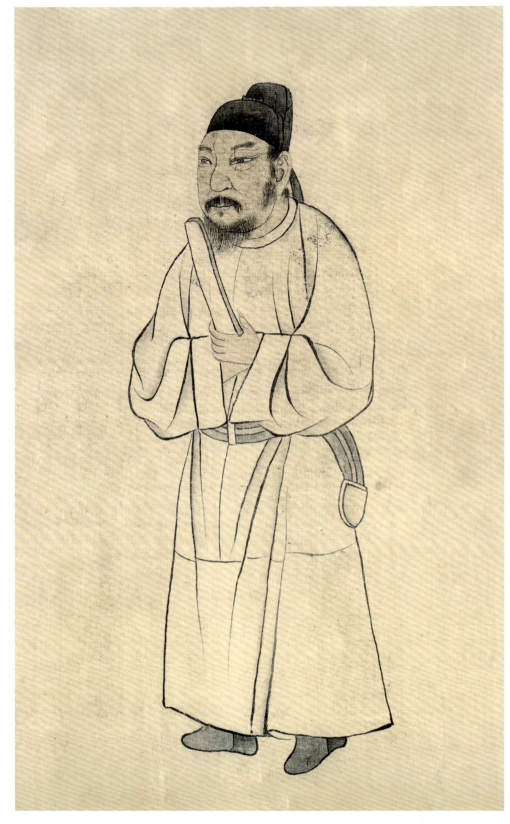

八相图之郭子仪

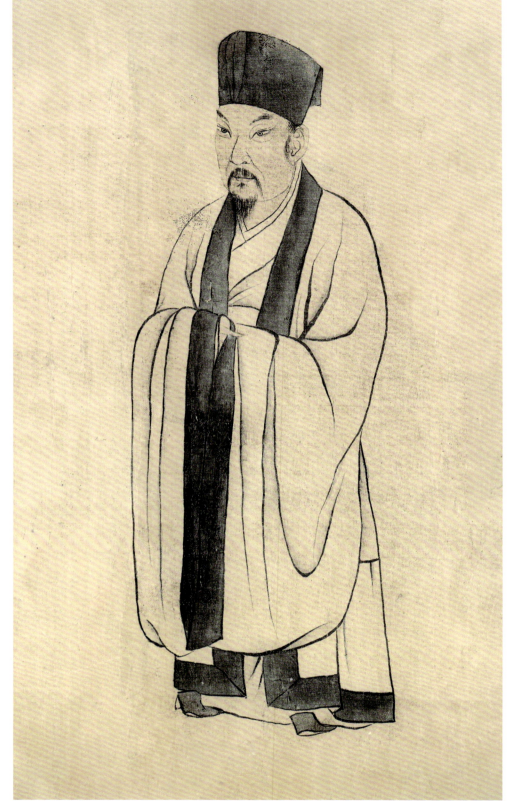

八相图之韩琦

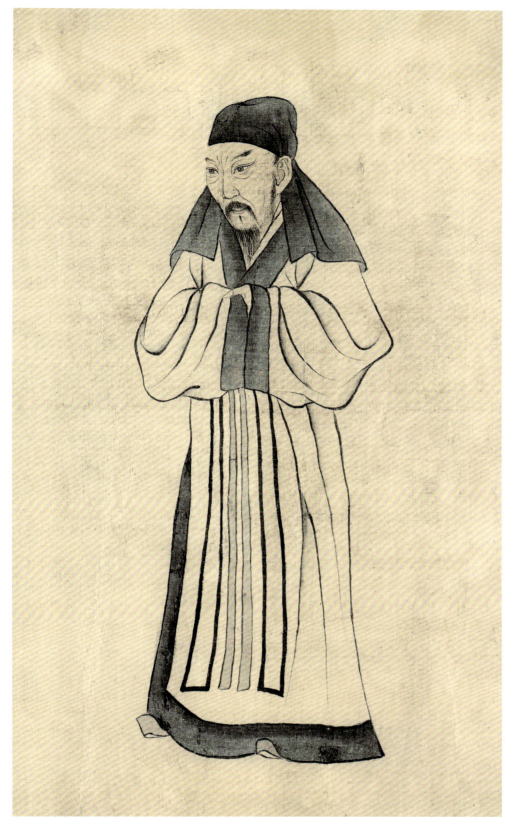

八相图之司马光

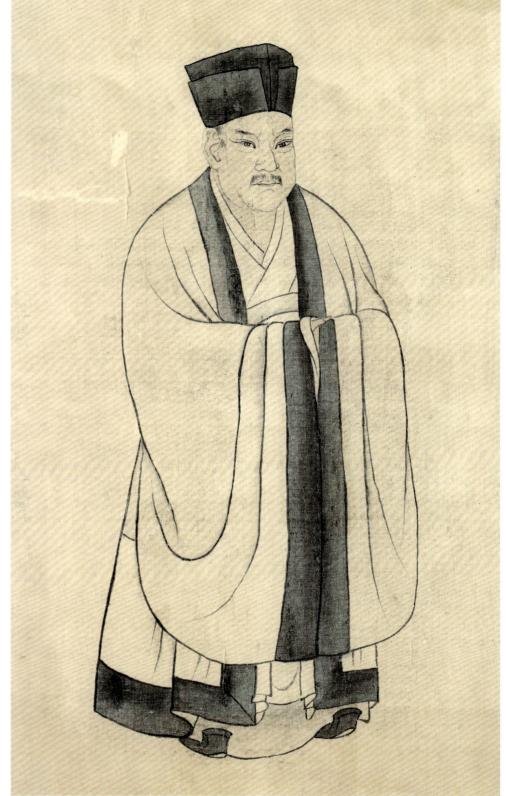

八相图之周必大（或秦桧）

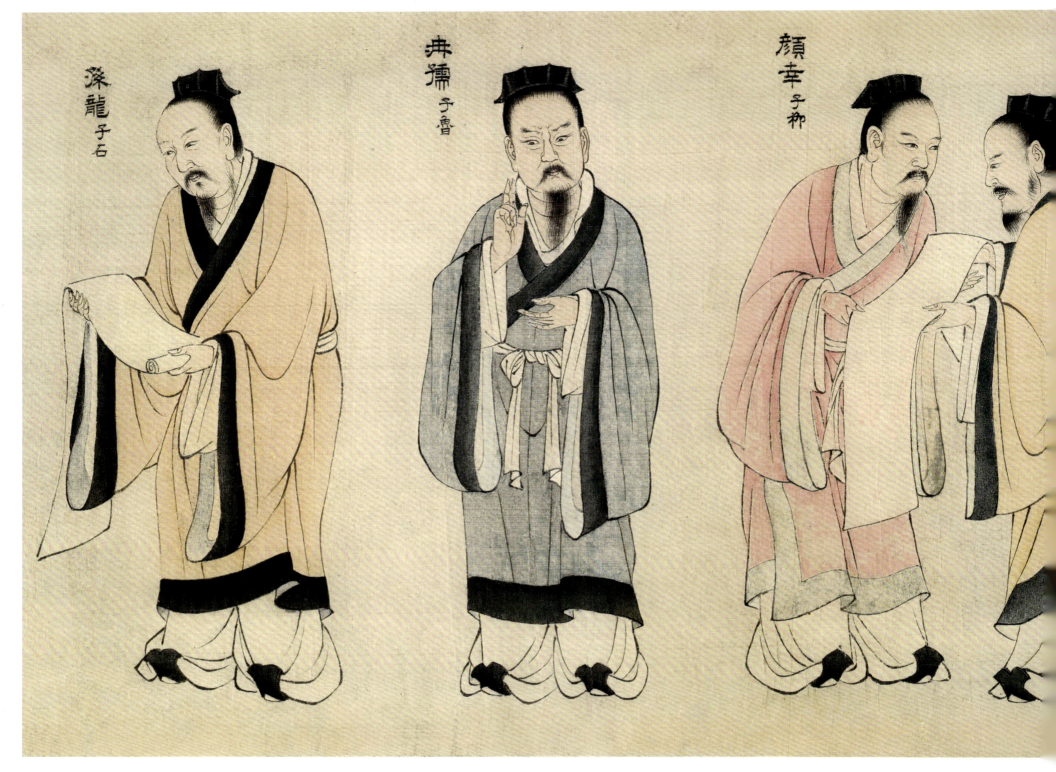

孙龙 – 子石　　　　冉孺 – 子鲁　　　　颜幸 – 子柳

孔子弟子像

宋 佚名
330mm×4645mm 绢本设色

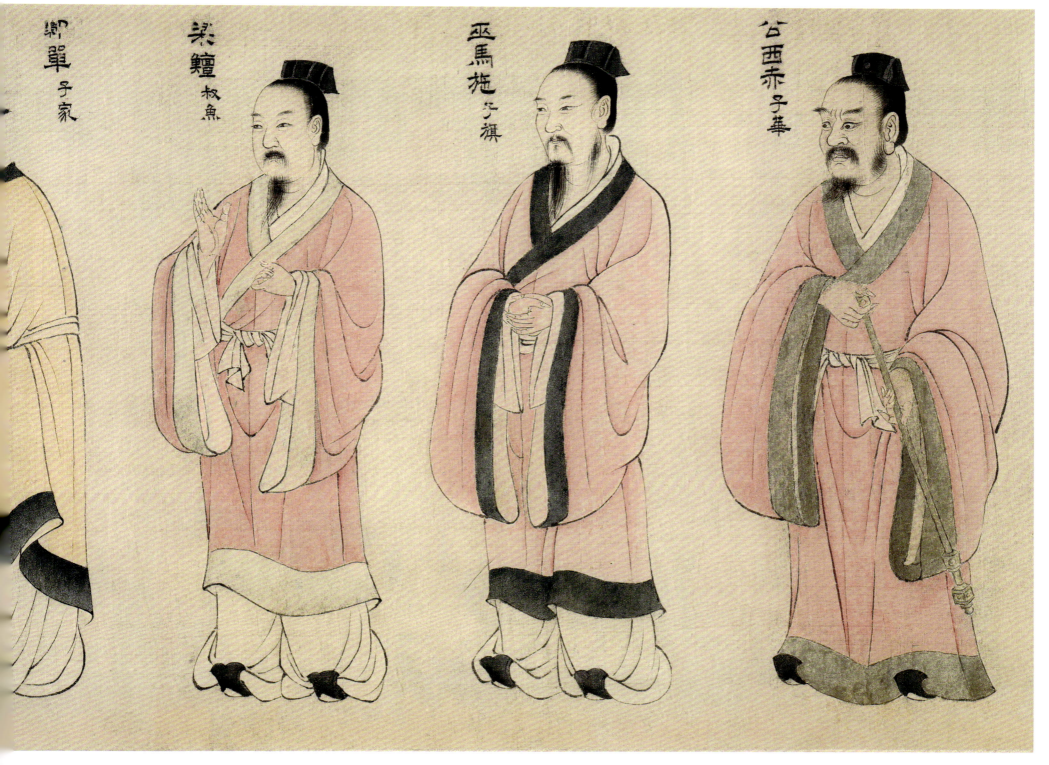

郳单 – 子家　　梁鳣 – 叔鱼　　巫马施 – 子旗　　公西赤 – 子华

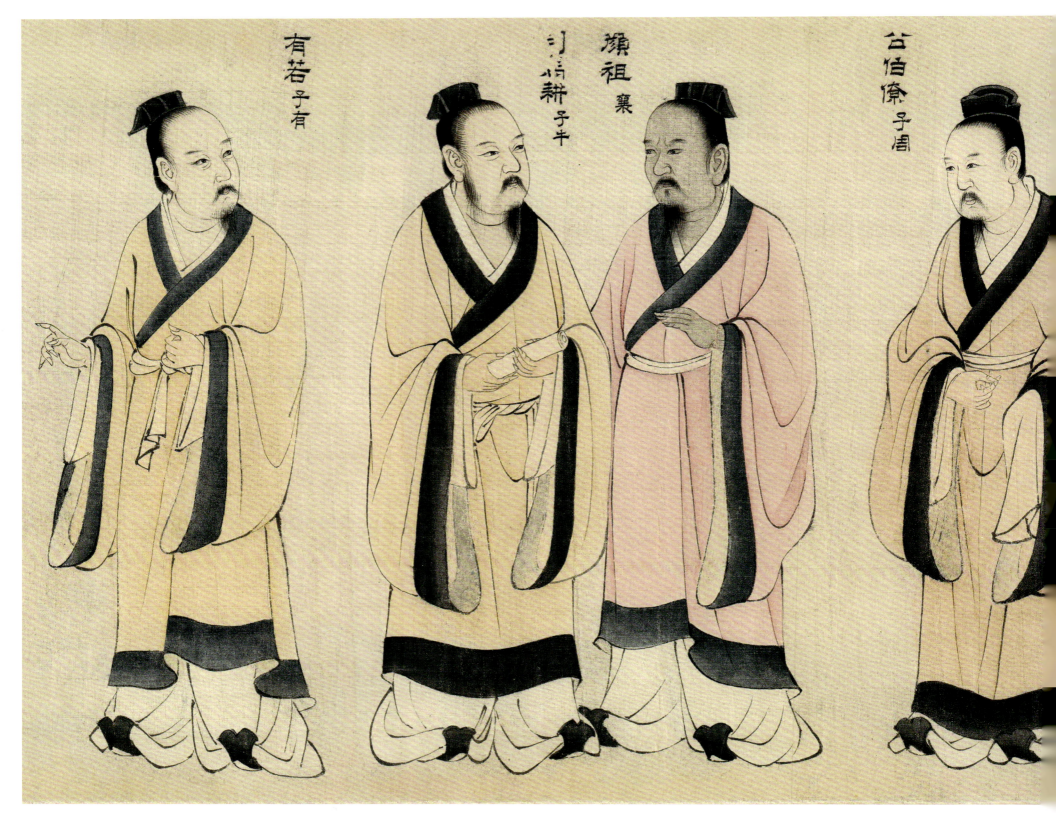

有若 – 子有　　　　司马耕 – 子牛　　　　颜祖 – 襄　　　　公伯僚 – 子周

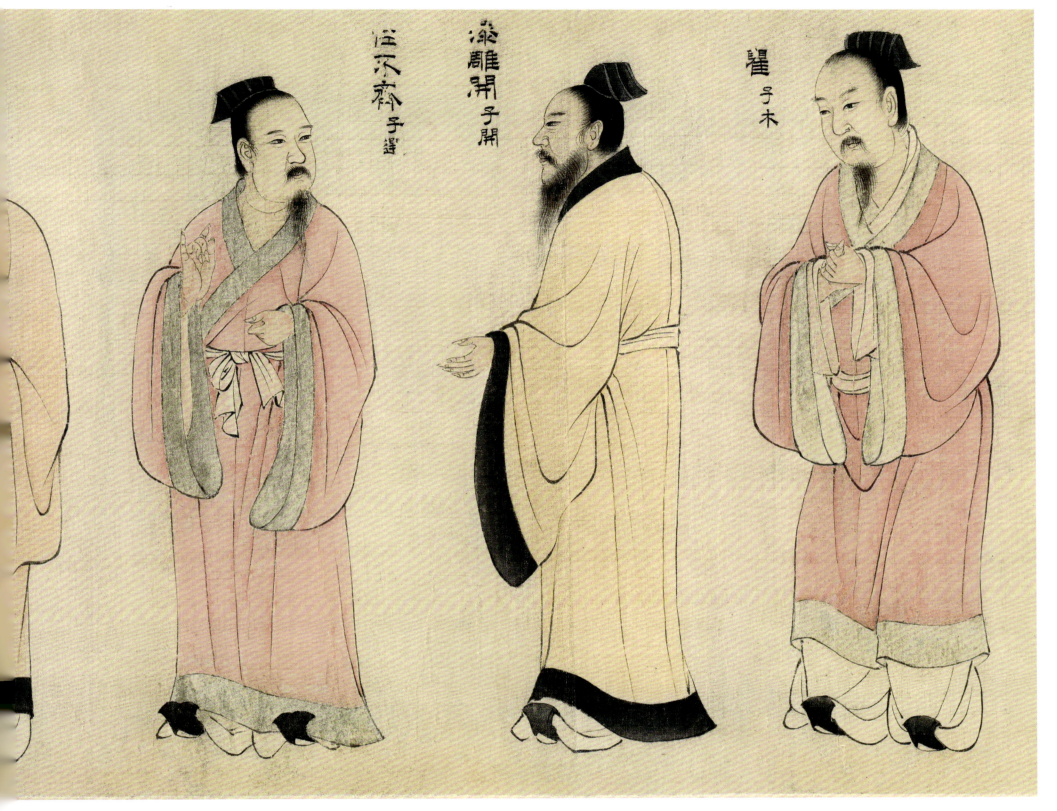

任不齐 – 子选　　　漆雕开 – 子开　　　商瞿 – 子木

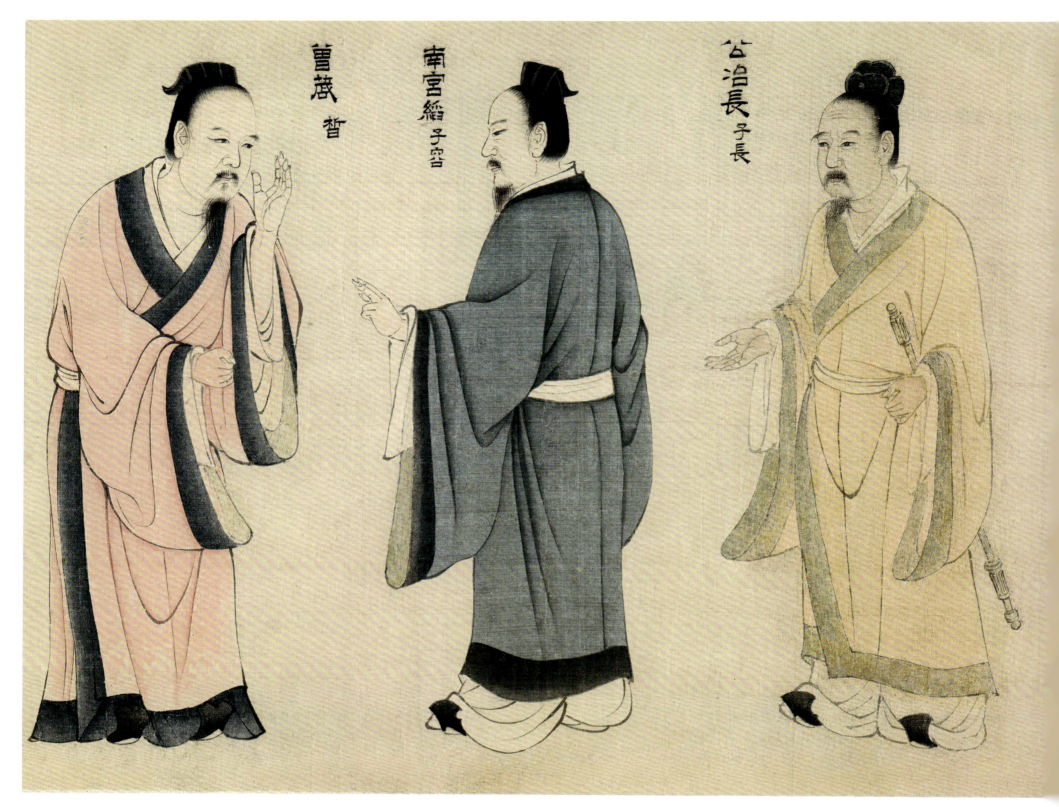

曾点 – 晳　　　　　南宮縚 – 子容　　　　　公冶长 – 子长

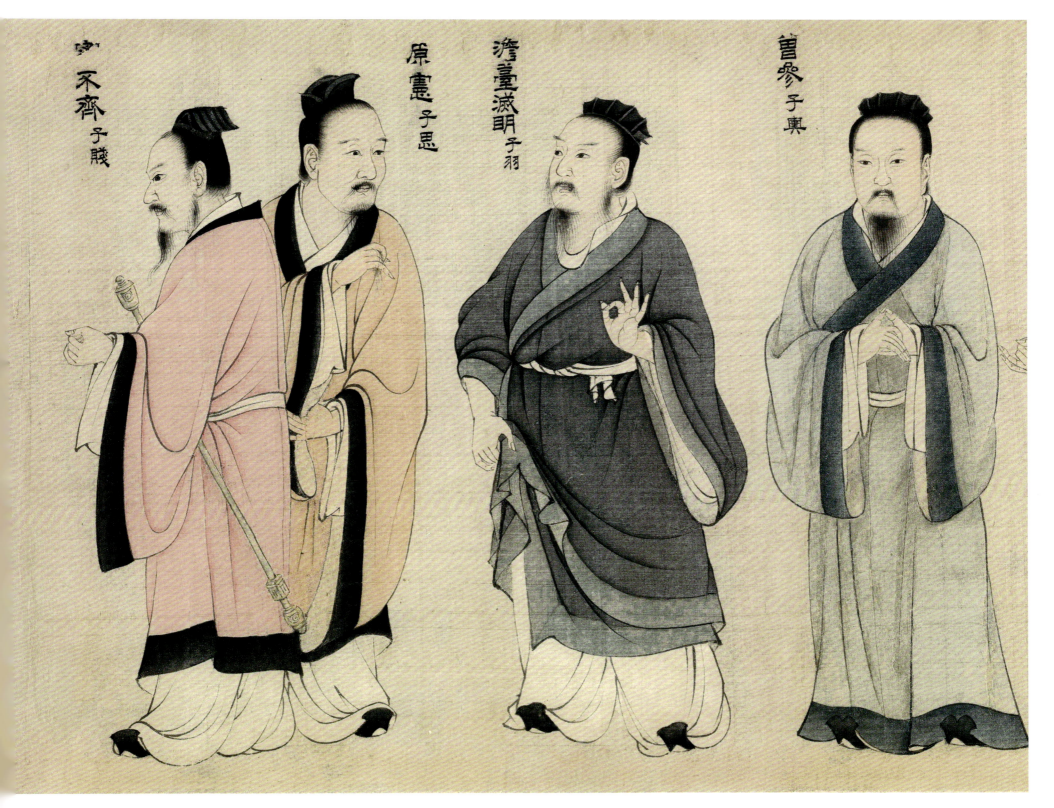

宓不齐 – 子贱　　　原宪 – 子思　　　澹台灭明 – 子羽　　　曾参 – 子舆

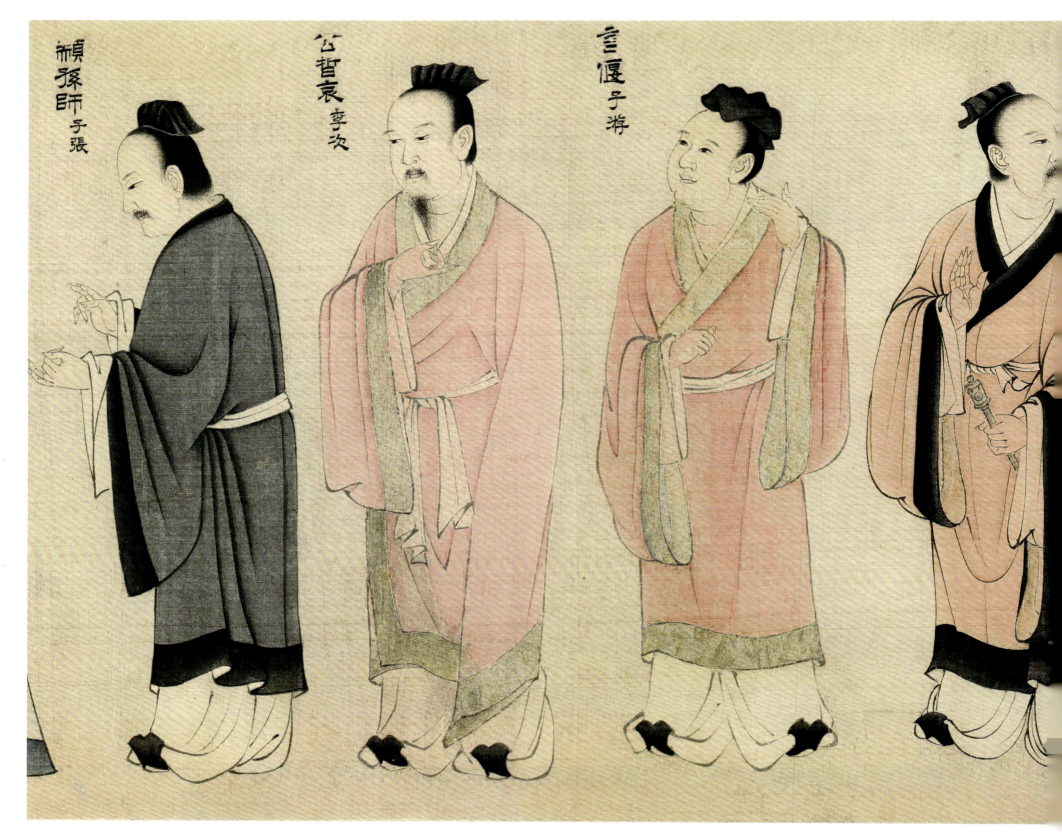

颛孙师 – 子张　　　　公皙哀 – 季次　　　　言偃 – 子游　　　　端木赐 – 子贡

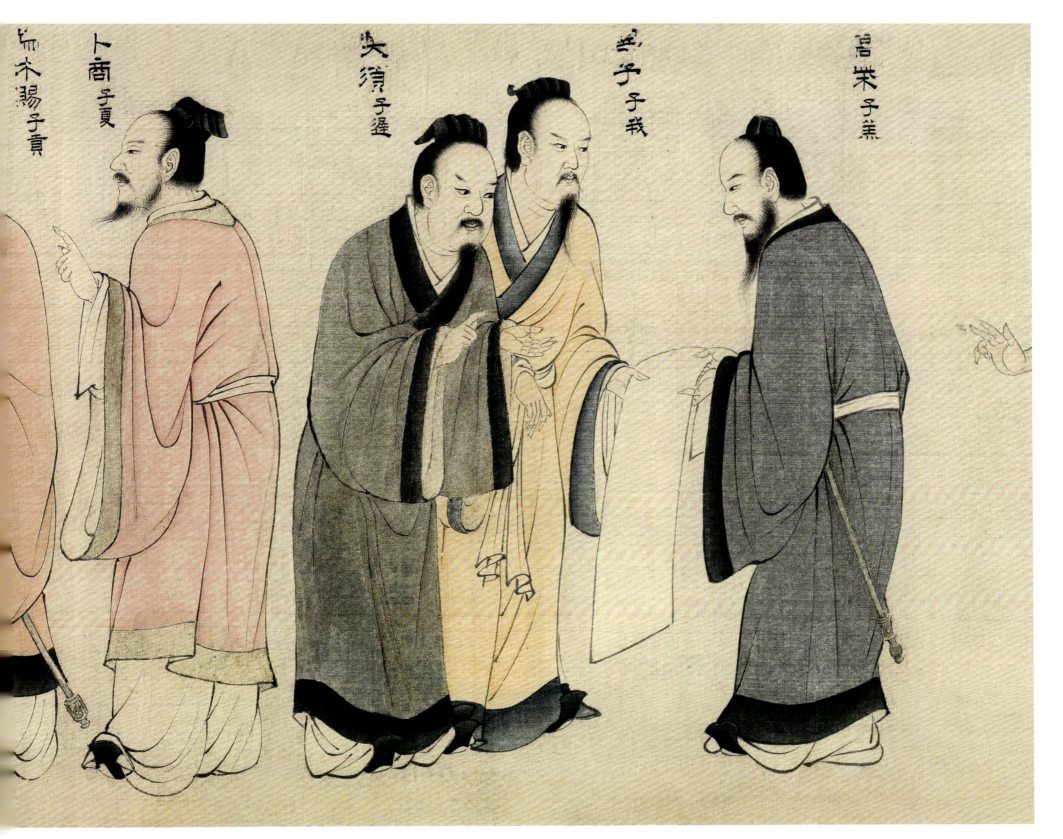

卜商 – 子夏　　　樊须 – 子迟　　宰予 – 子我　　　高柴 – 子羔

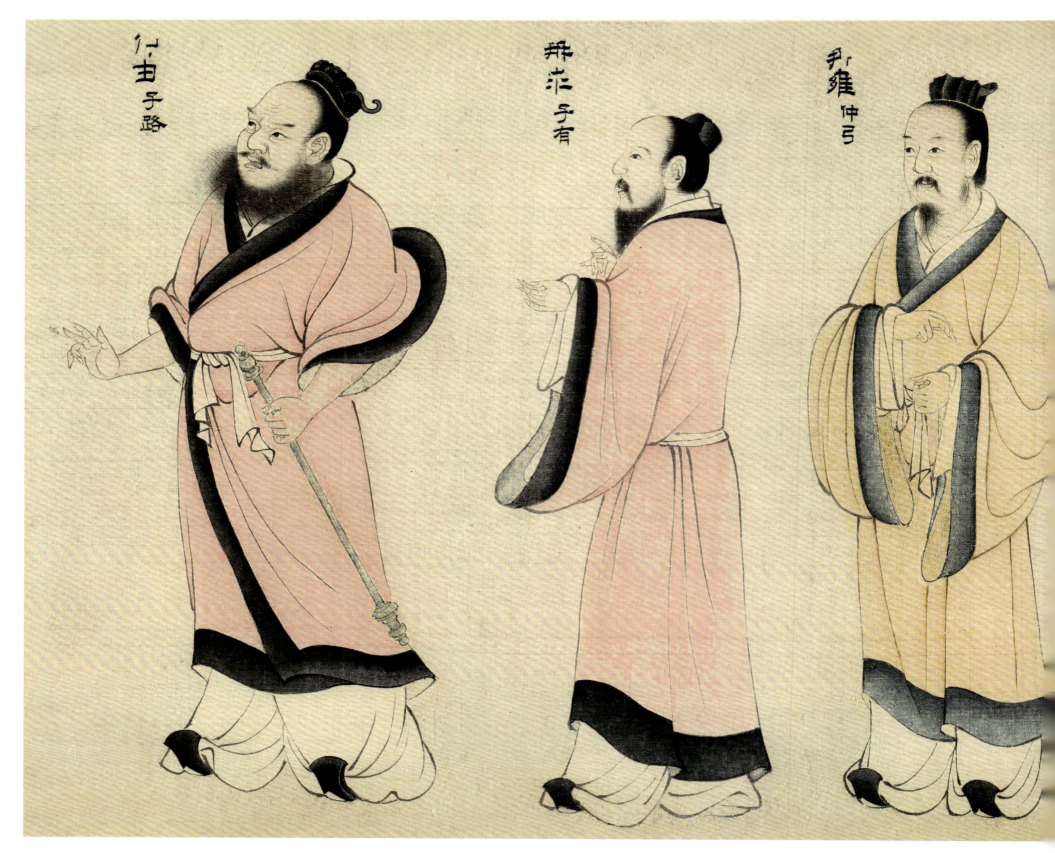

仲由 – 子路　　　　　冉求 – 子有　　　　　冉雍 – 仲弓

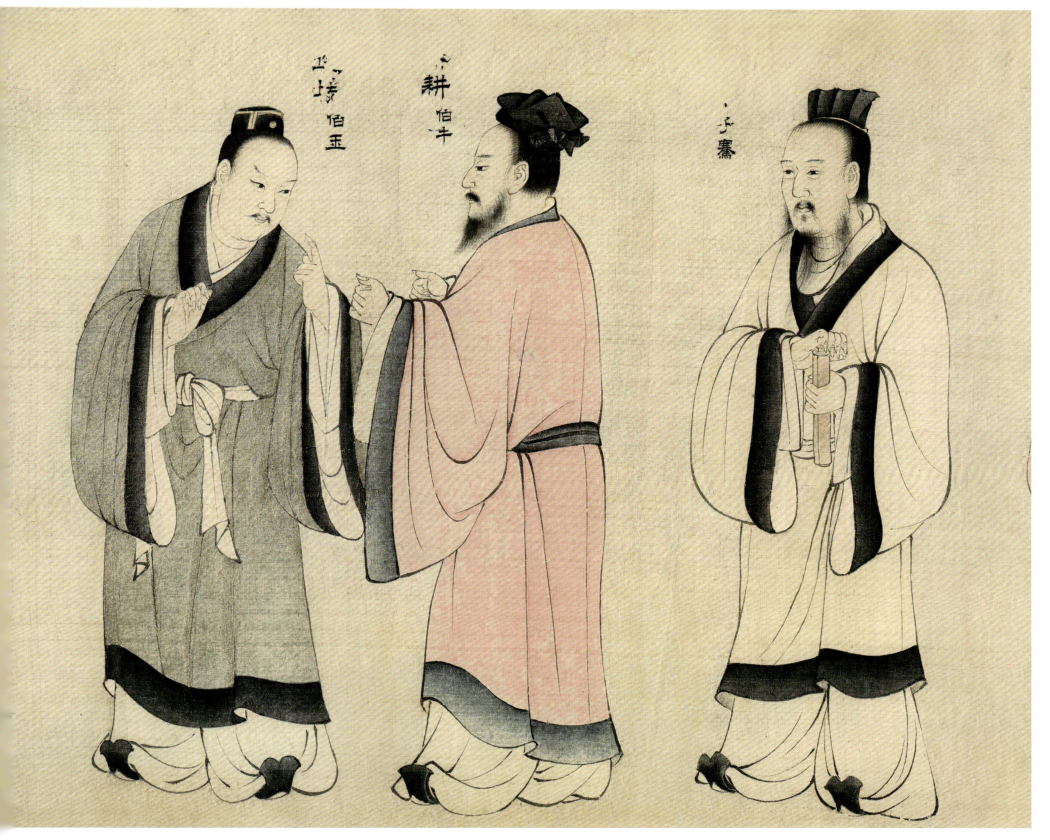

蘧瑗 – 伯玉　　　　　　　冉耕 – 伯牛　　　　　　　闵损 – 子骞

危星 　　　　　　　　　　　　　虚星

摹梁令瓒星宿图

宋 佚名
300mm×4850mm 绢本设色

全卷画五星二十八宿神形（现存五星十二宿）。画中人物造型各异，神怪难分，有持弓骑龟者，有策马踏火缓行者，其神情、举止皆泰然自若。人马线条如丝，富有弹性，得东晋顾恺之真传。马匹的造型和画法与张萱的《虢国夫人游春图卷》如出一辙，也与韩干一路相仿。

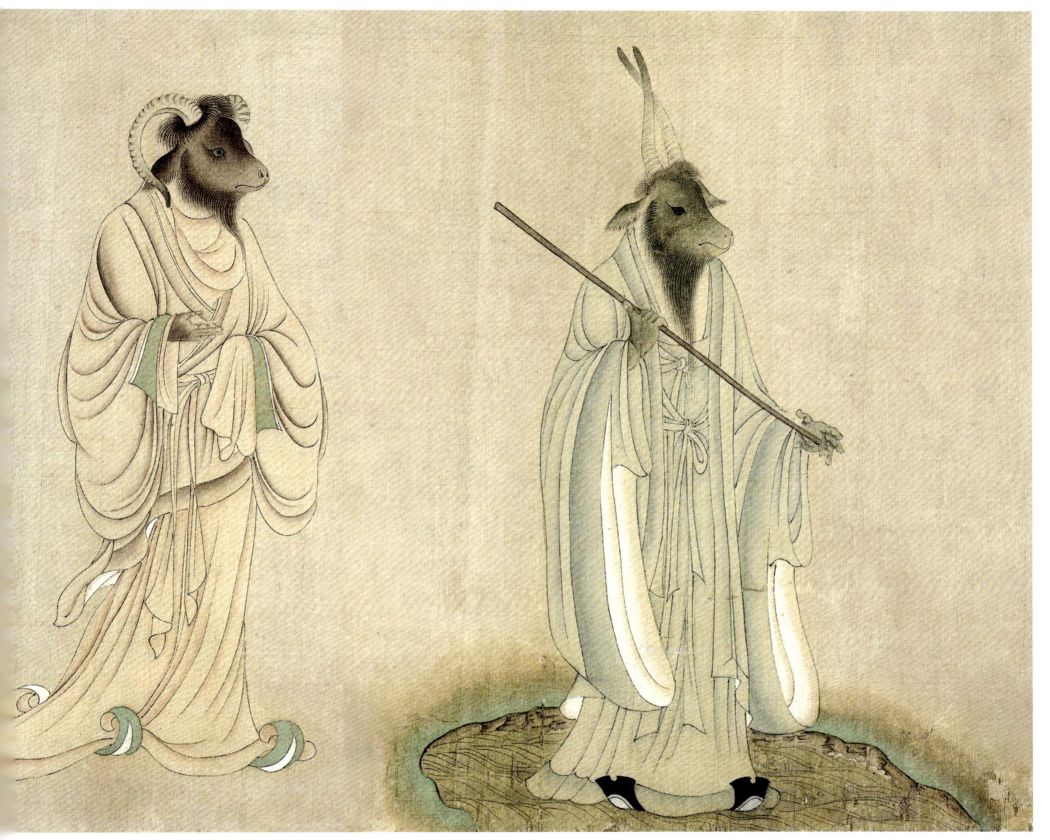

女星　　　　　　　　　　　牛星

斗星　　　　　　　　　　　　　　　　　　　　　　　　　箕星

尾星

心星　　　　　　　　　　　房星

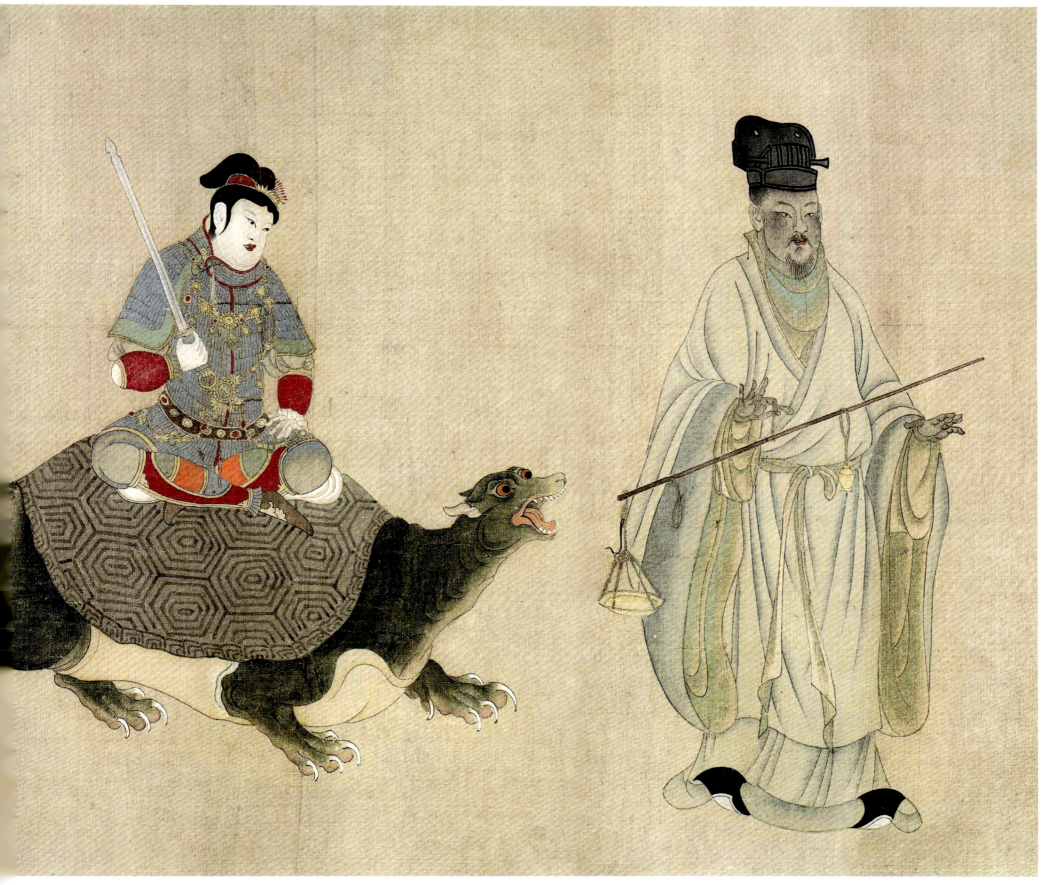

氐星　　　　　　　　　　　　　亢星

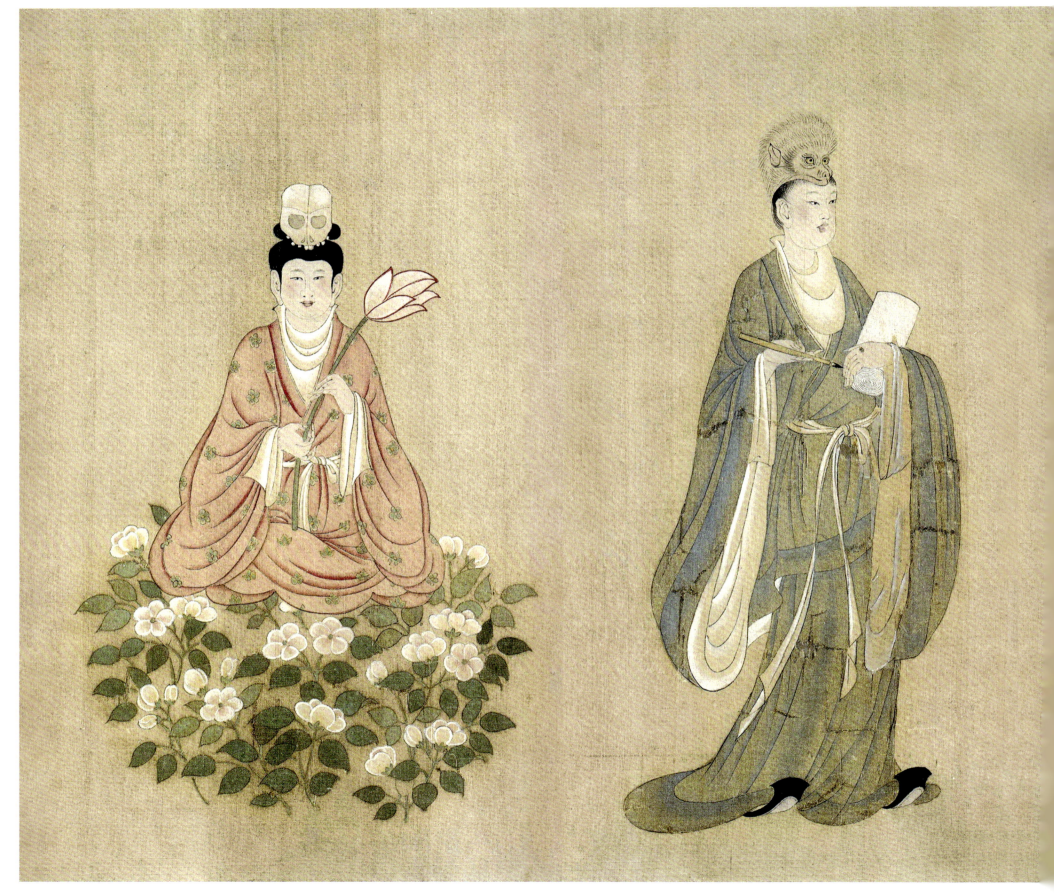

角星　　　　　　　　　　　　　　　辰星

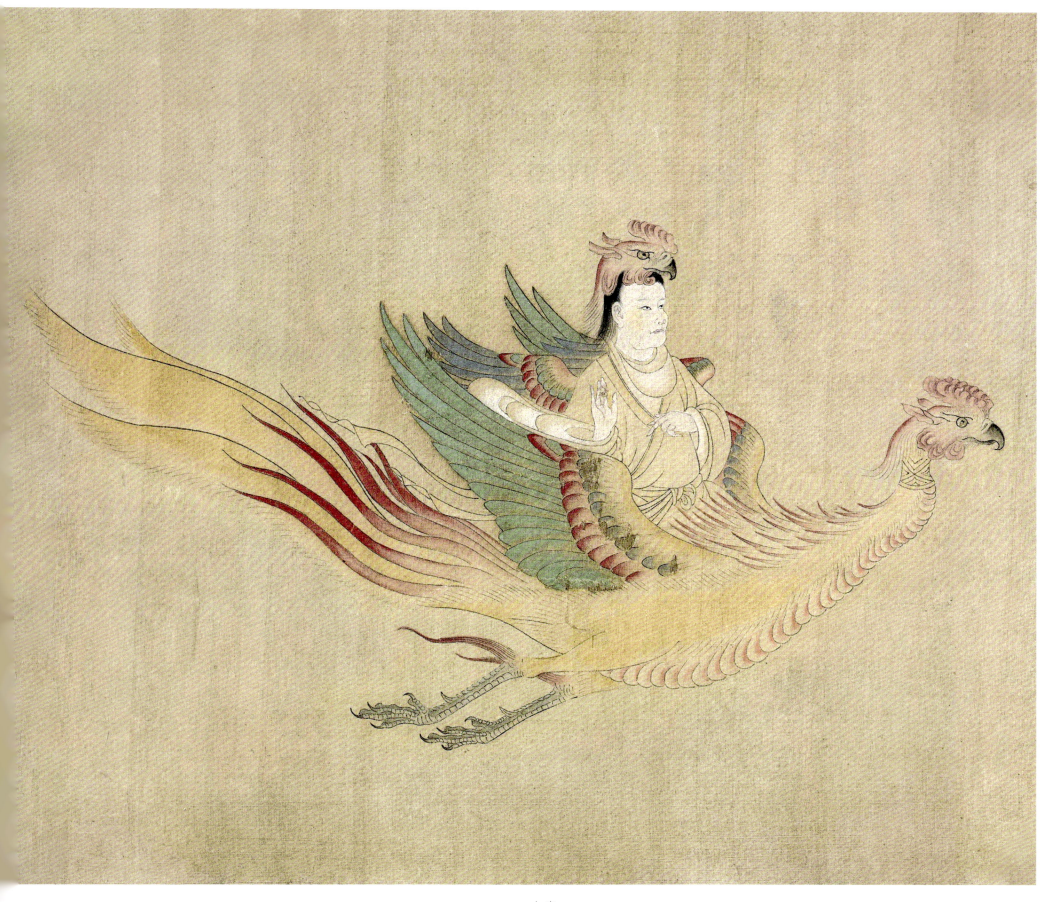

太白

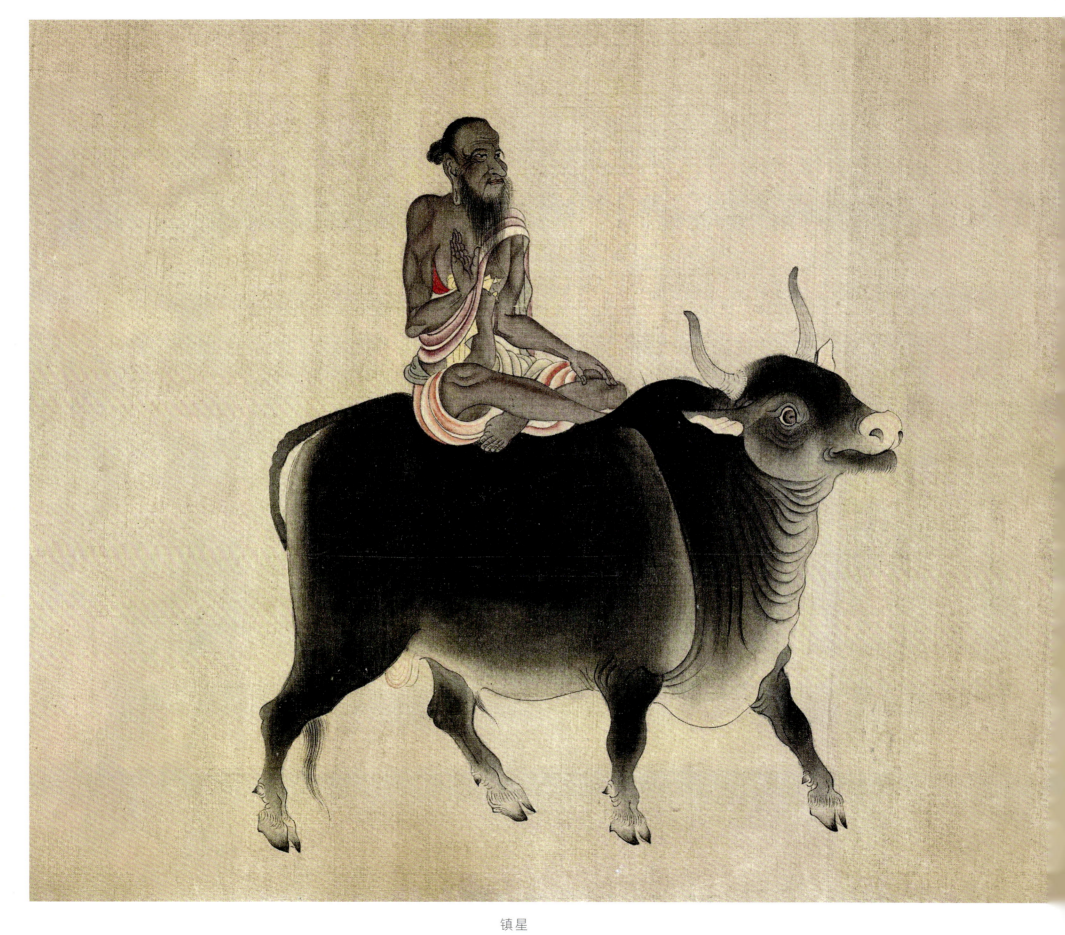

镇星

荧惑

岁星

后记

赵宋王朝建立之初，为了避免和唐末一样出现武将乱政、藩镇夺权的局面，崇文抑武风气很盛。这样的好处在于为文化和艺术的发展提供了充足的空间和更多的可能性。随着政权的稳定和经济的复苏，宋朝的农业、手工业发展水平已经超越唐朝，城市中的商业亦十分兴盛。特别是到了南宋时期，这种优势变得更加明显，从而为绘画艺术的发展提供了强有力的条件。不过，即便是在政治动荡的五代和宋初时期，一些地区的绘画艺术创作依旧没有中断，徐熙、黄筌的花鸟作品及"三家山水"的出现便是极好的例证。花鸟画和山水画逐渐成为独立而成熟的绘画题材，绘画中的"富贵"气韵开始形成。而五代之前的人物画水平极高，因此相比花鸟和山水画的迅猛发展，人物画在宋代显得有些黯然失色。此一时期，绘画初步形成了不同的体制，是唐宋绘画艺术风格转变的前奏。

北宋中期以后，人们对于"宣教"艺术的热衷锐减，用于"赏悦"的作品如雨后春笋般涌现出来。此时，宋画的写实技巧更臻完美，出现了一批引人注目的画家，如李唐、刘松年、马远、夏圭等。他们的作品已明显区别于北宋以郭熙为代表的山水画派，形成了鲜明的典雅、精致的风格，世人谓之"院体"。两宋行画院制度，优秀的画师纷纷供职于画院，而相比北宋时期的画院，南宋画院对画艺要求更高，其规模更大，待遇也更加优厚。

总体来看，宋代绘画主要有两个特征：一是"写实"和"写意"风格的碰撞；二是形成了绘画的"诗化"。据目前所知，所有地域和文化背景下的绘画艺术都曾经历过追求"写实"的过程，但在基础阶段，这种能力很难养成。中国绘画在汉魏之前，"形似"能力依旧较低，至晋唐时期有飞跃式的发展，至两宋时期，"写实"技艺迈上巅峰。宫廷画院在其中贡献颇丰，而与此同时，文人画风格亦在悄然兴起。这些人以"墨戏"形容自己的作品，逐渐形成"写意"的绘画风格；他们可能既是诗人又是书法家，既是士大夫又是绘画爱好者。这些人物一出现，便开始撼动"写实"画风的主流地位。

陈独秀曾认为"文人画"的肇始者是元代的倪云林、黄公望，实际上，"文人写意"的真正奠基人乃是苏东坡和米元章。苏轼、米芾等一大批"反传统"画家对绘画风格和技法的创新，开辟了"文人画"发展的宽阔道路。两宋绘画的艺术价值已无可否认，但国画的发展和变化并未从此停滞，国画给人们带来的惊喜体验和审美享受仍在持续。